AUGUST SANDER
Landschaften

AUGUST SANDER

Landschaften

Mit einem Text von Olivier Lugon

Herausgegeben von
der Photographischen Sammlung/SK Stiftung Kultur, Köln

Schirmer/Mosel
München · Paris · London

Dieses Buch erscheint anläßlich der Ausstellung
»August Sander: Landschaftsphotographien«
der Photographischen Sammlung/SK Stiftung Kultur im
MediaPark, Köln, vom 29. Januar – 28. März 1999 sowie im
Landesmuseum Mainz vom 19. September – 31. Oktober 1999.

Herausgegeben von der Photographischen Sammlung/
SK Stiftung Kultur, Köln
Leitung: Susanne Lange

Ausstellung und Katalog: Die Photographische Sammlung/
SK Stiftung Kultur – August Sander Archiv, Köln
Kurator: Olivier Lugon

Gefördert durch die KulturStiftung der Länder
aus Mitteln des Bundes

Für die Unterstützung bei den Vorbereitungen der Ausstellung
und des Kataloges bedanken wir uns herzlich bei:
Prof. L. Fritz Gruber
Brigitte Holzhauser
Dieter Kirchner
Dr. Horst Noll
Werner Rosen
Gerd Sander
Dr. Werner Schäfke
Jürgen Wilde
sowie bei allen Mitarbeiterinnen und Mitarbeitern der
Photographischen Sammlung/SK Stiftung Kultur, Köln

Übersetzungsarbeiten: Klaus Roth, München
Redaktion: Barbara Göbler
Gestaltung: Klaus E. Göltz, Halle
Restaurationsretusche, Neuabzüge, Reproduktionen:
Jean-Luc Differdange
Lithos: NovaConcept, Berlin
Druck und Bindung: EBS, Verona

Abbildung auf dem Schutzumschlag:
August Sander, *Rheinschleife bei Boppard,* 1938

Die Deutsche Bibliothek – CIP-Einheitsaufnahme
Sander, August: Landschaften / August Sander. Mit einem Text von
Olivier Lugon. Hrsg. von der Photographischen Sammlung/
SK Stiftung Kultur, Köln. – München : Schirmer/Mosel 1999
ISBN 3-88814-797-2

ISBN 3-88814-797-2 (Buchhandelsausgabe)
Eine Schirmer/Mosel Produktion

Programminformation im Internet:
http://www.schirmer-mosel.de

INHALT

VORWORT

Noch bevor eine Neuauflage von August Sanders Portrait-werk *Menschen des 20. Jahrhunderts* erscheint, an der die Photographische Sammlung/SK Stiftung Kultur seit mehreren Jahren arbeitet, kann nunmehr eine erste umfassendere Darstellung zu seinen Landschaftsphotographien veröffentlicht werden. In Inhalt und Struktur stellt sie zugleich die Vorarbeit für eine spätere Werkausgabe zu diesem Themenkomplex dar.

Die vorliegende Publikation erörtert die Landschaftsphotographien von August Sander erstmals umfänglich in Korrespondenz zu den anderen Bereichen seines Œuvres, vor allem zu seinen Portraitaufnahmen, sowie im Kontext der zeitgenössischen Diskussion des Themas Landschaft in der Photographie und in den wissenschaftlichen Disziplinen Geographie und Geologie.

Neben bekannten publizierten Landschaftsmotiven von August Sander zeigen Ausstellung und Katalog zahlreiche bisher unveröffentlichte Aufnahmen des Photographen, die sein dokumentarisches und bildnerisch-analytisches Interesse an der Landschaft in Verbindung mit kulturhistorischen Fragestellungen belegen.

Besonders den Landschaften des Siebengebirges, des Mittel- und Niederrheins, des Westerwaldes und der Eifel widmete Sander seine Aufmerksamkeit. Sie können ebenso wie das Moselgebiet, das Bergische Land und Westfalen als die übergeordneten geographischen Gruppen angesehen werden, nach denen er sein Landschaftswerk strukturierte. Mit thematischen Reihen, wie beispielsweise Geologie, Botanik, Ansiedlungen, Industrie und moderner Verkehr, fächerte er diese Struktur weiter auf.

Mensch, Landschaft und Architektur bilden im Werk von Sander einander sich durchdringende Motivgruppen, die, verbunden durch den Begriff der »Physiognomie«, Aussagen über das Wesen einer bestimmten Zeit beinhalten. Photographie von Landschaft ist so, den Intentionen von Sander folgend, auch eine Wiedergabe der durch den Menschen geprägten Kultur, ein Thema, dem er sich seit Beginn seines photographischen Schaffens verschrieb und an dem er bis ins hohe Alter arbeitete.

Olivier Lugon hat dieses Projekt in Zusammenarbeit mit der Photographischen Sammlung kuratiert. Gabriele Conrath-Scholl und Gerd Sander unterstützten ihn bei der Recherche sowie in Fragen der Datierung.

Jean-Luc Differdange hat sämtliche Restaurierungen vorgenommen und die für die Ausstellung ausgewählten Neuabzüge erstellt, und Barbara Göbler hat sich der redaktionellen Arbeit gewidmet.

Für die kontinuierliche Unterstützung der Photographischen Sammlung/SK Stiftung Kultur geht mein besonderer Dank an Gustav Adolf Schröder, Vorstandsvorsitzender der Stadtsparkasse Köln, und an Hans-Georg Bögner, Geschäftsführer der Stiftung.

Abschließend gilt mein herzlicher Dank dem Kurator der Ausstellung und Autor des Katalogbeitrages, Olivier Lugon, sowie allen, die sich mit großem Engagement an diesem Projekt beteiligt haben.

Susanne Lange
Leiterin der Photographischen Sammlung/
SK Stiftung Kultur, Köln

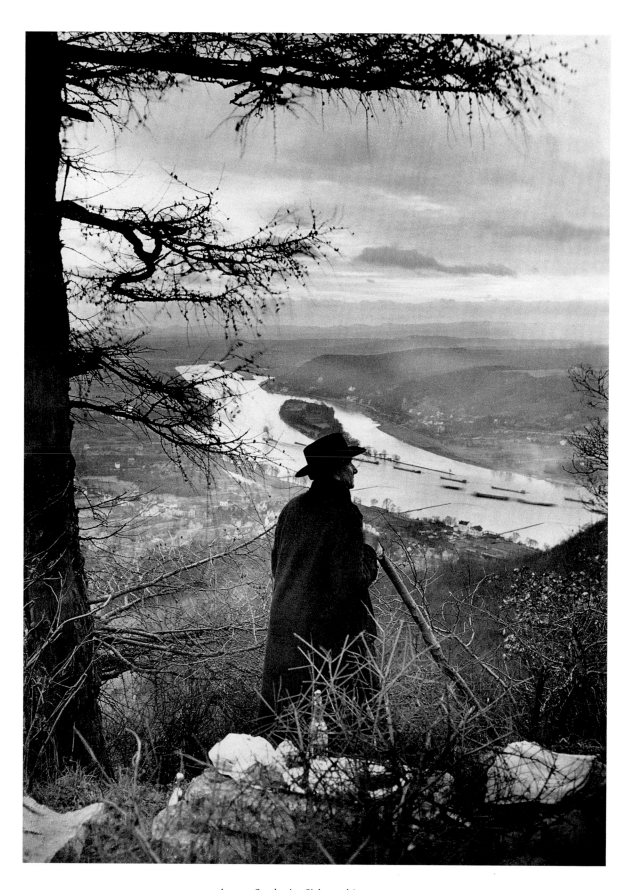

1 August Sander im Siebengebirge, um 1941

»DER RHEIN UND DAS SIEBENGEBIRGE«

MAPPE VON 1935

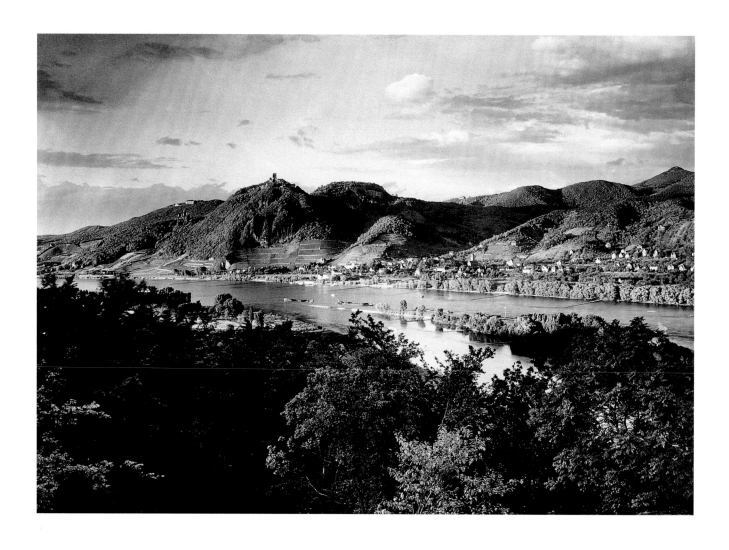

2 Das Siebengebirge: Blick vom Rolandsbogen, 1929/30

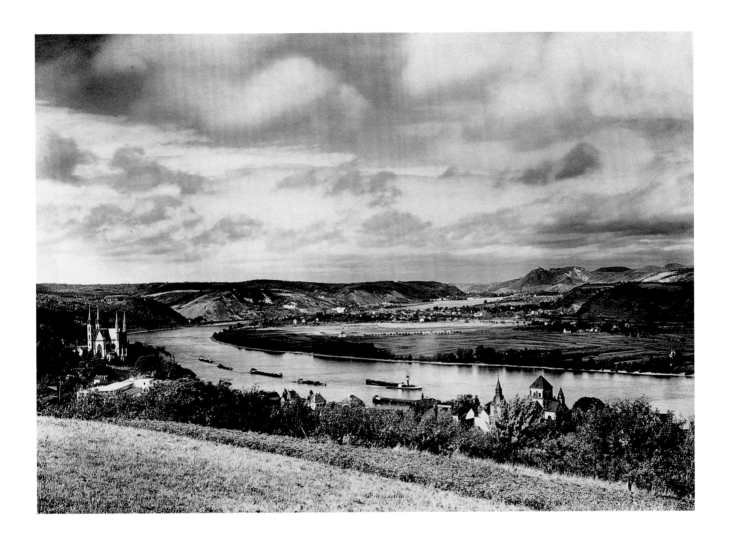

3 Blick auf das Siebengebirge vom Victoriaberg bei Remagen, 1930

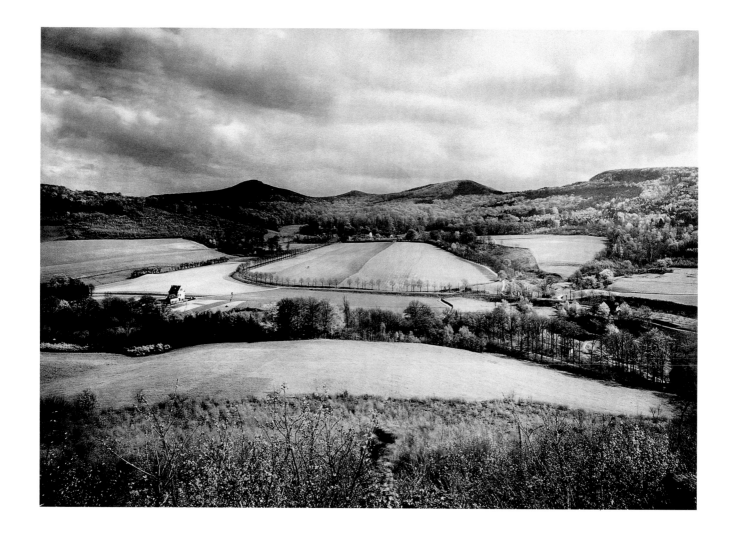

4 Gelände um Heisterbach, vor 1934

5 Das Siebengebirge, von Rheinbreitbach aus gesehen, vor 1935

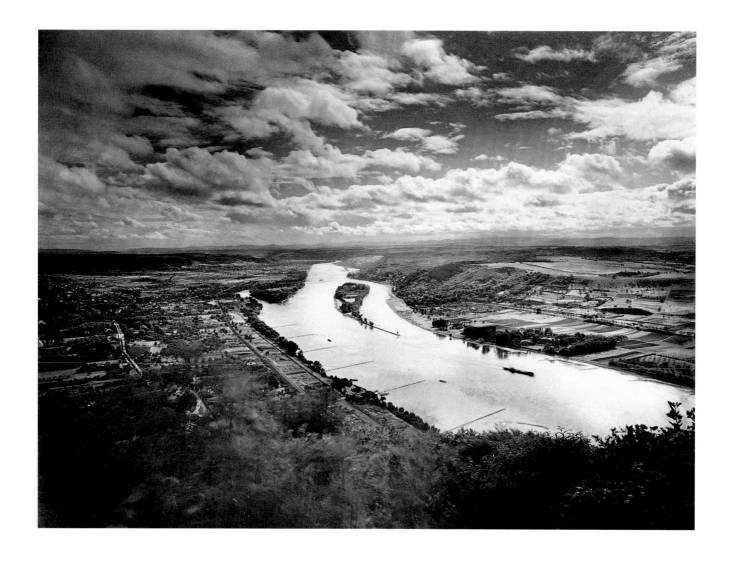

6 Das Rheintal und die Insel Nonnenwerth, 1930

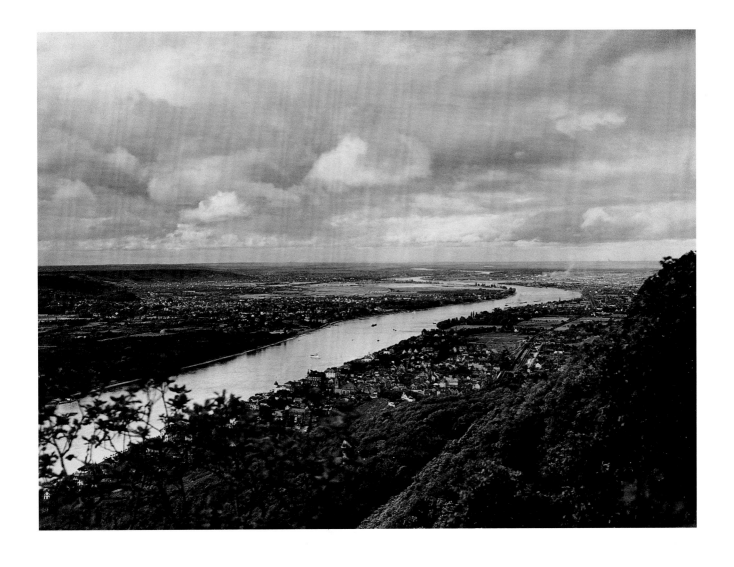

7 Blick in die Rheinische Ebene, Königswinter, Godesberg, Bonn und Köln, 1930

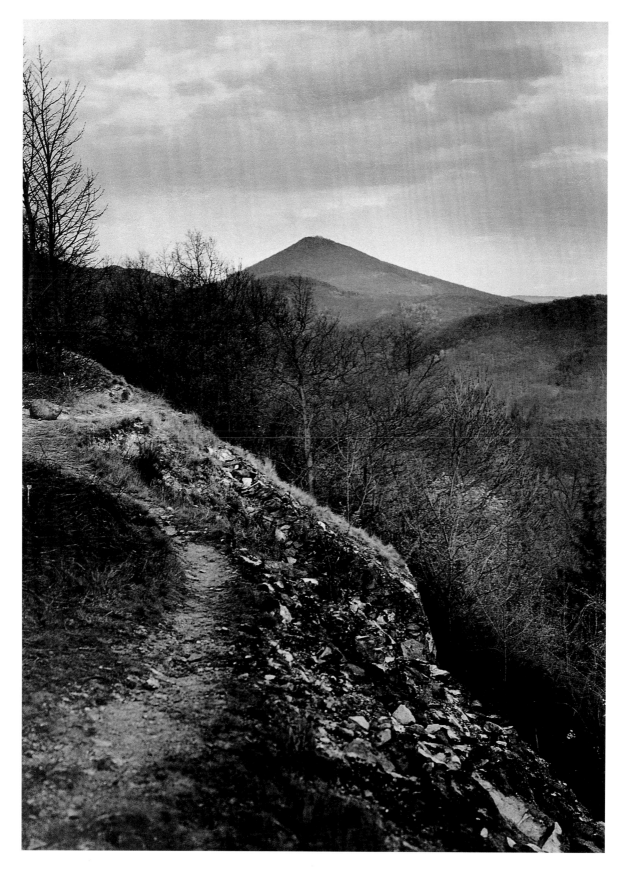

8 Die Löwenburg, vor 1934

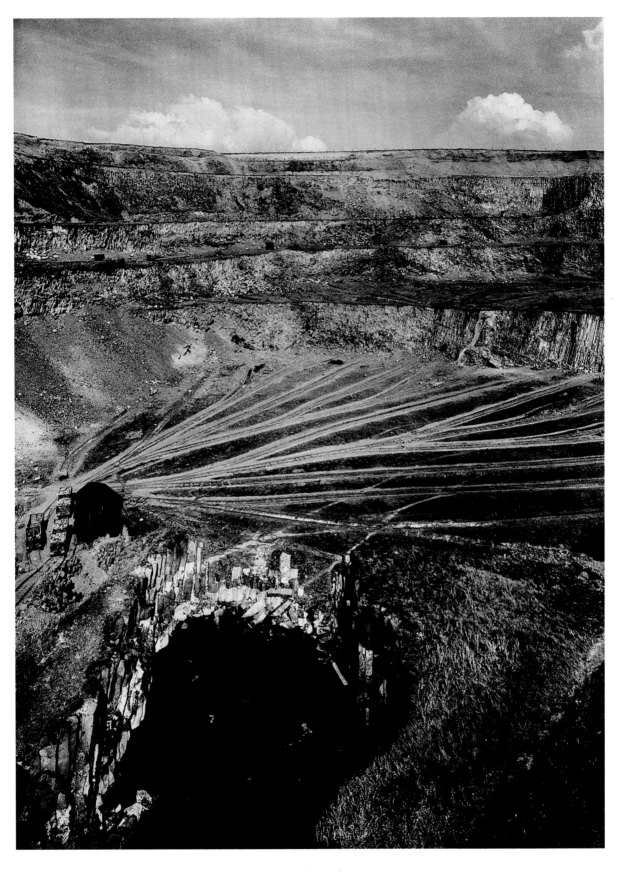

9 Steinbruch im Siebengebirge, vor 1935

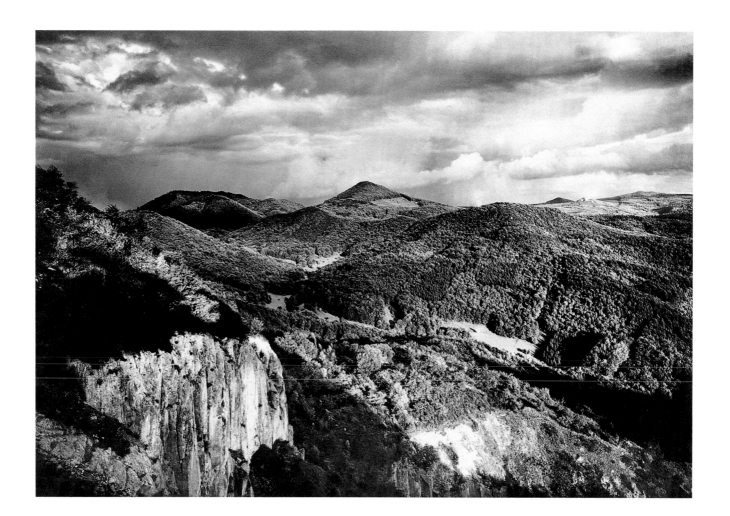

10 Die Gebirgsstruktur des Siebengebirges, 1930

11 Thingstätte bei Niederdollendorf, 1930

12 Drachenfels und Rheintal, vor 1935

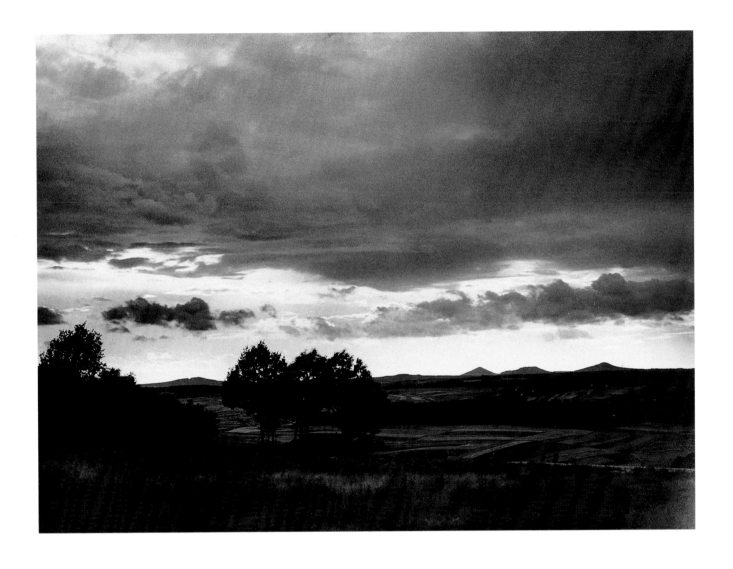

13 Das Siebengebirge, von den Höhen des Westerwaldes aus gesehen, vor 1934

AUGUST SANDER: LANDSCHAFTSPHOTOGRAPHIEN
Olivier Lugon

Die Portraitphotographien von August Sander wurden der Öffentlichkeit in den vergangenen vierzig Jahren durch zahlreiche Ausstellungen und Publikationen bekannt gemacht, während seine Landschaftsaufnahmen bislang kaum Berücksichtigung fanden und in seinem Werk meist als sekundäres Thema betrachtet wurden. Wie die Geschichte der Rezeption zeigt, war diese Auffassung jedoch nicht immer vorherrschend.

Ende der zwanziger und erneut seit den sechziger Jahren standen August Sanders Portraitphotographien im Mittelpunkt des Interesses bei der Veröffentlichung und Rezeption seines Werks. 1929 erschien die Publikation *Antlitz der Zeit*[1], die als Sensation empfunden wurde und für viele Jahre Sanders einzige »Visitenkarte« in Buchform bleiben sollte. Sie inthronisierte ihn als den großen Portraitphotographen der Weimarer Republik und ließ andere Bereiche seines Schaffens vorübergehend in den Hintergrund treten.[2] Die erste Publikation über August Sander nach dem Zweiten Weltkrieg, eine ihm gewidmete Ausgabe der Zeitschrift *du* im Jahr 1959, konzentrierte sich wiederum auf das Portrait und gab den Ton für eine ganze Reihe weiterer Veröffentlichungen an, welche die Kenntnis über eben diesen Teil seines Werks vertieften: *Deutschenspiegel* (1962), *Menschen ohne Maske* (1971), der Nachdruck von *Antlitz der Zeit* (1976) bis hin zur Herausgabe von Sanders unvollendet gebliebenem Hauptwerk *Menschen des 20. Jahrhunderts* im Jahre 1980.[3]

In der Zeit zwischen diesen beiden Phasen allerdings, also von den dreißiger bis zu den fünfziger Jahren, wurde Sanders Werk weitaus umfassender rezipiert. Verschiedene Artikel, die August Sander in diesen drei Jahrzehnten gewidmet waren, rühmen den Landschaftsphotographen ebenso wie den Portraitphotographen. Zum Beispiel bemerkte Otto Brües 1936: »Neben dem Menschen fesselt ihn mit gleichem Anteil die Landschaft; der Mensch und die Landschaft, das ist das eigentliche Thema seines Lebenswerks.«[4] Vom »Meister der Landschaft und des Bildnisses«[5] ist die Rede, wobei der jeweilige Stellenwert von Portrait und Landschaft durchaus variieren konnte. So schrieb Dr. Schwering, damaliger Oberbürgermeister der Stadt Köln, im Jahr 1951 an August Sander: »Ihre reiche Begabung für das Bild hat Sie zu einem Meister der Landschafts- und Städte-Fotografie werden lassen [...], aber *auch* die Porträtfotografie fand in Ihnen ihren Meister.«[6] Des weiteren betonte man, daß sich im Werk von Sander keine Spezialisierung feststellen lasse. Werner Lohse sprach von dem schwierigen Unterfangen, den Photographen zu kategorisieren, eine seltene und bemerkenswerte Eigenschaft »im Zeitalter des Spezialistentums. [...] In eben diesem ›Nichteingeordnetwerdenkönnen‹ liegt mit die Größe seines lichtbildnerischen Schaffens und Könnens; ein Beweis dafür, daß in August Sander – vielleicht als einem der Letzten – noch der allumfassende Begriff des Photographen lebendig ist.«[7]

Trat diese übergreifende Sichtweise auf sein Werk ab 1959 auch immer mehr zurück, erlebte doch das Interesse an den Landschaften Mitte der siebziger Jahre eine plötzliche und kurze Renaissance. Im Jahre 1975 hob eine ganze Reihe von Veröffentlichungen und Ausstellungen diesen Aspekt seines Œuvres erneut hervor: das Buch *August Sander. Rheinlandschaften* von Wolfgang Kemp, die Ausstellungen und Kataloge *Stadt und Land. Photographien von August Sander* in Münster und *Gemalte Fotografie – Rheinlandschaften. Theo Champion, F. M. Jansen, August Sander* in Bonn; zwei Jahre später folgte *August Sander: Mensch und Landschaft* in Rolandseck.[8] Die Beschäftigung mit Sanders Landschaftsphotographien resultierte sicherlich auch aus der zu dieser Zeit in der Kunst sich neu formulierenden Auseinandersetzung mit dem Thema Landschaft. 1975 zum Beispiel war das Jahr der berühmten Ausstellung »New Topographics« in Rochester[9], in der, angeführt von Robert Adams, Lewis Baltz, Joe Deal und Frank Gohlke, eine neue amerikanische Landschaftsphotographie zutage trat, die ganz und gar dokumentarisch, unspektakulär und nicht malerisch war. Sanders Werk weist viele Gemeinsamkeiten mit diesen »neuen Topographen« auf. Auch er strebte in seinen Arbei-

ten Objektivität und Präzision an, gab dem weiten Panorama und der extremen Abbildungsschärfe den Vorzug und interessierte sich für komplexe Landschaften, die stark vom Menschen geprägt sind.

Dennoch sind paradoxerweise gerade die Protagonisten, die die Aufmerksamkeit erneut auf diese Seite seines Werks richteten, zugleich diejenigen, die in ihren schriftlichen Äußerungen die Bedeutung von Sanders Landschaftsprojekten relativierten und sein Interesse an dem Sujet im wesentlichen durch negative Umstände erklärten. Viele Kommentatoren übernahmen den Gedanken, den Gunther Sander 1971 in der Biographie seines Vaters äußerte, demzufolge sich dieser der Landschaft vor allem aufgrund von Notwendigkeit und politischer Vorsicht zugewandt habe, nachdem *Antlitz der Zeit* im Jahre 1934 von den Nationalsozialisten beschlagnahmt worden sei.[10] Die Landschaft, ein unverfänglicheres Genre als das Portrait, sei während der zwölf Jahre des Dritten Reichs vor allem ein Betätigungsfeld gewesen, das aufgrund einer »innere[n] Emigration« gewählt wurde. Ulrich Keller formulierte beispielsweise in diesem Zusammenhang: »Sander suchte Zuflucht in der ›freien Natur‹, und der illusionäre Charakter dieser Flucht äußert sich im romantischen Stil der damals entstandenen Landschaftsaufnahmen.«[11]

Sanders Werdegang als Landschaftsphotograph

Der These der »inneren Emigration«, die bis heute noch vertreten wird[12], widersprechen jedoch weitgehend die Tatsachen, die in dieser Untersuchung erstmals dargelegt werden. Unbestreitbar ist wohl, daß Sander im Laufe der dreißiger Jahre vermehrt Landschaftsaufnahmen erstellte, jedoch interessierte er sich für das Genre schon lange vorher. Dies kann nicht nur vor 1933 datiert werden, nach Sanders Aussagen war die Landschaft sogar der Ursprung seiner Leidenschaft für die Photographie. In den fünfziger Jahren erinnerte sich August Sander an die Anfänge seiner Beschäftigung mit dem Medium und führte diese auf ein Schlüsselerlebnis zurück. Er arbeitete damals als Haldenjunge auf einer der Gruben in der Nähe seines elterlichen Hauses in Herdorf, Siegerland (Tafel 73), und mußte eines Tages einen Photographen begleiten, der den Auftrag

hatte, Werksaufnahmen zu erstellen: »Als wir nun die Höhe erreicht hatten und eine Schneise gehauen [...], wurde der Apparat aufgestellt. Hier hatte ich zum allererstenmal in meinem Leben Gelegenheit [,] auf die Fixierscheibe zu sehen. Ich war so erstaunt über die Schönheit der Landschaft, [...] der Himmel mit ganz herrlichen Wolken bedeckt, dazu wurde die Bewegung der Menschen, [der] Landschaft und Eisenbahn sichtbar [...]. Von diesem Augenblick an wuchs meine Begeisterung für die Photographie, die mich bis heute noch nicht losgelassen [hat].«[13] Sander verbindet in diesen Sätzen seine persönliche Entdeckung der Photographie mit der Schönheit der Landschaft, als habe es ihm gerade der Photoapparat ermöglicht, die Besonderheiten seiner alltäglichen Umgebung zum ersten Mal wahrzunehmen.

Schon als junger Amateurphotograph übernahm Sander das Genre in sein Aufnahmerepertoire, und er führte es auch während seiner frühen professionellen Laufbahn weiter, als er im oberösterreichischen Linz mit seiner Frau Anna ein Studio betrieb. Es war die Zeit der Jahrhundertwende, in der die photographische Welt verstärkt durch die Malerei, insbesondere durch den Impressionismus, beeinflußt wurde und gerade die Landschaft als Inbegriff der Malkunst galt. Dem war sich auch August Sander bewußt, der noch in seiner Linzer Zeit zahlreiche Gemälde, darunter auch Landschaften, fertigte (Abb. 1).[14] So bezog er die Landschaftsphotographie in seine erste größere Ausstellung im Linzer Landhaus-Pavillon im Jahr 1906 mit ein, die in der *Linzer Tagespost* besprochen wurde: »Eine Reihe von Landschaften, Interieurs, Tieraufnahmen schließen sich den Porträtaufnahmen, die begreiflicherweise bei einem Fachphotographen in erster Linie stehen müssen, würdig an.«[15] Sanders hohe Wertschätzung der Landschaft verdeutlicht sich des weiteren in der Gestaltung seines Briefpapiers anläßlich der Eröffnung seines neuen Ateliers in Köln im Jahr 1911 sowie in mehreren erhaltenen Edeldrucken (Abb. 2). Für den Briefkopf mit den Angaben »Werkstätte für das künstlerische Kamerabildnis« und »Spezialist für eigene Heim-Innen-Architektur und industrielle Aufnahmen« verwendete er nicht ein Bild der genannten Genres, sondern eine Landschaft, mit der die ästhetischen Ambitionen des Ateliers unterstrichen werden sollten (Abb. 3).[16]

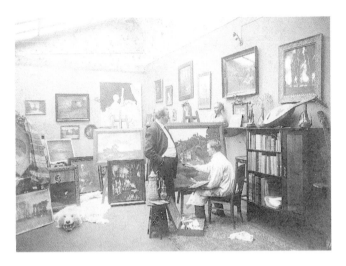

1 *August Sander in seinem Atelier*, Linz a.D., 1905

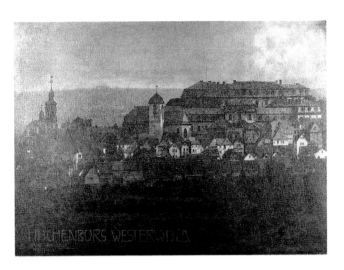

2 August Sander, *Hachenburg, Westerwald*, 1914

Mit der Neudefinition der Photographie in den zwanziger Jahren änderte sich die allgemeine Einstellung gegenüber der Landschaft als Motiv. Die neue Avantgarde, die sich unter der Zielsetzung des *Neuen Sehens* oder der *Neuen Sachlichkeit* gebildet hatte, beabsichtigte nun einen radikalen Bruch mit der piktorialistischen Ästhetik, der sie vorwarf, eine bloße Imitation der Malerei zu sein. Statt dessen sollte eine photographische Kunst gefördert werden, die sich auf die spezifischen Eigenschaften des Mediums stützen und neuartige Bilder hervorbringen sollte. Auch die bis dahin geschätzten Motive wurden einer kritischen Betrachtung unterzogen, und das Ansehen der Landschaftsphotographie schwand: Sie wurde zunehmend mit einem »gefährlichen«, antiphotographischen Genre gleichgesetzt[17] und spielte in den großen Ausstellungen der Moderne wie beispielsweise *Film und Foto* in Stuttgart 1929 lediglich eine untergeordnete Rolle.[18]

Auch August Sander überdachte sein Werk in dieser Zeit und legte an seine Arbeiten fortan die Kriterien einer »exakte[n] Photographie«[19] an, die eine wissenschaftliche Herangehensweise erstrebte und mittels höchster Abbildungsschärfe sowie vereinfachter Komposition eine äußerst genaue Wiedergabe der Realität zu erzielen versuchte. Diesen Maßgaben folgend, begann er sein großes Projekt: das Portrait der Gesellschaft seiner Zeit – geordnet in Mappen und nach Gruppen, welche Menschen aus allen sozialen Klassen und Berufen umfassen sollten. Das immense Unternehmen, das er *Menschen des 20. Jahrhunderts* nannte, sollte ihn bis zu seinem Tode beschäftigen. Wenn-

gleich Sander mit diesem Vorhaben in erster Linie ein Portraitwerk anstrebte, so faßte er dessen Dimension doch so weit, daß er auch der Landschaft darin einen hohen Stellenwert einräumte.

Die erste schriftliche Darlegung dieses Projekts datiert aus dem Jahr 1925. In einem Brief an den Sammler und Photographiehistoriker Erich Stenger erklärte Sander, daß er »mit Hilfe der reinen Photographie [...] einen Querschnitt« durch die Gesellschaft seiner Zeit beabsichtige. Dazu wolle er, wie er sagte, eine Reihe von »unbedingt wahrheitsgetreuen« Portraits sammeln, die er nach verschiedenen sozialen Kategorien in Mappen ordnen werde, vom Bauern bis zur Geistesaristokratie. Dem fügte er hinzu: »Dieser Entwicklungsgang wird eingefaßt durch ein dem genannten parallellaufendes Mappenwerk, welches die Entwicklung vom Dorfe bis zur modernsten Großstadt darstellt. Dadurch [,] daß ich sowohl die einzelnen Schichten wie auch deren Umgebung durch absolute Photographie festlege, hoffe ich [,] eine wahre Psychologie unserer Zeit und unseres Volkes zu geben.«[20]

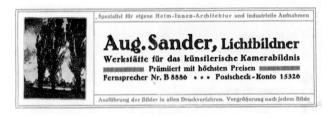

3 Briefkopf »*Aug. Sander, Lichtbildner*«, o. J. [1911–1914]

Die erste Ausstellung mit Arbeiten aus seinem Mappen-
werk *Menschen des 20. Jahrhunderts* im Kölnischen Kunstver-
ein Ende 1927 scheint diesem Vorhaben in zwei Aspekten
zu folgen: Zum einen zeigte Sander rund hundert Portrait-
aufnahmen, zum anderen integrierte er auch Aufnahmen
bebauter Landschaft. Dies belegen zwei Besprechungen
der Ausstellung. Eine der Rezensionen nennt ihn einen
Photographen, der es »sich zur Aufgabe gestellt hat, die
Menschen seiner Zeit auf der Bauernerde, in Stadt, Land und
Beruf, die Häuser, Straßen, Fabriken der Gegenwart zu
photographieren«.[21] In dem anderen Artikel folgt auf die
ausführliche Beschreibung der Portraitmappen: »Und
plötzlich sieht der Linsenmann ab von den Menschen [,]
und er jagt die Umwelt, die er sich geschaffen hat: die
Großstadt mit ihrem trostlosen, kitschigen Glanz.«[22] Es
steht somit außer Zweifel, daß die erste Ausstellung der
Menschen des 20. Jahrhunderts Ansichten der städtischen
Landschaft sowie ganz allgemein Abbildungen der mensch-
lichen Umwelt umfaßte. Dieses Ausstellungskonzept kor-
respondiert mit der erhaltenen Originalliste der Gliederung
von *Menschen des 20. Jahrhunderts*, einer undatierten Liste, die
wahrscheinlich auf die Vorbereitung dieser Ausstellung im
Jahr 1927 zurückgeht.[23] Von drei der in der sechsten Gruppe
»Die Großstadt« angeführten Mappen kann angenommen
werden, daß sie Aufnahmen bebauten Landes beinhalten
sollten: »Die Straße (Leben und Treiben)«, »Vom guten u.
schlechten Bauen« sowie »Der Verkehr«.[24]

Bereits in den Jahren 1927 bis 1929, vor der Veröffentli-
chung von *Antlitz der Zeit*, fertigte Sander eine große Zahl
von Photographien der Rheinlandschaft. Diese dürften
unter anderem mit einem Auftrag über rund hundert Auf-
nahmen der Gegend von Köln bis Mainz für das von
Ludwig Mathar geplante Buch *Der Mittelrhein* zusammen-
hängen, das ursprünglich 1927 publiziert werden sollte.
Auch wenn das Buch schließlich nicht erschien, erstellte
Sander auf diese Weise genügend Aufnahmen, um sich bei
anderen Interessenten wie Reise- und Heimatfreundeverei-
nen bewerben zu können.[25] Nach dem Erscheinen von
Antlitz der Zeit widmete er sich diesem Thema noch inten-
siver. Er verbrachte immer mehr Zeit in der Rheinland-
schaft, insbesondere im Siebengebirge. Sander führte an,
daß er während eines einzigen Jahres, nämlich 1930, an
verschiedene Orte mehr als zehnmal zurückgekehrt sei,

um schließlich eine zufriedenstellende Photographie einer
bestimmten Ansicht zu erhalten.[26]

Sander bemühte sich, Aufnahmen, die heute zu den
Ikonen seiner Landschaftsphotographie zählen, in weiteren
Kreisen bekannt zu machen und zu veräußern. Zu diesem
Zweck entstanden mehrere Exemplare einer Mappe mit
dem Titel *Das Siebengebirge – Der Rhein*. In einem Begleitbrief
an die Redaktion der *Velhagen & Klasings Monatshefte* vom
Januar 1931 präsentierte er seine Auswahl ausdrücklich als
den »Beginn einer neuen großen Arbeit«, zu der die ange-
botenen Aufnahmen nur einen ersten Schritt darstellen
sollten.[27] Die Bedeutung, die er diesen Photographien
beimaß, war so groß, daß er sich bei der Ausstellung der
Vereinigung Kölner Fachphotographen im Kunstgewerbe-
museum im Dezember 1930 entschied, das Portrait auszu-
klammern, um statt dessen neben Detailansichten von
Händen Landschaften des Rheins und des Siebengebirges
zu zeigen.[28] Schon 1930 war er außerdem in der benach-
barten Eifelregion sehr aktiv, wo er im Rahmen mehrerer
Aufträge die Landschaft um Mechernich, Gemünd, Schlei-
den und Prüm dokumentierte.

Es zeigt sich also deutlich, daß August Sander bereits
vor dem Beginn des Dritten Reichs und besonders um
1930 verstärkt in einer Auseinandersetzung mit der Land-
schaftsphotographie begriffen war. Nach 1933 jedoch waren
Aufnahmen der deutschen Landschaften in Zeitschriften
und Buchausgaben allgemein zunehmend gefragt. 1933
erhielt Sander von dem Verleger L. Schwann in Düsseldorf
den Auftrag für eine Reihe von kleinen Heften *(Deutsche
Lande – Deutsche Menschen)* über die Regionen des westlichen
Deutschlands. Der Photograph sollte sowohl die meisten
Texte als auch die Abbildungen liefern. Die ersten beiden
Bände dieser Reihe stellten *Die Eifel* und *Das Bergische Land*
dar. Die Reihe wurde kurz darauf von einem anderen Ver-
lag, L. Holzwarth in Bad Rothenfelde, übernommen, der
den Titel in *Deutsches Land / Deutsches Volk* änderte. Mit dem
Singular – ein einziges »Land« und *ein* Volk – reagierte der
Verleger auch auf die herrschende Ideologie der Zeit. Vier
weitere Bände wurden unter diesem Reihentitel veröffent-
licht: *Die Mosel, Das Siebengebirge* und *Die Saar* im Jahr 1934
und *Am Niederrhein* 1935 (Tafeln 141–146). Die weiteren an-
gekündigten Bände über den Schwarzwald, den Rhein, das
Sauerland, das Münsterland, den Harz und Niedersachsen

erschienen nicht mehr. Auch nach dem Krieg führte Sander die Landschaftshefte neben den *Menschen des 20. Jahrhunderts* und anderen Projekten in mehreren beschreibenden Listen als gleichberechtigten Bestandteil seines Werks an. Diese Zugehörigkeit der Landschaft zu seinem »kulturellen Werk« wurde ebenfalls zu Beginn der vierziger Jahre deutlich, als er, unter der Bedrohung durch die Bombenangriffe auf Köln, in seinem Archiv auswählte, was mit Vorrang in Sicherheit gebracht werden mußte. Zu diesem Zweck unterschied er zwischen seinem »Kulturarchiv« – rund 10 000 Negative, die er an einen Ort im Westerwald brachte – und dem »Archiv der Kunden« – rund 30 000 Negative, die er in Köln zurückließ und die im Januar 1946 bei einem Brand zerstört wurden.[29] Sander, der von nun an im Westerwald, in Kuchhausen, ansässig war, verbrachte viel Zeit damit, das erhaltene Archiv neu zu ordnen und auf dieser Grundlage weitere Publikationsprojekte zu entwickeln. Die Listen, die er in den vierziger und fünfziger Jahren von seinen Projekten erstellte, lassen erkennen, daß sein Werkvorhaben sich im Vergleich zu den zwanziger Jahren erweiterte. Während die *Menschen des 20. Jahrhunderts* nach wie vor das Zentrum seiner Arbeit bildeten und durchgehend am Beginn der Listen angeführt sind, repräsentieren sie jedoch, bezogen auf den Gesamtinhalt der Listen, weniger als die Hälfte der Mappen. Unter den neuen in Vorbereitung befindlichen Projekten erscheinen, im weiteren Sinn das Thema Landschaft betreffend, *Mensch und Landschaft, Die Flora eines rheinischen Berges, Die Stadt Köln wie sie war, nach dem alten römischen Plan, Rheinische Architektur aus dem Zeitalter Goethes bis zu unseren Tagen* sowie *Wesen und Werden der Landschaftsphotographie.*[30]

Die erweiterte Konzeption des Gesamtwerks zeigte sich besonders in der Einzelausstellung, die 1951 auf Anregung von L. Fritz Gruber auf der zweiten *photokina* in Köln stattfand. Diese Präsentation war für Sander in zweifacher Hinsicht von Bedeutung. Zum einen war sie seine zweite Einzelausstellung seit 1927, zum anderen schaffte sie ihm nach dem Zweiten Weltkrieg erneut ein öffentliches Forum. In dieser Ausstellung gewährte er der Landschaft und der Architektur breiten Raum (Abb. 4). Die Hauptwand war dem Projekt »Köln wie es war« vorbehalten. Auf einer weiteren Wand präsentierte er vierzehn großformatige »Rheinische Landschaftsstudien«, die sich auf das Sieben-

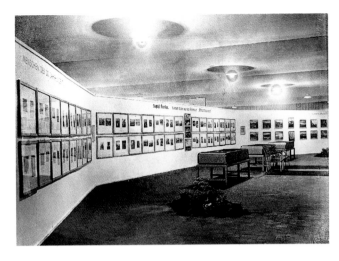

4 August Sander, *Ansicht seiner Ausstellung auf der »photokina«*, Köln, 1951

gebirge konzentrierten. Die Portraitphotographie nahm nur ein Drittel der Ausstellungsfläche ein.[31]

Die folgenden Jahre wurden weitgehend von der Arbeit an etlichen Mappen über verschiedene Regionen und Ortschaften des Westerwaldes, der Eifel und des Rheinlandes ausgefüllt: Aufträge oder eigene Projekte, bei denen Sander sich nicht damit zufriedengab, bereits vorhandene Bilder zusammenzustellen, sondern auch neue Aufnahmen anfertigte.[32] Einigen davon maß er besondere Bedeutung bei, wie etwa dem Projekt einer »Kulturgeschichte der Eifel«, das er 1950 infolge eines Auftrags des Oberkreisdirektors von Schleiden entwickelte und das dem Photographen so sehr am Herzen lag, daß er äußerte, es müsse ihn wohl »den Rest [seines] Lebens« beschäftigen.[33]

Zusammenfassend läßt sich feststellen, daß sich Sanders Interesse an der Landschaft keineswegs auf die dreißiger Jahre beschränkte und nicht allein durch die politischen Umstände bedingt war. Das Genre hat ihn, ganz im Gegenteil, sein Leben lang begleitet. Vom Ende des 19. Jahrhunderts bis zu den fünfziger Jahren entstanden rund dreitausend Landschaftsphotographien und verschiedene diesbezügliche – parallel zu seinen Portraitphotographien entwickelte – Projekte, hinzu kommen über ein Dutzend Texte, die sich auf das Thema Landschaft beziehen.

Zu klären bleibt, welchen Stellenwert das Genre innerhalb der Tätigkeit des Photographen einnahm. Wie bei seiner Portraitphotographie läßt sich auch hier nicht nur eine einzige Funktion und Bedeutung erkennen. Sanders Werdegang als Photograph war durch verschiedene Inter-

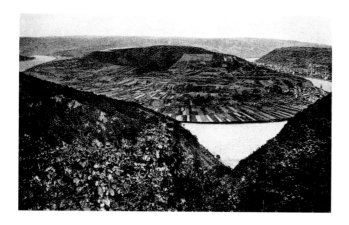

5 Anonym, *Vierseenplatz bei Boppard*, in: Richard Klapheck, *Eine Kunstreise auf dem Rhein von Mainz bis zur holländischen Grenze*. Erster Band: *Mittelrhein*, 1928

essen gekennzeichnet: Er war zugleich ein auf seinen kommerziellen Erfolg bedachter Praktiker sowie ein in der bürgerlichen Photographie der Jahrhundertwende ausgebildeter Künstler, der sich zudem insbesondere seit den zwanziger Jahren mit sozialen Fragen und den modernen Strömungen in der Kunst auseinandersetzte.[34] Jeder dieser genannten Aspekte spiegelt sich auch in seinem Landschaftswerk wider, das gleichfalls aus dem Zusammentreffen sehr unterschiedlicher Motivationen hervorgeht – seien sie touristischer und kommerzieller Natur, ästhetisch begründet oder auf ein kulturelles und naturwissenschaftliches Interesse zurückzuführen. Diese unterschiedlichen Absichten werden in der heterogenen Qualität der Aufnahmen sichtbar: Einige zählen in der Photographie des 20. Jahrhunderts gewiß zu den Meisterwerken des Landschaftsgenres, andere heben sich kaum von Abbildungen zeitgenössischer touristischer Publikationen ab. Sogar ein und dieselbe Photographie konnte gleichzeitig mehreren Zwecken dienen oder von einem in den anderen Kontext wechseln. Diese Vorgehensweise erinnert wiederum an das Portraitwerk, in dem Sander nicht zögerte, Bilder einzufügen, die er zuvor für kommerzielle Zwecke angefertigt hatte. Ebenso konnte zum Beispiel bei den Eifel-Landschaften eine Aufnahmekampagne einen Auftrag für Abbildungen zu einem Heimatkalender erfüllen und gleichzeitig ein künstlerisch motiviertes Projekt zur kulturhistorischen Wiedergabe der ganzen Region initiieren. Umgekehrt dienten ihm Aufnahmen, die nicht auftragsgebunden waren, wie die des Siebengebirges, über Jahrzehnte hinweg zur Bebilderung von Reiseführern oder touristischen Büchern.

Die touristische Aufnahme

Ein Gesichtspunkt darf bei Sander keinesfalls vernachlässigt werden: Er war ein *professioneller* Photograph, der einem Atelier vorstand, in dem mehrere Personen beschäftigt waren – Mitglieder seiner Familie, Lehrlinge und Assistenten –, und der somit an die kommerzielle Verwertbarkeit und an den wirtschaftlichen Erfolg seiner Arbeit denken mußte. Sein wachsendes Interesse für die Landschaftsphotographie seit dem Ende der zwanziger Jahre läßt sich sicher auch hierauf zurückführen, zumal die Veröffentlichung von Reiseführern beziehungsweise geographischen Publikationen in dieser Zeit deutlich anstieg. Zahlreiche Buchreihen wurden auf den Markt gebracht, zum Beispiel *Orbis Terrarum* bei Ernst Wasmuth, *Das Gesicht der Städte* im Albertus Verlag sowie *Die Deutschen Bücher* bei Ludwig Simon. Hinzu kamen ältere, auch weniger ausschließlich auf die Landschaft konzentrierte Buchreihen wie die *Blauen Bücher* von Karl Robert Langewiesche sowie Zeitschriften wie *Atlantis*. Diese neue Fülle an Publikationen eröffnete der Landschaftsphotographie, so verpönt sie bei den der Moderne verpflichteten Ausstellungen und Veröffentlichungen auch gewesen sein mag, wichtige Absatzmärkte, und zahlreiche Photographen spezialisierten sich auf dieses Thema. Die anerkanntesten unter ihnen publizierten auch Monographien verschiedener Landschaften.

In diesem Zusammenhang sind Kurt Hielscher, Fritz Mielert, Martin Hürlimann, August Rupp und Paul W. John zu nennen und in den dreißiger Jahren Hans Saebens und Alfred Erhardt. Ihre Photographien sind zwar eher konventioneller Art, doch nichtsdestoweniger, wie etwa bei August Rupp, von sehr hoher Qualität. Andere Photographen arbeiteten in den ausgesprochen touristisch geprägten Gebieten wie dem Rheintal, wo hervorragende Aufnahmen von berühmten Stätten der Region zum Beispiel von Karl Richarz in Königswinter, H. Gross in Bonn oder Erwin Quedenfeld in Düsseldorf vorgelegt wurden. Die genannten Photographen konzentrierten sich genau auf jene Gebiete, die auch Sander auswählen sollte: den Mittelrhein, den Niederrhein, das Siebengebirge, die Mosel und die Eifel.

Ganz offensichtlich bot also die Landschaftsaufnahme touristischer Art am Ende der zwanziger Jahre einen in

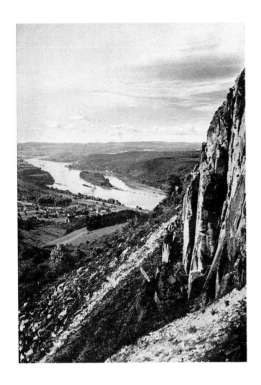

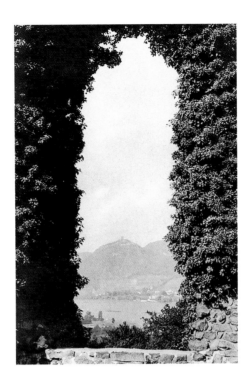

6 Karl Richarz, *Blick vom Siebengebirge auf Rhein und Eifel*, in: *Die schöne Heimat. Bilder aus Deutschland*, Blaue Bücher, 1915

7 Walter Lüden, *Blick durch den Rolandsbogen zum Drachenfels*, in: Hans Jürgen Hansen, *Bonn und das Siebengebirge*, 1953

voller Expansion befindlichen Markt, der eine harte Konkurrenz bedingte. Dieser Markt schien für August Sander, auch wenn er nicht seine primäre Motivation bildete, nicht ohne Interesse zu sein. So wurde Sanders zu seinen Lebzeiten bekannteste Landschaftsaufnahme, *Das Siebengebirge: Blick vom Rolandsbogen* (Tafel 2), von den dreißiger bis zu den fünfziger Jahren regelmäßig in den Reiseführern und Bildbänden über den Rhein und über Deutschland abgebildet.[35] Mehr noch, einige seiner Bilder greifen ganz bewußt die populärsten und in der Literatur über das Rheintal am häufigsten publizierten Aussichtspunkte auf, wie den Blick vom Vierseenplatz bei Boppard (Abb. 5 und Tafel 39), die Insel Nonnenwerth vom Siebengebirge aus (Abb. 6 und Tafel 18) oder das Siebengebirge durch den Rolandsbogen gesehen (Abb. 7 und Tafel 145).[36]

Dennoch hätte Sander, wäre er nur an touristischen Bildern interessiert gewesen, seine Aufnahmekampagne sicherlich im Süden von Koblenz, dem berühmtesten und am meisten abgebildeten Teil des Rheintals, intensiviert. Es befindet sich jedoch zum Beispiel kein einziges Bild der Loreley in seinem Werk, und nur wenige der zahlreichen Burgen von Mainz bis Koblenz, welche die Bücher über dieses Gebiet füllen, fanden Sanders Aufmerksamkeit. Zudem ist es gerade die Intensität, mit der er sich auf das

Siebengebirge konzentrierte, die dessen touristischen Aspekt und legendenhaften Charakter auflöst: Die Fülle der Bilder nimmt dem Ort schließlich seinen rein symbolischen Wert, das Klischee einer sofort identifizierbaren Silhouette, um hierdurch den Blick auf die detaillierte Gesamtheit seiner geologischen und pflanzlichen Wirklichkeit zu lenken. Sander versuchte, jede für die Region charakteristische Art von Felsen, Baum und Blume darzustellen und bei unterschiedlichen Lichtverhältnissen und in der jahreszeitlichen Veränderung festzuhalten.

Auch die Serie *Deutsche Lande – Deutsche Menschen* (1933–35) kann als touristische Publikation betrachtet werden, gleichzeitig geht sie aber über diesen Anspruch hinaus. Die Bände passen sich unbestreitbar den Konventionen der Monographie regionaler Photographie an, wie sie bis heute fortbestehen: Historische Baudenkmäler, architektonische und künstlerische Kuriositäten wechseln sich in ihnen mit typischen Landschaften ab; die Reihenfolge der Bilder ahmt einen Rundgang durch den Landstrich nach – man legt einen großen Bogen durch die Eifel zurück, folgt dem Rhein oder der Mosel flußabwärts, geht die Saar hinauf und um das Siebengebirge herum, ehe der Gipfel erklommen wird, um dort die Aussicht zu genießen[37]; den Photographien der Landschaften und Bau-

denkmäler fügen sich schließlich, wie in fast allen derartigen Büchern seit den dreißiger Jahren, einige Portraits der Einheimischen an. Sanders Serie unterscheidet sich jedoch von anderen Werken dieser Zeit durch eine ungewohnte und immer seltener gewordene thematische Strenge. Seit Mitte der dreißiger Jahre gaben die meisten Photobände eine Region durch eine möglichst vielfältige Folge von Bildern wieder, die dem Leser einen Reichtum an Eindrücken suggerieren sollte: Straßenszenen, Bauern und Handwerker bei der Arbeit, regionale Trachten, exemplarische Erzeugnisse der örtlichen Industrie sowie fröhliche Wanderer in der Landschaft. Im Vergleich dazu beschränken sich die Bildbände von Sander auf die Landschaft im traditionellen Sinne des Wortes und auf Architekturaufnahmen, die auf Effekte verzichten, und sie erinnern damit an die Reisealben und Kunstführer des 19. Jahrhunderts oder an konventionelle Sammlungen von Landschaftsphotographien wie die populäre *Schöne Heimat* der Blauen Bücher, die erstmals 1915 herausgegeben wurde.[38] Sogar das Einfügen von Portraits diente Sander kaum dazu, den Gesamteindruck zu beleben: An Stelle der Aufnahmen von Gesichtern, lächelnden Kindern, jungen Leuten und Greisen, mit denen seine Zeitgenossen ihre Bücher versahen, begnügte er sich zumeist mit zwei, wenn nicht gar nur einem Portrait, einem offensichtlich posierten und strikt frontalen Brustbild, das er in der Regel an das Ende des Werks setzte. Sander wollte also nicht die sympathische Natur der Einheimischen hervorheben, vielmehr ging es ihm darum, eine seiner Einschätzung nach für die Gegend repräsentative Physiognomie vorzustellen. Die einführenden Texte schließlich, die er bei vier von den sechs veröffentlichten Bändchen selbst verfaßte, beschränken sich im wesentlichen auf eine nüchterne Beschreibung der geologischen, kulturellen und wirtschaftlichen Geschichte des betreffenden Gebiets. Sie sind weniger eine Hymne auf die Schönheit der abgebildeten Landschaften, sondern erklären, wodurch diese geformt wurden. Die Einführung zu *Das Siebengebirge* hat die Geologie zum Schwerpunkt, die Texte in *Bergisches Land* und *Die Eifel* betonen die Sozial- und Wirtschaftsgeschichte, und derjenige in *Die Mosel* beschäftigt sich mit der allgemeinen Geschichte. Alle Texte setzen die nachfolgenden Abbildungen gezielt in eine geographische und kulturgeschichtliche Perspektive, wohingegen das Vorwort zu *Die schöne Heimat* ausdrücklich einen emotionalen und impressionistischen – sowie auch nationalistischen – Zugang fordert.

Dieses kulturgeschichtliche und naturwissenschaftliche Interesse scheint für die Landschaftsaufnahmen von Sander weitaus bestimmender gewesen zu sein als der touristische Hintergrund, der das Erscheinen der Bücher ermöglichte. Eben diese Perspektive – die Landschaft als Studienobjekt, als eine »Physiognomie« zu betrachten, die eine ganze Natur- und Kulturgeschichte erkennen läßt – kehrte in Sanders Ausführungen am häufigsten wieder. Um diese im wesentlichen dokumentarische Sichtweise des Genres zu charakterisieren, führte Sander 1931 den neuen Begriff der »exakten Landschaftsphotographie« ein. Er gebrauchte diese Bezeichnung erstmals im vierten seiner sechs im Westdeutschen Rundfunk gehaltenen Vorträge, den er der wissenschaftlichen Photographie widmete.[39] Die Thematik der Landschaft war in diesem Kontext keineswegs selbstverständlich, da – wie bereits erwähnt – das Genre damals von allen Bereichen der Photographie am engsten mit der Tradition der Malkunst identifiziert wurde und dadurch vermeintlich am weitesten von jeder wissenschaftlichen Anwendung entfernt war. Sander stellte jedoch deren außergewöhnliche wissenschaftliche Verwendungsmöglichkeiten heraus: zunächst die Photogrammetrie, die eingesetzt wurde, um »genaue Landkarten herzustellen, die alle Zeichnungen von Architekten und Künstlern an Genauigkeit übertreffen«, dann die meteorologische Photographie, deren Kenntnis für jeden Landschaftsphotographen eine wesentliche Voraussetzung war und »in Verbindung mit der Biologie« die Grundlage dieser »exakten Landschaftsphotographie« bilden würde, die Sander anstrebte.[40]

Meteorologie, Botanik, Geologie

Tatsächlich maß Sander der formgebenden Wirkung des Himmels und der Wolken in seinen Landschaftsaufnahmen große Bedeutung bei. So lassen vorhandene Varianten seiner Negative erkennen, daß er manchmal an ein und demselben Ort lange Zeit wartete, um vom selben Standort aus mehrere Aufnahmen zu realisieren, die sich nur durch die Wolkenkonfigurationen unterscheiden. Einige seiner Bilder

könnten sogar in erster Linie vom Vorbeiziehen besonders
interessanter Wolken motiviert worden sein – die ganze
Kraft der Komposition rührt von deren eigenartiger,
manchmal gar ein gewisses Moment von Komik beinhal-
tender Anordnung her (Tafeln 72, 85, 86). Diese Aufmerk-
samkeit übersteigt ein rein meteorologisches Interesse und
entspricht größtenteils ästhetischen Überlegungen. Sander,
der in der Zeit des Piktorialismus, in der eine wolkenreiche
Atmosphäre bevorzugt wurde, seine Ausbildung absolviert
hatte, scheint einen gewissen Vorbehalt gegenüber einför-
migen Himmelsformationen beibehalten zu haben, die in
seinen Landschaftsphotographien tatsächlich selten sind.[41]
Diese Vorliebe für ausgeprägte Wolkenbildungen ist auch
bei zahlreichen deutschen Landschaftsphotographen der
dreißiger Jahre – beispielsweise bei Paul Wolff – zu finden,
die häufig mittels gelber Filter einen sehr spektakulären
Himmel mit Wolkenformationen von beeindruckender
Linienführung in Szene gesetzt haben. Bei Sander ist diese
Faszination der Wolkendarstellung derart groß, daß er in
manchen Fällen, ganz im Widerspruch zu allen Regeln der
Objektivität und zu seiner heftigen Kritik an der Retusche,
die er seit den zwanziger Jahren äußerte, nicht zögerte, mit
dem Pinsel auf dem Negativ einige Wolken hinzuzufügen
(Tafel 96) oder diejenigen zu verstärken, die bereits vor-
handen waren. Über ihren Beitrag zur visuellen Belebung
des Bildes hinaus, dienten diese Wolken aufgrund ihrer
Staffelung in die Tiefe oft dazu, den Raum zu dynami-
sieren, den ausgedehnten Perspektiven, die er bevorzugte,
noch zusätzliche Tiefe zu verleihen. Die Landschaft ähnelt
also weniger, wie es sonst üblich war, einer bühnenhaften
Abbildung, die im Hintergrund von dem großen hellen
Vorhang des Himmels eingefaßt wird, als vielmehr zwei
fliehenden Flächen, die eine auf der Erde, die andere am
Himmel, die sich am Horizont treffen und zwischen denen
der Blick wie in eine Tasche hineingleitet (Tafeln 6 und 39).
Sander räumt dem Himmel hier eine aktive Rolle ein, er
benutzt ihn als zusätzliches Mittel, um das ganz Nahe mit
dem ganz Fernen zu verbinden – ein wesentliches Charak-
teristikum seiner Landschaftsaufnahmen. In einem einzigen
Fall (Abb. 8) ging er sogar so weit, sich einer Montage zu
bedienen, um den Raum auf diese Weise zu strecken. Der
Ansicht einer Felswand im Siebengebirge fügte er sowohl
eine Blume ganz im Vordergrund als auch ein Wolkengefü-

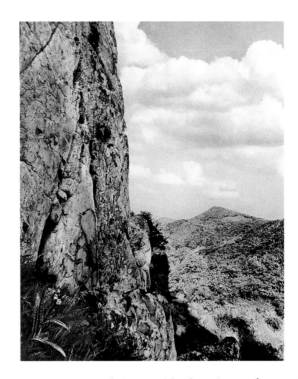

8 August Sander, *Wolkenburg mit Blick auf Löwenburg*, o. J. [30er Jahre]

ge am Himmel hinzu. Dadurch verwandelte er die Nah-
ansicht eines Felsens in eine wirkliche *Landschaft*, also in
einen ausgedehnten Gebietsabschnitt, der von den im
Bildvordergrund stehenden Grashalmen bis zur fernsten
Wolke als Einheit aufgefaßt wird.

Der andere wissenschaftliche Bereich, den Sander als
Grundlage dieser »exakten Landschaftsphotographie«
anführte, ist die Biologie beziehungsweise die Botanik.
Sander besaß zahlreiche Bücher zu diesem Thema und
zeigte sich sehr vertraut mit den Pflanzen der Region, ins-
besondere des Siebengebirges. Oft blieb er dort mehrere
Tage und sammelte zahlreiche Studien aus dem Bereich
der Pflanzenwelt, Aufnahmen von Blumen, Büschen und
Bäumen, von denen heute rund hundertfünfzig Negative
erhalten sind.[42] Darin ähnelte er vielen Vertretern der *Neuen
Sachlichkeit*, die in der Nahansicht von Pflanzen eines ihrer
bevorzugten Motive fanden. Einige wesentliche Punkte
jedoch unterscheiden Sanders Studien von vergleichbaren
Aufnahmen Albert Renger-Patzschs, Aenne Biermanns,
Paul Wolffs oder Karl Blossfeldts: Dort, wo diese nicht
müde wurden, von einem Motiv völlig neuartige Aus-
schnitte herauszuarbeiten, in ihm durch die Bildeinstellung
spektakuläre graphische Strukturen zu enthüllen und durch

extreme Annäherung die Abbildung der Materie zu über-
höhen, bemühte sich Sander, die Pflanze in der Gesamtheit
ihrer Form und vor allem in ihrem natürlichen Kontext
zu erfassen. Vergleichbar dachte auch Raoul Hausmann,
mit dem er um 1930 in Kontakt stand[43] und der sich wie
Sander bemühte, die Pflanzen auf eine dokumentarischere
Weise in der ganzen Komplexität ihres Kontexts und ihrer
ursprünglichen Situation darzustellen. Für Sander bedeu-
tete dies unter anderem, daß er im Gegensatz zu den ge-
nannten Photographen keine eindeutige Unterscheidung
zwischen Pflanzenstudie und Landschaftsaufnahme vor-
nahm und der Übergang von einem zum anderen Thema
fließend ist. Etliche seiner Pflanzenaufnahmen geben ganze
Büsche bis hin zu größeren Abschnitten des Unterholzes
oder Waldes wieder. Sie erreichen somit, von der geometri-
schen Eleganz der *Neuen Sachlichkeit* weit entfernt, eine für
die damalige Zeit sehr ungewöhnliche visuelle Komplexität
und graphische Freiheit (Tafeln 27–29, 35). Bei diesen
unentwirrbaren Flechtwerken aus Ästen und Stämmen
interessierten den Photographen nicht mehr vorrangig die
formalen Charakteristika der Pflanzen, sondern vielmehr
die unauflösbaren Verbindungen, die jede von ihnen mit
ihrer Umgebung vereint, die Art, wie jede Pflanze ihrem
Milieu unterworfen ist – dem Boden, dem Klima und den
benachbarten Pflanzen. Die Kletter- und Schlingpflanzen,
die zu seinen bevorzugten Motiven im Siebengebirge zähl-
ten, zeigen dies besonders deutlich. Sie verkörpern das
Bild einer Pflanze, die man in keiner Weise von ihrem
Umraum, in welchem sie sich entfaltet und mit dem sie
verschmilzt, isolieren kann (Tafeln 27–29).

Die Aufmerksamkeit, die Sander dem gesamten Gefüge
widmete, erstreckte sich auch auf das geologische Milieu, in
welchem die Pflanze wuchs. So betonte er in einem Text
aus dem Jahr 1934 sein Bestreben, die Pflanze »im Zusam-
menhange mit der geologischen Bodenbeschaffenheit zu
erfassen, so daß sich ein typisches Bild ergibt«.[44] In gewis-
ser Weise dehnte er hier eine der zentralen Bemühungen
seiner Portraits auf sein botanisches Werk aus: Den »Typ«
im Individuum zu erfassen beinhaltete für Sander den Ver-
such, über die Person hinaus von dem Milieu zu berichten,
das sie formt, sei es beruflich, sozial oder kulturell. Die
Berücksichtigung des umgebenden Lebensraumes einer
Pflanze wird auch noch in einem in den vierziger Jahren

9 August Sander, *Querschnitt in der Tongrube auf dem
Mönchsberg*, o. J. [30er Jahre]

entwickelten Projekt, einer Mappe *Die Flora eines rheinischen
Berges*, ablesbar, das die Abhängigkeit der Pflanze in bezug
auf den Jahreszyklus widerspiegeln sollte. Die Reihenfolge
der Photographien sollte sich nach dem Verlauf der Jahres-
zeiten richten, ein Prinzip, das er auch bei den im Sieben-
gebirge realisierten Gesamtansichten der *Wolkenburg*
anwandte (Tafeln 19–22).[45] Hier zeigt sich wiederum eine
Parallele zu seiner Portraitphotographie, mit einem ver-
gleichbaren Bemühen, über die individuellen Motive hin-
aus und durch das Aneinanderfügen der Bilder einer, wenn
nicht historischen, so doch zumindest zeitlichen Entwick-
lung Rechnung zu tragen.

Ein Bereich der Wissenschaft, dem Sander große Auf-
merksamkeit schenkte, ist unbestreitbar die Geologie. Der
Photograph rühmte sich einer gewissen Kenntnis dieses
Themas, so besaß er eine Steinsammlung[46] und war – da
er aus einer Bergbauregion stammte – schon seit seiner
Kindheit mit der Welt der Mineralien eng vertraut. Sanders
Vorliebe für dieses Thema wird durch zahlreiche seiner
Aufnahmen belegt. Man kann die Photographien, auf
denen die geologische Struktur der Erdoberfläche zutage
tritt – sei diese Offenlegung auf natürliche oder künstliche
Weise erfolgt –, in Dutzenden zählen: Felswände (Tafel 18),

hervortretende Felsen (Tafel 17), Tagebaustätten (Tafeln 57, 58, 101, 140) und Steinbrüche (Tafeln 9, 23), die zum Teil stillgelegt waren (Tafeln 55, 56). Sander photographierte sogar das Innere einiger Höhlen und Minen, ein aufgrund unzureichender Beleuchtungsverhältnisse sehr schwieriges Unterfangen (Tafeln 82, 103), und er erstellte auch ungewöhnliche Nahansichten von Felsen (Abb. 9). Für ihn waren selbst einfache Landschaftsaufnahmen aufgrund der Form der Reliefs, die sie dokumentierten, von geologischem Interesse. Aus diesem Grund erhielt eine seiner berühmten Panoramaaufnahmen des Siebengebirges, auf welcher der kahle Felsen lediglich einen kleinen Teil einer weiten Hügellandschaft einnimmt, den Titel *Die Gebirgsstruktur des Siebengebirges*, als würde das abgebildete Gebiet in seiner Gesamtheit als ausgedehntes geologisches Modell betrachtet (Tafel 10). Ein Drittel der Einleitung zu seinem Buch über das Siebengebirge ist zudem der geologischen Geschichte der Region gewidmet, und in der Einleitung zu *Die Eifel* weist er dem Photographen implizit die Aufgabe zu, die Geologen bei der Verbreitung der »Schönheiten« geologischer Phänomene abzulösen.[47] Im Jahre 1938 stellte er seine Kunst ganz konkret in den Dienst der Geologie, indem er für das Geologische Institut Köln die Maare der Eifel photographierte.[48]

Sander war in dieser Zeit nicht der einzige Photograph, der sich derart für die Geologie begeisterte. Man kann sogar von einer regelrechten Welle in der deutschen Landschaftsphotographie um das Jahr 1930 sprechen. Die Ausstellung *Photographie der Gegenwart* 1929 in Essen, ein großes Schaufenster der Photographie der Moderne, umfaßte auch Aufnahmen dieses Typs, und ein Jahr später widmete *Das Lichtbild* in München der geologischen Photographie eine ganze Abteilung.[49] In beiden Fällen dienten diese wissenschaftlichen Dokumente wie auch Luftaufnahmen oder Photogrammetrie als Beispiel für eine Photographie, die sich der Landschaft frei von allem Malerischen nähert. Auch Renger-Patzsch begann zu dieser Zeit, vergleichbare Aufnahmen zu erstellen. Er lebte seit Ende der zwanziger Jahre in Essen und photographierte von diesem Zeitpunkt an das Ruhrgebiet. Dabei profitierte er von den Halden und zahlreichen Bodenspalten, die dieses abgeschürfte Gebiet bot, um auch dessen geologische Gegebenheiten abbilden zu können (Abb. 10).[50] Schließlich fertigte auch

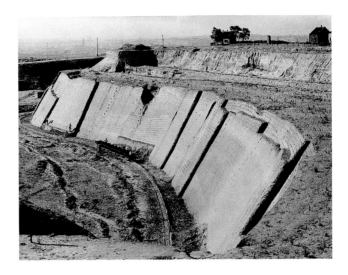

10 Albert Renger-Patzsch, *Formsandgrube bei Bottrop*, 1930

Raoul Hausmann Anfang der dreißiger Jahre einige geologische Aufnahmen an. In den Felsformationen sah er eine Manifestation der zeitlichen Dimension, die in der Natur, teilweise verborgen, immer vorhanden sei.[51] Dieser Punkt war auch für Sander wesentlich. Denn die Aufmerksamkeit, die er der Geologie entgegenbrachte, drückt die für sein gesamtes Werk grundlegende Bemühung aus, der Landschaft eine zeitliche Dimension zu verleihen, sie vor allem als ein Netz von Spuren sichtbar zu machen, die im Verlaufe eines sehr langen Zeitraums entstanden und an manchen Orten deutlich zu entziffern sind. Auf gewisse Weise verwandelt dieses Interesse die natürliche Landschaft in eine historische Landschaft, in der jeder bloße Felsen, jeder Steilhang Zugang zu einer möglichen Lektüre der Erdgeschichte bietet. Eben diese Überlegung stellte bereits zu Beginn des 19. Jahrhunderts der Maler und Gelehrte Carl Gustav Carus an, ein herausragender Theoretiker der romantischen Landschaftsmalerei, der gerade am Ende der zwanziger Jahre wiederentdeckt wurde. In seinen *Neun Briefen über Landschaftsmalerei*, die 1927, zwei Jahre nach seiner Abhandlung über die menschliche Physiognomie, neu herausgegeben wurden, wies er die Künstler an, sich für die »Physiognomik der Gebirge« zu interessieren, und bezeichnete diese geologische Wiedergabe als eine Möglichkeit, in der Malerei zu »im höheren Sinne historischen Landschaften« zu gelangen.[52]

Die Physiognomie der Landschaft

Noch mehr jedoch als die geologische Textur unterstreicht
sicherlich das Eingreifen des Menschen in die Landschaft
deren historische Dimension, was Sander sich so sehr zu
dokumentieren bemühte. Trotz seiner Liebe zur Natur, die
in vielen seiner Berichte und Gedichte ihren Ausdruck fin-
det, spricht er in seinen theoretischen Schriften zum Land-
schaftsthema vor allem diesen Aspekt an. Insbesondere in
seinem fünften Rundfunkvortrag mit dem Titel »Die Pho-
tographie als Weltsprache«, in dem er die Grundlagen
seiner Arbeit detailliert ausführte und sein großes Projekt
Menschen des 20. Jahrhunderts vorstellte, griff er hierauf zurück.
Nachdem Sander seinen Willen dargelegt hat, mittels des
Portraits Gesellschaft und Kultur seiner Zeit zu dokumen-
tieren, fährt er fort: »Haben wir somit die Physiognomik
der Menschen geschildert, so gehen wir jetzt über zu den
Gestaltungen, also den Werken des Menschen, beginnen
wir mit der Landschaft. Auch ihr drückt der Mensch seinen
Stempel auf durch seine Werke, sodaß [sic] sie sich eben-
falls wie die Sprache aus den Bedürfnissen heraus ent-
wickelt; er verändert dadurch oft das biologisch Geworde-
ne. Auch in der Landschaft erkennen wir wiederum den
menschlichen Geist einer Zeit, den wir vermittels des
photographischen Apparates erfassen können. Ähnlich ver-
hält es sich mit der Architektur und Industrie, [sic] sowie
mit allen menschlichen Werken im Großen und Kleinen.
Die durch die gemeinsame Sprache begrenzte Landschaft
vermittelt das physiognomische Zeitbild einer Nation.
Erweitern wir unser Gesichtsfeld, so kommen wir auf die-
sem Wege zu einer Zusammenfassung, ähnlich wie die
Sternwarte [mit der Photographie; Hinzufügung von O.L.]
ein Gesamtbild des Weltalls gab, zu einem Gesamtzeitbild
der Erdbewohner, welches von ungemeiner Bedeutung
für die Erkenntnis der Entwicklung der gesamten Mensch-
heit wäre.«[53] Sanders Projekt bestünde demnach darin, die
Postulate, die sein Werk als Portraitphotograph begründen,
ganz übergangslos auf die Landschaft auszudehnen, als böte
diese ihm einen weiteren Anlaß, seine Intentionen auf eine
andere Weise zu verfolgen. Die Formulierung »Physiogno-
mie der Landschaft«, die er in der Einleitung zu *Das Siebenge-
birge* verwendet, wäre demnach in einem sehr direkten, fast
wörtlichen Sinne zu verstehen.[54] Eine derartige lexikalische
Annäherung von Portrait und Landschaft war in der Photo-
graphie weit verbreitet. Renger-Patzsch sprach zum Beispiel
auf vergleichbare Weise von der »Landschaft als Portrait«
und beanspruchte für sich sogar die Urheberschaft der
volkstümlich gewordenen Metapher »das Gesicht der Land-
schaft«, die er 1927 als übergreifenden Titel seines Bildban-
des *Die Halligen* verwendete und die bei den Verlegern und
Photographen dieser Zeit großen Anklang finden sollte –
neben anderen hat sich Raoul Hausmann dieser Formulie-
rung bedient.[55] Für alle und insbesondere auch für Sander
drückt dieser Vergleich den Anspruch aus, eine rein ästheti-
sche Konzeption der Landschaft zugunsten einer analyti-
schen und dokumentarischen Annäherung zu überwinden.
Das Gebiet soll von nun an wie das Gesicht eines Men-
schen als ein Netz von spezifischen und lesbaren Zügen
wiedergegeben werden. Dabei geht Sander von der Auffas-
sung aus, daß alle Aspekte eines Portraits für das abgebil-
dete Wesen aufschlußreich sind: Der Ausdruck des Portrai-
tierten, seine Kleidung, seine Haltung tragen den Stempel
seines Lebenswegs, seiner Arbeit, seiner typischen Gesten,
die Spur der Gewohnheiten, die ihm durch seine Klasse
und Kultur auferlegt sind. Eine solche Physiognomik der
erworbenen Merkmale, die im Kern eher marxistisch ist
und von Theoretikern wie Otto Neurath und Walter
Benjamin vertreten wird[56], unterscheidet sich von dem ur-
sprünglichen, von Johann Kaspar Lavater geprägten Begriff.
Dessen Definition, die weitgehend von den rassistisch
nationalsozialistischen Theorien vereinnahmt wurde, geht
von einer angeborenen Physiognomie aus, von der ange-
nommen wird, sie enthülle die psychologischen und intel-
lektuellen Anlagen des Individuums oder der Rasse. Sander
weitete die erstgenannte Theorie der menschlichen Physio-
gnomik auf die Landschaft aus: In jedem ihrer Details seien
zugleich die Spuren eingeschrieben, welche die Geschichte,
die Kultur und die Gesellschaft zurückgelassen haben, und
dadurch könne das Bild des Gebiets die getreue Wider-
spiegelung einer Epoche und einer Gemeinschaft sein.

Demnach war Sander wohl keineswegs bestrebt, aus
seinen Aufnahmen die vielfältigen Spuren, welche die
Gesellschaft zurückgelassen hat, auszuklammern, um der
Darstellung einer ländlichen Pittoreske oder einer idyl-
lischen Reinheit der Natur den Vorzug zu geben. Das
Gegenteil ist der Fall, wie Wolfgang Kemp schon 1975

in einer seitdem oft zitierten Passage bemerkte: »Sander bezieht die Spuren menschlicher Tätigkeit mit in den Kontext der Landschaft ein. Häuser, Fabriken, Schiffe, Straßen, Wege, Eisenbahnlinien sind präsent; aufsteigender Rauch und Schürfspuren im Gestein zeugen von der Auseinandersetzung mit der Natur. Und es gibt Landschaften [...], die zwar leer sind, aber so leer wie ein Fabrikhof nach Feierabend.«[57]

Durch diese Auffassung unterscheidet sich Sander deutlich von den Photographen der *Neuen Sachlichkeit*, die sich bemühten, eine absolute – natürliche oder mechanische – Reinheit wiederzugeben, vergleichbar amerikanischen Landschaftsphotographen wie Edward Weston und Ansel Adams, die für unberührte Landschaften schwärmten. Sander seinerseits entfaltete keinerlei Mystik der reinen Natur; im Gegenteil, er liebte es, die Indizien für das Eindringen des Menschen in deren Innerstes mit ins Bild zu setzen. Die Rheinlandschaft bot ihm dazu reichlich Gelegenheit: Hoch entwickelt, intensiv von Landwirtschaft, Industrie und Handel gezeichnet, von zahlreichen Verkehrswegen durchzogen, treten in ihr immer eine Straße, eine Ansiedlung oder Schiffe und Eisenbahnen hervor. Aber selbst in den weniger entwickelten Gegenden wie in der Eifel achtete Sander auch auf die unauffälligsten Zeugnisse des menschlichen Eingreifens in die Natur. Die Art, wie er den Nürburgring erfaßte, erweist sich in dieser Hinsicht als exemplarisch (Tafeln 95–99 und 104). Im Jahre 1937 widmete er der inmitten der Eifel gelegenen Rennstrecke, die zehn Jahre zuvor eingeweiht worden war, rund zwanzig Aufnahmen. Mit dieser Serie versuchte er in keiner Weise, technischen Fortschritt, Sport und Geschwindigkeit zu verherrlichen. Auch war ihm umgekehrt nicht daran gelegen, die Aufmerksamkeit auf eine reine Naturlandschaft zu lenken, die vom modernen Verkehr bedroht war – Naturschutzverbände hatten in den zwanziger Jahren vergeblich gegen den Bau der Strecke protestiert. Seine Bilder sind im Gegenteil bestrebt, das unauffällige Erscheinen der Straße in der Landschaft, ihre fast unmerkliche Einbeziehung in den natürlichen Ort darzustellen. Der Gedanke der Integration der Straße in die Landschaft wurde damals auch vom nationalsozialistischen Straßenbauprogramm und von allen Photographen, die beauftragt waren, dafür Werbung zu machen, weitgehend geteilt. Sie sollten die angestrebte

11 August Sander, *Hainbuchenhecke zum Schutze der Häuser im Hohen Venn, Eifel,* o. J. [30er Jahre]

Symbiose zwischen natürlicher Landschaft und dem Beitrag der Technik preisen. In ihrer Form und Botschaft unterscheiden sich die Propagandabilder jedoch deutlich von Sanders Aufnahmen. Sie bevorzugen zumeist die Ansicht eines langen Betonstreifens, der die Landschaft bis zum Horizont sanft durchzieht, als ob sie auf diese Weise eine fast unendliche Eroberung des Landes und eine Aneignung der nationalen Landschaft feiern wollten.[58] Sanders Nürburgring präsentiert sich hingegen ohne alles Triumphale: Weit davon entfernt, den Ort zu beherrschen, ist die Straße hier oft auf eine winzige Lichtspur, auf einen Teil einer Leitplanke oder einen kleinen Asphaltfleck reduziert, manchmal kaum sichtbar inmitten der Bäume.[59]

Sander entwickelte also weder eine Mystik der reinen Natur noch eine der Technik oder der Industrie, d. h. einer modernen, völlig von den Gegebenheiten der Natur befreiten Welt. Gerade die Interaktion zwischen beiden interessierte ihn – die Art, wie ein alter Vulkan einen Steinbruch entstehen läßt (Tafel 24), dann ein stillgelegter Steinbruch, der zur Natur zurückkehrt (Tafeln 55, 56), die Art, wie sich ein Pfad inmitten des Geästs oder eine Bahnlinie an einem Berghang abzeichnet (Tafeln 30, 31, 40), die Art, wie Felder der Form eines Ortes folgen (Tafeln 38, 75), und wie ein Bauernhaus sich mit der umgebenden Industrie optisch vermischt (Tafel 100). Sander schien vor allem von denjenigen Landschaften fasziniert zu sein, die »in langem Zusammenwirken von Mensch und Natur geschaffen wurde[n]«, wie er es im Hinblick auf die Eifel im Jahre 1933 aus-

drückte.[60] Ein besonders sprechendes Motiv in diesem Zusammenhang kehrt bezeichnenderweise in seinen Architekturaufnahmen wieder: Häuser, die Bäumen ähneln, oder Bäume, die Häusern ähneln, wobei es sich um Gebäude handelt, die ganz von Efeu bedeckt sind, oder um Hecken, die architektonische Formen nachempfinden (Tafeln 51, 134 sowie Abb. 11). Somit sind natürliche Landschaft und Kulturlandschaft bei Sander aufs engste miteinander verbunden. Seiner Ansicht nach ist in einem so dicht besiedelten Land wie Deutschland die reine Natur kaum mehr darstellbar: Selbst in den scheinbar abgelegensten und wildesten Gebieten sei das Gepräge des Menschen vorhanden, und sogar der Wald trage den Stempel der Zivilisation. In seinem Artikel »Der deutsche Wald« schrieb Sander 1936: »Wenn wir heute einen kurzen Streifzug durch den deutschen Wald machen, so können wir seine Entstehung nicht außer acht lassen, ebenso seinen Wandel im Laufe der Zeit. Immer wieder ist es der Mensch, der der Landschaft sein Gepräge gibt [...]. Das Ergebnis seiner jahrhundertelangen Tätigkeit auf diesem Gebiet haben wir heute in den sauberen, kultivierten Forsten vor uns, in die sich der freie Urwald abgewandelt hat.«[61]

Sander stimmte hier mit zahlreichen zeitgenössischen Geographen überein. Einer von ihnen, Eugen Diesel, erläuterte 1931 im Sinne der von Sander entwickelten These: »Aber selbst dort, wo die Natur uns am allerreinsten erscheint, entdecken wir vielleicht im Fels einen stufigen Steig und ein Drahtseil für den Kletterer, ja sogar einen Farbstrich, der ihn führen soll. [...] Somit liegt heute selbst über den wildesten und unberührtesten Teilen Deutschlands [...] eine künstliche Patina als unausbleibliche Wirkung der menschlichen Kultur. [...] Auch die Baumarten der Wälder haben sich durch die menschlichen Zwecke verändert. Immer mehr hat sich in Deutschland der Nadelwald auf Kosten des Laubwaldes vermehrt.«[62] Demnach kann fast nichts der Kultur wirklich entkommen, und die Wälder, Wiesen und Flüsse könnten ihrerseits kulturell und historisch dekodiert werden. Die gleiche Position wird von den Theoretikern der kommunistischen Photographie in der Zeitschrift *Der Arbeiter-Fotograf* vertreten. Da sie der Landschaft als einem ihrer Ansicht nach durch und durch bürgerlichen Genre mißtrauen, tolerieren sie diese nur in dem Maße, wie alles auf dem Lande die historischen Beziehungen der Klassen erkennen läßt.[63] Auch Sander war sich dieser historischen Dimension durchaus bewußt. Seine Aufnahmen von Unterholz oder Pflanzen datierte er sorgfältig und spezifizierte den Titel seiner Mappe *Das Siebengebirge, Flora-Fernsichten* durch die Bezeichnung »Aufnahmen aus der 1. Hälfte des 20. Jahrhunderts«, als würde sogar die Flora von nun an ebenso wie das bebaute Land einem raschen historischen Wandel und den vom Menschen auferlegten Umformungsprozessen unterliegen. Die kulturelle Dimension, die er seinen botanischen Aufnahmen beigemessen hat, kommt auch in seinem Artikel »Wildgemüse und was sie wirken« [sic] von 1937 zum Ausdruck, in dem Sander den Zusammenhang zwischen der Pflanzenwelt und ihrem heilkundlichen Gebrauch thematisiert. Seine farbigen Detailaufnahmen der Brennessel, des Löwenzahns oder des Wegerichs bieten, von jeder ästhetischen Betrachtung im Stile Karl Blossfeldts weit entfernt, den Anlaß für Ausführungen über ihre medizinischen Eigenschaften, wie sie von der Volksweisheit übermittelt werden. Dieses Bestreben, das Thema wieder mit einer Kulturgeschichte zu verbinden, wird noch durch die einleitenden Ausführungen des Artikels verstärkt, einen kurzen Überblick über die Anfänge der botanischen Wissenschaft in Deutschland.[64]

Sander dehnte also die soziokulturelle Sicht auf die Mehrzahl seiner Bilder aus. In einem Brief aus dem Jahre 1946 beschrieb er zum Beispiel die Gesamtheit seiner Bilder, seien sie »psychologischer, botanischer [oder] architektonischer Art«, als »in der Hauptsache [...] eine[r] Soziologie in Bildern« zugehörig, gemäß der Formulierung, die zur Werbung für sein Buch *Antlitz der Zeit* verbreitet wurde.[65] Somit könnten alle seine Aufnahmen in Zusammenhang mit seinem Werk *Menschen des 20. Jahrhunderts* wahrgenommen werden, wie Sander es in einem Brief aus dem Jahr 1934 nahelegte.[66] Der Gedanke wird auch in einer Hommage an August Sander durch die Deutsche Gesellschaft für Photographie 1961 aufgegriffen, in der seine Landschaftsaufnahmen ausdrücklich als wesentlicher Bestandteil der *Menschen des 20. Jahrhunderts* bezeichnet werden: »Dieser Titel ist im weitesten Sinne zu verstehen, er soll den Menschen in seiner Ganzheit umfassen: in der Gebundenheit seines Herkommens und der Prägung durch Beruf und Weltanschauung und umfaßt gleichzeitig die Landschaft und die Orte, in denen er lebt.«[67]

Mensch und Landschaft

Die enge Beziehung von Landschaft und Portrait erhob Sander besonders in einem zweiten, gleichfalls sehr umfangreichen Projekt, *Mensch und Landschaft*, zum eigenen Thema. Ebenso wie die *Menschen des 20. Jahrhunderts* hat ihn dieses Projekt über mehrere Jahrzehnte beschäftigt. Es wird in zahlreichen seiner Dokumente erwähnt, leider ist uns aber, im Gegensatz zu ersterem, keine präzise Beschreibung erhalten geblieben, so daß der Inhalt nur auf sehr fragmentarische Weise rekonstruiert werden kann. Darüber hinaus hat sich dieses Vorhaben mit der Zeit inhaltlich verändert und umfaßte im Laufe der Jahre unterschiedliche Bereiche. Der erste überlieferte Text über das Vorhaben, der in die zweite Hälfte der zwanziger oder in den Anfang der dreißiger Jahre zu datieren ist, spricht von »Mensch und Landschaft im 20. Jahrhundert, ein geo-politisches Werk. Mappe I: 12 Bauernbildnisse aus der Landschaft der Sieben Berge am Rhein«[68]. Dieser Hinweis auf eine *erste* Mappe, die dem Portrait der Bauern des Siebengebirges gewidmet ist, läßt die Planung einer zugehörigen Mappe vermuten, die ebenfalls die Landschaft dieser Region zum Gegenstand haben sollte. Es ist nicht ausgeschlossen, daß eine der 1930 und 1935 ausgeführten Mappen zur Landschaft des Siebengebirges – auch sie enthielten jeweils zwölf Bilder – als das erwähnte Pendant geplant war. Die Projektion einer soziologischen Dimension via Portrait auf die Landschaft und umgekehrt einer geographischen Dimension auf das Portrait ist ohne Zweifel das, was für Sander die Einstufung des Werks als »geo-politisch« rechtfertigte. Dieser Begriff, der in Deutschland seit Mitte der zwanziger Jahre aufkam, bezeichnet im allgemeinen die Beziehungen zwischen geographischen Gegebenheiten und Staatenpolitik.[69] Sander hingegen scheint mit diesem Begriff seine Intention zu beschreiben, eine bestimmte Gegend wie einen Organismus zu untersuchen, in dem der soziologische und der geographische Faktor aufs engste verknüpft sind.

Das Projekt *Mensch und Landschaft* beschäftigte ihn insbesondere während der Zeit des Zweiten Weltkrieges. Er erwähnte das Vorhaben in mehreren Briefen, in denen er es als seine zweite große Arbeit neben *Menschen des 20. Jahrhunderts* vorstellte. *Mensch und Landschaft* sollte »zunächst rheinischen Charakter« haben, was bestätigt, daß es wie sämt-

liche seiner Projekte dazu bestimmt war, umfangreicher und universeller ausgearbeitet zu werden.[70] 1946 war von zwei zur Veröffentlichung vorbereiteten Bänden die Rede.[71]

In der Nachkriegszeit beschränkte sich das Projekt anscheinend auf eine Reihe regionaler Dokumentationen, vor allem auf gewisse Gebiete oder Orte des Westerwaldes und des Siegerlandes wie *Das Siegtal, Die Leuscheid an der Sieg* oder *Herdorf*. Diese Dokumentationen umfaßten Portraits, Landschaften und Architekturaufnahmen, die in einer oder mehreren Mappen zusammengeführt waren.[72] Es zeigt sich aber auch, daß Sander den Titel »Mensch und Landschaft im 20. Jahrhundert« für Projekte von sehr unterschiedlicher Art verwendete: Man findet ihn beispielsweise auf Mappen von *Das Siebengebirge, Flora-Fernsichten* und von einer der Untergruppen von *Menschen des 20. Jahrhunderts*. Es entsteht der Eindruck, daß dieser Klassifizierung die Funktion eines Oberbegriffs zukam, der deutlicher als das Konzept der *Menschen des 20. Jahrhunderts* die vielfältigen Aspekte seiner Arbeit, vom Portrait über die Botanik bis zur Architektur, vereinigen sollte. Dieser Gedanke bestätigt sich auch durch einen Zeitungsartikel von 1958, der Sander gewidmet ist. In ihm werden die hundert potentiellen Mappen, die der Photograph damals als sein Gesamtwerk anführte, unter den übergreifenden Titel »Mensch und Landschaft« gestellt.[73]

Da weitere Dokumente fehlen, ist es schwierig zu ergründen, wie Sander die Verbindungen zwischen Mensch und Landschaft grundsätzlich faßte. Man kann jedoch die Idee einer reziproken Bewegung annehmen: Der Mensch formt seine Umwelt, ebenso wie er von ihr geformt wird. Denn für Sander wird, wie er 1931 schrieb, das Individuum neben seinem Beruf oder seinem sozialen Rang durch seine direkte landschaftliche Umgebung geprägt, und seine Physiognomie wäre demnach auch die Widerspiegelung dieses geographischen Milieus.[74] Die Kommentatoren der dreißiger Jahre betonten gerne diesen Aspekt der geographischen Beeinflussung der Physiognomie sowie »die Einheit zwischen Menschentyp und Naturraum«, wie es 1936 in einem Artikel in bezug auf *Mensch und Landschaft* ausgedrückt wurde.[75] Die Idee einer Übereinstimmung zwischen Physiognomie und Lebensraum paßte damals zweifellos zur nationalistischen »Blut und Boden«-Ideologie, die den größten Teil der regionalen Photobände dieser Zeit durch-

zieht. Dies ist beispielsweise bei der Photographin Erna Lendvai-Dircksen der Fall, die darauf bedacht war, in der Reihe ihrer Regionalbände *Das Deutsche Volksgesicht* Landschaften mit Portraits deutscher Bauern zu verbinden: Sie wollte auf diese Weise zeigen, wie sehr die heroischen Gesichter des germanischen Volkes in der perfekten und notwendigen Harmonie mit ihrem Boden »geschmiedet« wären.[76] Sander hingegen sah zwar den Einfluß des geographischen Milieus auf den Menschen als gegeben an, sprach sich jedoch niemals für eine derartige prinzipielle Einheit von Mensch und Erde aus. Vor allem ließ er diese Wechselwirkung nicht in einem ewigen bäuerlichen Zustand erstarren, da er sich genauso für das moderne städtische Milieu und dessen historische Entwicklung interessierte. Seine zu dieser Zeit veröffentlichten Werke bildeten letztendlich das Gegenteil zu jenen von Lendvai-Dircksen. Es sind mit wenigen Portraits versehene Landschaftsbildbände. Sie versuchen nicht, die »Schönheit« oder »Größe« einer Physiognomie mittels deren Verwurzelung in einer gegebenen Erde zu erklären, sondern bemühen sich, die Landschaft wiederzugeben, indem sie auch auf ihre hauptsächliche Formkraft hinweisen, nämlich die Bevölkerung, die sie bewirtschaftet. Eben diesen Einfluß des Menschen auf den Ort suchte Sander in seinen Photographien zu ergründen.

Die Landschaftskunde

Sanders Auffassung von der Landschaft stimmte weitgehend mit den damaligen Entwicklungen der geographischen Wissenschaft überein, die in Deutschland seit Beginn des 20. Jahrhunderts und vor allem in den zwanziger Jahren eine starke Expansion und tiefgreifende Umwälzung erlebte. Durch Wissenschaftler wie Siegfried Passarge, Otto Schlüter, Norbert Krebs und Robert Gradmann tendierte diese Disziplin dazu, sich als »Landschaftskunde« neu zu definieren. Sie nahm von nun an für sich in Anspruch, eine Art Physiognomik der Erde zu sein, die sie nicht mehr in autonome Zweige wie Geologie, Klimatologie, Botanik, Städtebau, Geschichte, Wirtschaft oder Anthropologie aufteilte, sondern in der Globalität ihrer Bestandteile und deren Wechselbeziehungen zu studieren

beabsichtigte, insbesondere die Art, wie eine Urlandschaft durch den Menschen in eine Kulturlandschaft umgestaltet wird. Um dies zu erreichen, forderte die Landschaftskunde, sich auf die morphologische und typologische Analyse nur der *sichtbaren* Elemente eines Ortes zu beschränken, von seiner natürlichen Oberflächengestalt bis zur Form seiner Ansiedlungen. Sie postulierte also eine vollkommene Lesbarkeit der Landschaft, deren sichtbare Züge allein den Zugang zu den abstrakten Strukturen, von denen die Landschaft beherrscht wird, erlauben würden. Eben dies proklamierte beispielsweise Norbert Krebs 1923 in seinem einflußreichen Artikel »Natur und Kulturlandschaft«, in dem es heißt: »Das Sichtbare bleibt das Objekt der Betrachtung, doch [...] Religion, Staatsverfassung, Rechtssatzungen, Erbgewohnheiten spiegeln sich in der Flureinteilung, der Wirtschaftsweise, der Hausform, der Beschaffenheit der Grenzräume usw.«[77] Ein anderer Geograph, Nikolaus Creutzburg, behauptete 1930 sogar, daß die Landschaft »der sichtbarste und objektivste Ausdruck des kulturellen Geschehens« sei, da sie sich, im Gegensatz zu anderen kulturellen Hervorbringungen eines Volkes (Literatur, Musik, bildende Künste), auf unbewußte Art und somit, nach seiner Meinung, auf tiefgründigere Weise konstituiere.[78]

Derartige Thesen hinsichtlich der Lesbarkeit der Landschaft decken sich weitgehend mit Sanders Ideen und kennzeichnen auch einen großen Teil der deutschen Landschaftsphotographie jener Zeit. Die Entwicklungen in der wissenschaftlichen Geographie erleben um 1930 gerade durch die Photographie eine Popularisierung, und zwar durch die sogenannten »Bilderatlanten«. In diesen Geographiebüchern mit didaktischen Absichten, wie *Kultur im Spiegel der Landschaft* (1930) von Nikolaus Creutzburg oder der populäre Band *Das Land der Deutschen* von Eugen Diesel ein Jahr später, wurden Karten und Schemata vollständig durch die Photographie ersetzt (Abb. 12).[79] Das hier vertretene Prinzip der »erklärten Landschaft« reicht allerdings weiter zurück, insbesondere bis zu den *Kulturarbeiten* von Paul Schultze-Naumburg, einem Pionier des deutschen Heimatschutzes, dessen Werk zwischen 1901 und 1917 veröffentlicht wurde und damals in der Bibliothek eines jeden kultivierten bürgerlichen Heims zu finden war.[80] Seine drei der *Gestaltung der Landschaft durch den Menschen* gewidmeten Bände verdeutlichten die Idee einer detaillierten Analyse

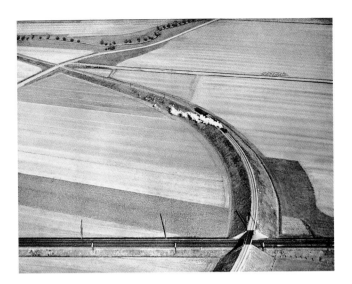

12 Robert Petschow, *Eine Nebenbahn kreuzt eine Hauptbahn*,
in: Eugen Diesel, *Das Land der Deutschen*, 1931

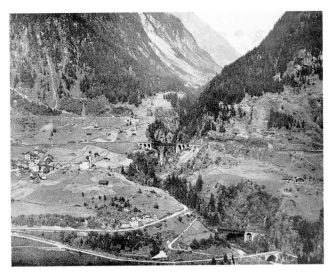

13 Paul Schultze-Naumburg, o.T., in: *Kulturarbeiten*, Band 9:
Die Gestaltung der Landschaft durch den Menschen, 1917

der Landschaften mittels der Photographie bereits sehr
weitgehend: Rund siebenhundert Abbildungen, zumeist
von ihm selbst aufgenommen und thematisch unterteilt,
haben das Liniennetz der Straßen und Flüsse, die Zusam-
mensetzung der Felder und Wälder sowie die von der
Industrialisierung verursachten Schäden oder die Ansied-
lung von Ortschaften zum Gegenstand (Abb. 13). Aus
einer Perspektive, die im wesentlichen ästhetisch und nor-
mativ bleibt – es geht in erster Linie darum, den Leser für
die Notwendigkeit der Landschaftserhaltung zu sensibili-
sieren –, entwickelt er insbesondere ein vergleichendes
System von photographischen Beispielen und Gegenbei-
spielen, das viele geistige Erben finden wird. Sein Einfluß
auf Sander, dessen Texte von einer fundierten Kenntnis der
Geschichte des deutschen Heimatschutzes zeugen, ist
durchaus wahrscheinlich. Der Photograph besaß mehrere
Bände der Zeitschrift *Der Kunstwart*, dem zentralen Organ
dieser Bewegung, in welchem Schultze-Naumburg 1904
seine mit photographischen Abbildungen versehenen
Chroniken publik gemacht hatte.[81] Sander hat sich sicher-
lich an dieses vergleichende Prinzip erinnert, als er gegen
1927 eine photographische Gegenüberstellung von guter
und schlechter Architektur plante.[82] Allerdings unterschei-
det sich Sander von Schultze-Naumburg mit der entgegen-
gesetzten Auffassung von dessen ultrakonservativen Wer-
ten: Dort, wo dieser das Alte dem Neuen vorzog, setzte
sich Sander für die Verteidigung der Moderne ein.

Mehr noch als Schultze-Naumburgs *Kulturarbeiten* haben
aber die aus dieser Tradition hervorgegangenen Bilder-
atlanten in der Entwicklung der deutschen Landschafts-
photographie um 1930 eine nicht zu unterschätzende Rolle
gespielt. Mit ihrem Erfolg trugen sie einerseits dazu bei, die
Idee einer Wissenschaft von der Landschaft sowie ein
ganzes Spektrum von Fachbegriffen (Kulturlandschaft,
Morphologie, Physiognomie usw.) zu popularisieren, aus
dem auch Sander schöpfte. Andererseits gaben sie der
Landschaftsphotographie eine bis dahin ungewohnte Aura
der Ernsthaftigkeit, indem sie die Aufnahmen einer ana-
lysierenden Betrachtung unterzogen und sie somit in re-
flexionswürdige Objekte verwandelten.[83] Sie begleiteten
und unterstützten dadurch die Tendenz einer allgemeinen
Rückkehr der Landschaft in die deutsche Photographie um
das Jahr 1930 und vor allem eine dokumentarische und
topographische Strömung in diesem Bereich. Wie bereits
erwähnt, war die Landschaft nur wenige Jahre zuvor in-
folge der zeitgenössischen Photographieausstellungen und
-veröffentlichungen, die sie mit einem kitschigen, der Mal-
kunst verpflichteten Genre gleichsetzten, in den Hinter-
grund getreten. Unter den damaligen Stimmen waren aller-
dings auch viele, die diese Einschätzung bedauerten und
versuchten, die Bedingungen für eine neue Blüte der Land-
schaftsphotographie zu skizzieren. Walther Petry beispiels-
weise rief 1929 in seinem Bericht über die große Ausstel-
lung *Photographie der Gegenwart* die Landschaftsphotographen

auf, nicht mehr »bei der Schönheit, dem Reiz- und Stimmungsvollen des Bildes stehen[zu]bleiben«, sondern eine wirkliche »photographische Geographie« zu entwickeln, um »wie Novalis und Carus es von der Landschaftsmalerei verlangten, Morphologe, Geograph und Geologe in einem zu sein, sich zu diesen großen Gegenständen [der Landschaft] nicht ästhetisch, sondern wesentlich [zu] verhalten«.[84] In der folgenden Zeit scheinen solche Ideen Gehör gefunden zu haben. Sie entsprechen dem Anliegen, um das sich neben den *Bilderatlanten* sowohl Sander als auch Renger-Patzsch oder Hausmann bemühten, die sich um 1930 vermehrt mit der Landschaft auseinandersetzten, eben zu jenem Zeitpunkt, als das Jahrbuch *Das Deutsche Lichtbild* in seiner Ausgabe von 1931 auf eine allgemeine neue Blüte des Genres in Deutschland hinwies.[85]

Der panoramatische Blick

Walther Petry nahm jedoch keinen dieser drei genannten Photographen zum Vorbild einer »photographischen Geographie«, sondern bezog sich auf Robert Petschow, einen Spezialisten für Luftaufnahmen, dessen Bilder den größten Teil der Illustrationen in der Publikation *Das Land der Deutschen* ausmachen (Abb. 12).[86] Der Verweis auf die Luftaufnahme ist kein Zufall. Wie Nikolaus Creutzburg in seinem Buch von 1930 bemerkte und wie es viele Geographiehistoriker in der Folge bestätigten, bildete sie tatsächlich eine der Grundlagen für die Entwicklung dieser neuen »Landschaftskunde«.[87] Sie allein habe es dem Geographen erlaubt, sich endgültig von dem der Malerei verpflichteten Blick zu befreien, und durch den Wegfall jeder Unterscheidung zwischen Vorder- und Hintergrund habe sie jene synthetische, nicht hierarchische, auf Wechselbeziehungen basierende Sichtweise der Orte erlaubt, nach der diese Disziplin strebe. Sie habe somit in großem Maße zur Entwicklung der globalisierenden Ambition dieses Wissenschaftszweigs beigetragen, zu dessen Definition von Landschaft als Konzept, in welchem sich alle Phänomene treffen – in diesem »untrennbaren Ganzen«[88], dessen Wesen eben nur durch einen »Gesamtüberblick«[89] vermittelt werden könne. Die Luftaufnahmen seien die Inkarnation dieser fast philosophischen Suche nach der Synthese, dieses »Sinns fürs Ganze«, dieses »Geistes der Totalität«, die nach Meinung einiger Autoren die ganze Epoche erfüllten.[90]

Sander hat vermutlich niemals Aufnahmen aus einem Flugzeug angefertigt. Er bevorzugte jedoch eine vergleichbare Perspektive, nämlich panoramaähnliche Aufnahmen von erhöhten Standpunkten. Diese bilden beispielsweise einen großen Teil der Mappe *Der Rhein und das Siebengebirge* von 1935 (Tafeln 2–13) und stellen fast ein Drittel seiner erhaltenen Landschaftsaufnahmen dar. Ein vergleichbarer Standort wurde beinahe durchgehend auch bei seinen Aufnahmen von Dörfern in der Eifel beibehalten, in denen Sander darauf bedacht war, eine Hierarchie innerhalb der unterschiedlichen Bildebenen zu vermeiden (Tafeln 88–90). Die Ortschaften sind zumeist in ausgedehnte Landschaftsabschnitte eingebettet, in denen der Vordergrund eine ungewöhnlich große Bedeutung gewinnt. Die Betonung des Vordergrunds ist eines der traditionellen Kompositionsprinzipien der Landschaftsmalerei und -photographie ebenso wie von Ansichtskarten: Ein Baum, eine niedrige Mauer oder einige Äste vermehren das Malerische der Ansicht, tragen dazu bei, den Bildaufbau zu strukturieren und dem Raum eine Tiefendimension zu geben. In den Photographien von Sander jedoch übersteigt die Bedeutung, die dem Vordergrund zukommt, diese aus der Malkunst stammende Tradition des »repoussoir« bei weitem. Entgegen allen von der traditionellen Kunstphotographie aufgestellten Regeln kann der Vordergrund sogar die Hälfte des Bildes einnehmen und mit der gleichen Abbildungsschärfe behandelt werden wie das zentrale Motiv, während er auf den ersten Blick keine zusätzlichen weiteren Informationen bietet: ein paar Kieselsteine, ein wenig Gras oder spärliche Büsche. Seine starke Präsenz verstärkt vor allem die Einbeziehung der Ortschaft in die Umgebung, die Interdependenz zwischen menschlicher Siedlungsweise und vorgegebenem geologischen und pflanzlichen Milieu. Der erhöhte Blickpunkt und die sich über die gesamte Tiefe des Bildes erstreckende Abbildungsschärfe erlauben es dem Photographen, die Häuser des Dorfes *und* das geologische Gebirgsmassiv, auf dem es angesiedelt ist, die Textur des Weges *und* die Landschaft, die er durchquert, gleichzeitig zu zeigen. Diese Vorgehensweise kommt der Konzeption von *Menschen des 20. Jahrhunderts* nahe, in der jedes Individuum eingehend in allen Details und Beson-

derheiten seiner Erscheinung erforscht und gleichzeitig, aufgrund seiner Verbindung mit dem Ganzen, als ein Bestandteil einer komplexen Gesellschaft betrachtet wird. In seiner Einführung zu *Antlitz der Zeit* betont Alfred Döblin die Bedeutung des distanzierten Beobachtungspunkts in der Arbeit von Sander und stellt fest, daß gerade die Distanz, welche die Qualität dieses Werks ausmacht, das Fundament jeglichen wissenschaftlichen, historischen oder philosophischen Verständnisses bilde.[91]

Sanders Vorliebe für panoramaähnliche Aufnahmen ist um so bemerkenswerter, als diese allen für die künstlerische Landschaftsphotographie damals verbindlichen Regeln zuwiderliefen. Wurde dem Genre von der Moderne ganz allgemein wenig Beachtung entgegengebracht, so galt diese Einschätzung noch mehr in bezug auf Panoramaansichten. Darin unterschied sich die Photographie der *Neuen Sachlichkeit* weder von der Kunstphotographie der Jahrhundertwende, die bereits das Panoramabild für jedes ästhetische Streben ungeeignet bewertet hatte[92], noch von den Handbüchern und Zeitschriften für Amateure. Sie alle stimmten darin überein, daß in der Landschaftsphotographie die beschränkte, »intime« Bildeinstellung zu befürworten wäre. Die weite, ausgedehnte Ansicht setzten sie der Postkarte gleich, die seit dieser Zeit zum Synonym für den niedrigen Bereich der Photographie wurde und das Fehlen formaler Ausarbeitung versinnbildlichte.[93]

Die weite Landschaft stellte der Kunstphotographie tatsächlich ein grundsätzliches Problem: das der Komposition. Aufgrund ihrer Ausdehnung und ihrer Komplexität wurde ihre formale Beherrschung zu einer schwierigen Aufgabe. Das Problem verstärkte sich für die Photographen der *Neuen Sachlichkeit* noch dadurch, daß sie nach Bildern mit sehr klarer Struktur und gleichzeitig nach einer perfekten Abbildungsschärfe strebten, also der potentiellen Öffnung der Komposition für eine Flut von vielfältigen, graphisch schwer kontrollierbaren Details. Um dieses Dilemma zu lösen, wurde der Bildausschnitt verengt und – wie zahlreiche Kommentatoren am Ende der zwanziger Jahren bemerkten – »das Stilleben [zur] eigentliche[n] Domäne der neuen Sachlichkeit«[94], die sich »in der Bevorzugung fester, deutlich erfaßbarer Gegenstände von übersichtlicher formaler Struktur als Bildmotive« manifestierte[95]. Die Landschaft, die im Gegensatz dazu aus einer Ansamm-

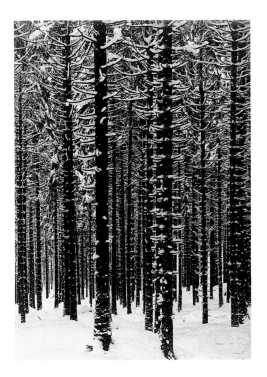

14 Albert Renger-Patzsch, *Gebirgsforst im Winter*, 1926

lung vielfältiger und nicht koordinierter Details bestehe, habe den grundsätzlichen Mangel, keine klare Einheit, keine »plastische Exaktheit« zu bieten, nichts als »Verschwommenheit« zu sein: »Hieraus erklärt es sich auch, daß [sie] jetzt wenig Vorliebe findet, dafür aber die einfachsten Objekte, vor allem Gebrauchsgegenstände möglichst serienmäßiger Herstellung und in einfacher gestaffelter Anordnung [...] vorherrschen.«[96] Zwar haben in die Publikationen und Ausstellungen der Moderne dennoch Landschaften Eingang gefunden, aber es handelte sich im wesentlichen um Nahaufnahmen, die einfache graphische Strukturen wiedergaben, wie bei Arvid Gutschow oder Albert Renger-Patzsch (Abb. 14).

Die Fokussierung auf das Objekt bot der Photographie der *Neuen Sachlichkeit* nicht nur die Gewißheit einer großen geometrischen Klarheit, sondern auch den Vorteil, an konkret manipulierbaren Elementen arbeiten zu können, die klein genug waren, um nach Belieben verschoben, ausgerichtet oder hervorgehoben zu werden. Wenn sie das Ziel verfolgte, sich den Kompositionsregeln der Malerei nicht mehr zu beugen, nicht mehr danach zu streben, das Bild nachträglich, beispielsweise durch Retusche, zu harmonisieren, so deshalb, weil die Arbeit an der Komposition in

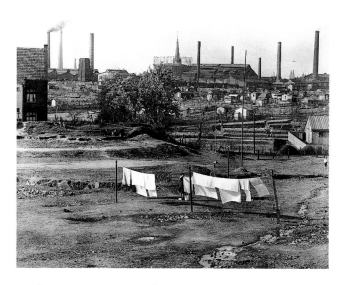

15 Albert Renger-Patzsch, *Gartenkolonie in Bochum*, 1929

großem Maße vor den Akt der Aufnahme, also in die Handhabung der Wirklichkeit, verlagert wurde. Eben dies erklärte zum Beispiel Walter Peterhans: »[…] unsere *freie* Arbeit dem Objekt gegenüber liegt *vor* dem technischen Prozeß«[97]; und gerade dies veranlaßte Renger-Patzsch, zu sagen, sich auf kleine Objekte zu konzentrieren, d. h., »die Umstände [zu] beherrschen« und: »Je größer der Gegenstand, desto mehr werden unsere Möglichkeiten eingeschränkt, so sind wir bei der *Landschaft* meist der Sklave aller Umstände.«[98]

»Sklave aller Umstände« zu sein stand bei Sander eben nicht in Widerspruch zum Schöpferischen in der Photographie, ganz im Gegenteil. Ein dokumentarisches Werk zu erstellen, so wie er es proklamierte, heißt durchaus, die Welt so zu akzeptieren, wie sie sich dem Photoapparat darbietet. Seine Portraits bestätigen dies klar durch die aktive Rolle, die den Modellen darin zukam. Ganz gegen den Strom der damaligen Zeit entschied er sich für die Pose. Dadurch erklärte er offen, daß das Modell, wenn auch vom Photographen geführt, selbst am Aufbau seines Bildes mitwirkte. Ebenso akzeptierte Sander hinsichtlich der Landschaft, daß ihm die Komposition zum Teil durch die physisch nicht veränderbaren und graphisch nicht kontrollierbaren Elemente auferlegt wurde. Die unvermeidliche Komplexität der Komposition und das Verstreutsein der Details, was auf die Weite der Aufnahme zurückzuführen ist, werden von ihm nicht als Eingeständnis formaler Unfähigkeit wahrgenommen – sogar seine botanischen

Studien, die einen viel engeren Bildausschnitt aufweisen, zeugen von dieser Vielschichtigkeit –, sondern als ein willkommener Beitrag topographischer und kultureller Informationen, als ein reiches Gewebe von Indizien, das es zu dechiffrieren gilt.

Die Rückkehr des Landschaftsmotivs gegen 1930 entsprach, so gesehen, einer neuen, gemäßigten und dokumentarischen Annäherung an den Bildaufbau in der Photographie. Die graphischen Detailaufnahmen der *Neuen Sachlichkeit* wurden zu diesem Zeitpunkt Gegenstand immer heftigerer Kritik. Nachdem sie als Vermittler einer »absoluten Realistik«[99], eines direkteren Zugangs zu den Dingen ausgiebig gefeiert worden waren, wurden sie nun zunehmend als bloß dekorative Bestrebungen aufgefaßt. So appellierte Raoul Hausmann, um nur ein Beispiel zu nennen, daran, »das in der letzten Zeit viel geübte Photographieren von Details und Strukturen«[100] der »*Neuen Süßlichkeit*«[101] zu überwinden, um zu einer umfassenderen Wiedergabe des »Gehalt[es] eines Stückes Erde, sein[es] Zusammenklang[es] mit Wind, Wolken, Wasser, Pflanzen und Sonne« zu gelangen.[102] Den Detailaufnahmen wurde nun vor allem vorgeworfen, die komplexe Wirklichkeit der Welt, die vielfältigen Beziehungen, die sich in ihr abspielten, zu stark zu vereinfachen und insbesondere ihre sozialen und historischen Komponenten in einem Äther unbedeutender und harmloser Details zu vernebeln.[103]

Das hauptsächliche Ziel der Kritik bildete zweifellos Albert Renger-Patzsch mit seinem 1928 veröffentlichten Buch *Die Welt ist schön*.[104] Aber selbst er distanzierte sich um 1930 von derartigen Methoden.[105] Von nun an widmete er sich mehr und mehr dem genauen Gegenteil jener Bilder, die seinen Ruhm begründet hatten: ausgedehnten, sehr komplexen Aufnahmen des Ruhrgebiets (Abb. 15).[106] Während der dreißiger Jahre hoben zahlreiche Kommentatoren diesen Umschwung und seine neue Vorliebe für die Landschaft hervor. Carl Georg Heise bemerkte zum Beispiel gegen 1934: »[…] während sein […] Experiment des *pars pro toto* zur beliebtesten europäischen Photomode geworden ist, ist er längst zu stillerer, die Landschaften und Gegenstände ›totaler‹ interpretierenden Lösungen übergegangen.«[107] Es war nicht mehr so sehr die Natur *oder* die Industrie, die Renger-Patzsch in seinen Ruhrgebiet-Ansichten interessierten, es war, genau wie bei Sander, das

Zusammentreffen beider, wie Heise ausführte, das »Nebeneinander technisch konstruierter und im Naturprozeß gewordener Landschaftsbilder«[108] – »was er selbst als ›den Einbruch des Menschen in die Natur‹ bezeichnet«, eine Formulierung, die stark an Sander erinnert.[109]

Zwischen Kunst und Wissenschaft

Die Verbindung zwischen der dokumentarischen Landschaftsphotographie und den Grundlagen der Landschaftskunde wird auch durch die unscharfe Abgrenzung, die beide Bereiche zwischen wissenschaftlicher Untersuchung und ästhetischer Wahrnehmung vornehmen, unterstrichen. In ihrem Bestreben einer globalen und synthetischen Annäherung der irdischen Phänomene beansprucht die neue Geographie eine Position, die über die reine Wissenschaft hinausgeht und den empfänglichen und kontemplativen Anteil des Betrachters einbezieht. Eugen Diesel spricht hier von »geographische[r] Ergriffenheit, […] die [mit] der philosophischen oder künstlerischen Ergriffenheit zu vergleichen ist«.[110] Der führende Vertreter dieser Position, Ewald Banse, der übrigens selbst Landschaftsphotographien anfertigte, vertritt explizit eine »künstlerische Geographie«, eine »Erhebung der Erdkunde aus dem Stande der Wissenschaft zum Rang einer Kunst«, wie er 1920 formulierte.[111] Eine der wesentlichen Quellen, auf die sich diese Autoren beziehen, ist bezeichnenderweise die deutsche Romantik, in der Kunst und Wissenschaft einander keineswegs ausgeschlossen haben. Während der Naturforscher Alexander von Humboldt unbestreitbar der am häufigsten zitierte Gründervater ist, genießt einer seiner Freunde ebenfalls großen Ruhm, nämlich Carl Gustav Carus. Gerade ihn, der zugleich Maler und Gelehrter war, bezeichnet der Kritiker Walther Petry als Vorbild für eine geographische, dokumentarische und weniger malerische Landschaftsphotographie. Carus' Konzeptionen der Landschaftskunst, die er als *»Erdlebenbildkunst«* definiert[112], decken sich in vielen Punkten mit denen Sanders: der gleiche Wille, die »Physiognomie« der Landschaften zu untersuchen, ihre grundlegenden Regeln und ihren historischen Aufbau zu verstehen, und, um dies zu erreichen, das gleiche Streben nach einer absoluten Abbildungspräzision, nach einer extremen Aufmerk-

samkeit für die Details und nach der Ausschaltung jeglicher subjektiver Prägung. Aber was sie einander vor allem annähert, ist eben dieser Wille, die künstlerische Aktivität nicht von der wissenschaftlichen oder dokumentarischen Wiedergabe zu trennen. Diesem Prinzip folgte ebenfalls ihr gemeinsamer Vordenker Johann Wolfgang von Goethe, ein Freund von Carus, der mehrere von dessen Gemälden besaß.[113] Auch August Sander setzte sich mit Goethes Gedanken auseinander. So befand sich in seinem Besitz eine komplette Werkausgabe Goethes.[114]

Sanders gesamtes photographisches Projekt besteht gerade darin, in dieser Tradition der Romantik beide Ansätze zu vereinen. Diesem Gedanken verlieh er zum Beispiel 1931 in seinem dritten Rundfunkvortrag Ausdruck: »Das Wesen der gesamten Photographie ist dokumentarischer Art […]. Bei der dokumentarischen Photographie kommt es weniger auf die Erfüllung der aesthetischen Regel in der äußeren Form und Komposition an, sondern auf die Bedeutung des Dargestellten. Trotzdem lassen sich beide Prinzipien [,] die Aesthetik mit der dokumentarischen Treue [,] in ihrer Anwendung auf verschiedenen Gebieten verbinden.« Gerade hierin werde der Auftrag der modernen Photographie bestehen: »die wissenschaftliche und die sogenannte künstlerische Photographie zu einer einheitlichen photographischen Gestaltung zu bringen«.[115] Für Sander selbst bedeutete dieses Programm gewissermaßen, aus den beiden Aspekten seines Lebensweges eine Einheit zu schaffen: seiner Lehrzeit in der Blüte der Kunstphotographie der Jahrhundertwende einerseits und seiner Entfaltung in der Zeit der Rückkehr zur Objektivität andererseits. So unterscheiden sich manche der vor dem Ersten Weltkrieg entstandenen Aufnahmen letztendlich nur wenig von den späteren »dokumentarischen« Bildern, und er zögerte nicht, wie bei seinen Portraits, von ihnen zwei Jahrzehnte später erneut Abzüge anzufertigen (Tafeln 124, 126, 128). Andererseits konnte er sich, selbst zu dem Zeitpunkt, als er die Idee einer »exakten Landschaftsphotographie« vertrat, nicht von seiner unbestreitbaren Neigung für Stimmungsbilder, dramatische Orte und wolkenverhangene Himmel im Dämmerlicht trennen. Einige der Bildtafeln, die er in seine Bücher oder Mappen einfügte, beweisen dies sehr deutlich (Tafeln 12 – 13). Dennoch sah er keinerlei Widerspruch zwischen diesen Kompositionen und den

klarer topographisch angelegten Aufnahmen, die er bis zu
den fünfziger Jahren weiterhin in seinen Mappen miteinan-
der verbunden hat. Eine noch stärkere Überschneidung
von Stimmungsbildern und exakter Photographie läßt sich
bei einigen von Sanders Landschaften feststellen, die in
einem einzigen Bild manche gewohnte Kompositions-
formeln der Kunstphotographie der Jahrhundertwende mit
den Erfordernissen eines dokumentarischen Ansatzes ver-
einen. Dies trifft vor allem bei Landschaften zu, die von
zwei seitlichen Bäumen eingerahmt werden, eine zur Zeit
der Jahrhundertwende sehr populäre Form, die Sander
seinerseits kaum mit idyllischen, wohl aber mit einer Viel-
zahl oft sehr komplexer Bildinformationen füllte (Tafeln
87, 100). Gerade in dieser Art, in ein und demselben Werk
den lyrischen Atem und die dokumentarische Präzision zu
verbinden, liegt sicherlich ein großer Teil der einzigartigen
Qualität der Landschaften von August Sander.

Die Reihe

Was aber Sanders Werk über individuelle Bilder hinaus
grundlegend von der traditionellen Kunstphotographie
sowie der romantischen Landschaftsmalerei unterscheidet
und zugleich der Landschaftskunde annähert, ist der
methodische Rückgriff auf die Reihe. Nach Meinung vieler
Geographen ist das, was ihren Blick letztendlich von dem
der Maler unterscheidet, das typologische und komparative
Bemühen. Während der Landschaftsmaler sich damit zu-

friedengeben würde, besondere Zustände festzuhalten,
würde der Geograph seinerseits bestrebt sein, die allge-
meinen und typischen Gegebenheiten ausfindig zu machen
und ausgehend von ihnen vergleichende Systeme zu erstel-
len.[116] Gerade das ist es auch, was Sander in die ästhetische
Sphäre einbeziehen möchte, insbesondere gilt dies für sein
Projekt *Menschen des 20. Jahrhunderts*. Für ihn endet das
Schöpferische in der Photographie eben nicht bei der
Komposition von einzelnen Bildern, sondern dehnt sich
auch auf die Archivierung und Zusammenstellung aus.
Diese Kunst sei also, wie er 1951 erklärt, »wie bei einem
Mosaikbild«[117]: Jede Aufnahme bilde nur einen kleinen
Mosaikstein im Dienste einer globalen Komposition, die
diesem, indem sie ihm seinen Platz zuweist, eine bis dahin
nur potentielle Kraft und Bedeutung sichere. Die Qualität
eines Werks beruhe also nicht allein auf der Qualität der
aneinandergereihten Bilder, sondern auch auf der des
Projekts, in das diese sich einfügen und das ihnen allein
ihren vollen Sinn verleiht. Schon seit den zwanziger Jahren
ging er auf diese Weise hinsichtlich seiner Mappen und
Bücher vor, in denen die Bilder aufgrund ihrer Anordnung
zueinander in Beziehung treten und sich dem Vergleich
anbieten. Alfred Döblin bezeichnete dies als »vergleichende
Photographie«.[118] Gerade die nachträgliche Arbeit an den
Aufnahmen – ihre Auswahl, ihre Einteilung, die eventuelle
Veränderung ihres Bildausschnitts – unterscheidet Sander
von den meisten dokumentarischen Photographen des
19. Jahrhunderts, die sich damit begnügten, einen Bestand
an Bildern anzulegen, der anderen Verwertungszwecken

16 a–f August Sander,
*Weinsheim, Prüm-Land,
Eifel*, 1930

zugeführt werden konnte. Es kam zwar auch vor, daß
Sander ausgewählte Landschaftsbilder einzeln an Verlage,
Archive oder Privatpersonen verkaufte, jedoch ordnete er
die meisten dieser Motive zugleich einer Mappe seines
Kulturwerks zu. Er maß der Strukturierung seiner photo-
graphischen Arbeiten eine derart große Bedeutung bei, daß
er, sofern es erforderlich war, auch Aufnahmen einfügte,
die er nicht selbst ausgeführt hatte. Diese Vorgehensweise
ist eindeutig festellbar in bezug auf sein Landschaftswerk.
So hat sein Sohn Erich als Photograph in großem Maße zu
der Reihe *Deutsche Lande – Deutsche Menschen* beigetragen.
Der Band *Die Saar* zum Beispiel ist bis auf ein Portrait ihm
zu verdanken, und andere seiner rund tausend Aufnahmen
wurden noch in weitere Hefte der Reihe, insbesondere in
Die Mosel, einbezogen.[119] In allen diesen Fällen übernahm
August Sander, Auftraggeber der Aufnahmen, die Autor-
schaft der Bilder.

Es ist dennoch nicht mit Bestimmtheit festzulegen, bis
zu welchem Maße Sander über regional definierte Projekte
hinaus auch für die Landschaft eine große typologische Zu-
sammenstellung beabsichtigte, die mit dem Mappenwerk
Menschen des 20. Jahrhunderts vergleichbar wäre. Mit Ausnah-
me der allgemeinen Absichtserklärung in seinem fünften
Rundfunkvortrag von 1931 wird sie in keinem Text und

keiner Liste eindeutig bestätigt. Zudem folgen die Bände
von *Deutsche Lande – Deutsche Menschen* einer weniger strin-
genten Strukturierung, als wir sie durch das Portraitwerk
kennen. Die von Sander vorgenommene Beschriftung der
Negative bestätigt jedoch, daß auch die Landschaftsphoto-
graphien seinem typologischen Denken unterlagen. Die
Aufschriften verweisen wie bei den Portraits auf ein drei-
geteiltes System. Die hauptsächliche Einteilung seines
Landschaftsarchivs ist geographischer Art: Sie ordnet die
Bilder acht großen regionalen Gruppen zu (Siebengebirge,
Mittelrhein, Niederrhein, Westerwald, Eifel, Mosel, West-
falen und Bergisches Land). Die zweite ist thematischer
Art: Sie gliedert die Aufnahmen innerhalb jeder Region
nach Motivgruppen (Dörfer, Städte, Straßen usw.). Die
dritte Einteilung gibt den Namen des jeweiligen Ortes an.
Ein ähnliches Ordnungsprinzip läßt sich auch in kleineren
Landschaftsprojekten erkennen, wie etwa in seiner Doku-
mentation des Gebiets um Prüm aus dem Jahr 1930. Dort
sind die Bilder zunächst nach den einzelnen Dörfern
geordnet, sodann folgen sie innerhalb eines jeden Dorfes
einer thematischen Ordnung: Gesamtansicht, Ansicht der
Kirche – von außen und von innen –, bäuerliche Architek-
tur und bäuerliches Leben sowie schließlich Wegekreuze
(Abb. 16). Diese Struktur bleibt jedoch flexibel, da die mei-

16 a–f August Sander, *Weinsheim, Prüm-Land, Eifel,* 1930

sten Dorfansichten nicht auf alle Kategorien rückführbar sind. Überdies sind die thematischen Bezeichnungen, die Sander für seine Landschaften verwendet, nicht immer einheitlich. Einige bilden präzise und zusammenhängende Rubriken (Kirchen, Kapellen, Schlösser, Burgen, Wasserburgen, Dörfer, Städte, Bauernhöfe, Wegekreuze, Weinberge, Friedhöfe, Häfen, Straßen, Brücken, Flußansichten, Seen, Prähistorie usw.), und manche werden sogar in Unterkategorien eingeteilt (so werden gewisse »Baudenkmäler« mit Angaben wie »Baudenkmäler. Romanisch« oder »Baudenkmäler. Christlich« versehen). Andererseits wird eine große Zahl von Aufnahmen lediglich der Rubrik »Landschaften« zugeordnet, so daß hier eine spezifischere thematische Untersuchung einer Region nicht erkennbar wird. Zudem sind keineswegs alle Landschaften derartigen Kategorien unterworfen; manche Negativhüllen weisen nur den Namen des Ortes auf.

Sander scheint demnach den Vorsatz gehabt zu haben, sich der Landschaft typologisch anzunähern, ohne dieses Projekt aber mit der Systematik der *Bilderatlanten* seiner Zeit zu verfolgen, welche die Nation oder die Welt unabhängig von geographischen Zusammenhängen in themengebundenen Abbildungen beschreiben (Abb. 12). Ein Thema, die Wegekreuze, war dennoch Gegenstand eines überre-

gionalen Projekts und wurde von ihm als geschlossene Gruppe betrachtet (Tafeln 104–113). Dies bestätigt unter anderem ein 1933 veröffentlichter Artikel über Wegekreuze, in dem acht Motive abgebildet sind.[120]

August Sander nutzte die Methode der Reihe für sein Landschaftswerk jedoch nicht nur zur Darstellung thematischer Zusammenhänge. Sie diente ihm auch als Mittel, historische und zeitliche Aspekte nachzuzeichnen. So sollte in dem Projekt *Rheinische Architektur aus dem Zeitalter Goethes bis zu unseren Tagen* jeweils die Entwicklung von Architektur, vom Schloß bis zum Arbeiterhaus, vor Augen geführt werden, während die bereits erwähnte Mappe *Die Flora eines rheinischen Berges* dem Wechsel der Jahreszeiten folgen sollte.[121] Durch die Reihe war es Sander darüber hinaus möglich, einen begrenzten Landstrich umfassend darzustellen. Seine Verbindung des Prinzips der Reihe mit dem panoramatischen Blick wurde in den dreißiger Jahren von mehreren Autoren hervorgehoben. In diesem Kontext kann erneut auf Walther Petry verwiesen werden, der in seiner Kritik an den Detailaufnahmen der *Neuen Sachlichkeit* sowohl eine Systematisierung der Ansichten fordert als auch umfassende Perspektiven befürwortet.[122] Bei Sander zeigt sich dieser Wille zur systematischen Auseinandersetzung mit Motivgruppen sehr deutlich in der Intensität, mit

der er das räumlich begrenzte Gebiet des Siebengebirges photographierte. In der Publikation, die er 1934 dieser Region widmete, schrieb er: »Allerdings bedürfte es dazu einer umfassenderen Bebilderung [,] als es im Rahmen dieses kleinen Bändchens geschehen kann, um die ganze Struktur dieses Landstriches anschaulich vor Augen zu führen und alle Möglichkeiten einer guten bildlichen Darstellung zu erschöpfen.«[123] In der Absicht, einen bestimmten Ort übergreifend zu dokumentieren, sammelt er den Stoff für ein einzigartiges Projekt mit dem Titel *1 Kilometer im Umkreis*.[124] Wenn es auch keinen Beleg für eine Realisierung dieses Projekts gibt, scheint es für den Photographen damals von großer Bedeutung gewesen zu sein: 1937 behauptete er, seit mehreren Jahren daran zu arbeiten, und das mit »ungeheuere[r] Freude« und mit der Sicherheit, daß dieses Projekt seiner »bisherigen besten Arbeit nicht nachstehen« werde. Seine Formulierung dieses Vorhabens besitzt jedoch einen allgemeinen programmatischen Charakter. August Sander führte aus: »Was es in diesem kleinen Kreis gibt, das soll die Photographie zeigen oder besser noch sein. Schöpfer mit der Photographie.«[125]

Ende der dreißiger Jahre wird der Gedanke der Reihe als umfassende Beschreibung eines Ortes auch im Werk anderer Photographen ablesbar. Zu dem Zeitpunkt, als Sander sein Projekt *1 Kilometer im Umkreis* formulierte, erschienen zum Beispiel zwei Texte, die mit seiner Intention weitgehend übereinstimmten. Der erste, 1936 von Albert Renger-Patzsch veröffentlicht, beschäftigt sich mit der Definition von »Landschaft als Dokument« – in Abgrenzung zu einer »künstlerischen« und »literarisch-romantischen« Landschaft, von der man sich befreien müsse: »Der Photograph wird [im Gegensatz zum Maler] meist auf Bildreihen angewiesen sein, um das Wesen einer Landschaft dem Beschauer zu erschließen.«[126] Unter diesem Gesichtspunkt photographierte Renger-Patzsch die Insel Sylt, der er einen eigenen Bildband widmete. Er setzte somit eine Idee in die Tat um, die ein Jahr später, 1937, auch von Andreas Feininger in seinem Buch *Fotografische Gestaltung* vertreten wurde: »Diese Überlegenheit des Reihenbildes über das Einzelfoto zeigt sich ausnahmslos stets da, wo es zu *beschreiben* gilt«, und sei es nur ein Haus, oder nur ein einziges Zimmer in diesem.[127] Derartige Positionen nähern sich überdies vielen dokumentarischen Theorien an, die zu dieser Zeit in den

Vereinigten Staaten entwickelt wurden, wo, von Berenice Abbott bis zur *Farm Security Administration* (FSA), so kühne Vorhaben wie die der »totalen Dokumentation« Gestalt annahmen: das Projekt, das Gebiet Amerikas auf photographische Weise in seinen kleinsten Details zu archivieren und dafür Strukturen zu schaffen, die fähig sind, mehrere Millionen Bilder zu vereinen.[128]

In diesen Zusammenhang gehörte auch eine Idee, die Sander besonders faszinierte: das »gewaltige« und »großartige« Projekt einer photographischen Himmelskarte, die von verschiedenen Observatorien auf der Welt über mehrere Jahrzehnte hinweg mit dem Ziel erstellt werden sollte, rund dreißig Millionen Sterne mit Hilfe von zwanzigtausend Teilaufnahmen des Himmelsgewölbes zu erfassen.[129] Er führte eben dieses gewaltige Unternehmen im Jahre 1931 als Beispiel an, um sein eigenes Landschaftsprojekt zu erläutern, als sei es sein Ideal gewesen, durch das Zusammentragen unzähliger Teilaufnahmen ein globales Bild der Erde zu schaffen.[130] So gesehen, würden selbst die regionalsten seiner photographischen Dokumentationen immer den Keim einer universellen Topographie in sich tragen, und die Tausende von Negativen, die August Sander schließlich hinterlassen hat, müßten nicht so sehr als geschlossenes Ganzes, sondern als Beginn dieser immensen Sammlung, dieses unendlichen »Mosaikbildes« betrachtet werden.

[1] August Sander: *Antlitz der Zeit. Sechzig Aufnahmen deutscher Menschen des 20. Jahrhunderts*, Einleitung von Alfred Döblin, München: Kurt Wolff/Transmare Verlag, 1929, Neudruck: München: Schirmer/Mosel, 1990 (*Schirmer's Visuelle Bibliothek*, Nr. 17).

[2] Vgl. z.B. Kurt Tucholsky [Peter Panter]: »Auf dem Nachttisch«, in: *Die Weltbühne*, 26. Jg., Nr. 13, 25.3.1930, S. 471; Walter Benjamin: »Kleine Geschichte der Photographie«, 1931, in: *Gesammelte Schriften II.1*, hrsg. von Rolf Tiedemann und Hermann Schweppenhäuser, Frankfurt am Main: Suhrkamp Verlag, 1977, S. 380–381; Wilhelm Hausenstein: »Ein Wort von der Photographie«, in: *Münchner Neueste Nachrichten*, 22.12.1929.

[3] Vgl. »August Sander photographiert: Deutsche Menschen«, Texte von Alfred Döblin, Manuel Gasser, Golo Mann, in: *du, Kulturelle Monatsschrift*, Zürich, 19. Jg., Nr. 225, November 1959; August Sander: *Deutschenspiegel. Menschen des 20. Jahrhunderts*, Einleitung von Heinrich Lützeler, Gütersloh: Sigbert Mohn Verlag, 1962; *August Sander. Menschen ohne Maske*, Text von Gunther Sander, Vorwort von Golo Mann, Luzern/Frankfurt am Main: Verlag C. J. Bucher, 1971; *August Sander. Menschen des 20. Jahrhunderts. Portraitphotographien 1892–1952*, hrsg. von Gunther Sander, Text von Ulrich Keller, München: Schirmer/Mosel, 1980.

[4] Otto Brües: »Pole der Lichtbildkunst«, in: *Kölnische Zeitung*, 17.11.1936, Morgenausgabe *(Dokument REWE-Bibliothek im August Sander Archiv, Die Photographische Sammlung/SK Stiftung Kultur, Köln)*. Vgl. auch »August Sander zu seinem 60. Geburtstag«, in: *Kölnische Zeitung/Kölner Stadt-Anzeiger*, 17.11.1936, Abendausgabe *(Dokument REWE-Bibliothek, a.a.O.)*.

[5] Ludwig Mathar, Brief an August Sander, 17.11.1951 *(Dokument REWE-Bibliothek, a.a.O.)*.

[6] Dr. Schwering, Oberbürgermeister von Köln, Brief an August Sander anläßlich seines 75. Geburtstags, abgedruckt in »Aug. Sander 75 Jahre alt«, in: *Kölner Stadt-Anzeiger*, 17.11.1951 *(Dokument REWE-Bibliothek, a.a.O.)*.

[7] Werner Lohse: »Der Lichtbildner August Sander«, in: *Heute und Morgen*, Nr. 12, 1951, S. 542 *(Dokument REWE-Bibliothek, a.a.O.)*. Vgl. auch DB., »Zuerst belächelt – jetzt bekannt und berühmt«, in: *Kölner Stadt-Anzeiger*, 6.5.1958 *(Dokument REWE-Bibliothek, a.a.O.)*.

[8] *August Sander. Rheinlandschaften. Photographien 1929-1946*, Text von Wolfgang Kemp, München: Schirmer/Mosel, 1975; *Stadt und Land. Photographien von August Sander*, Text von Herbert Molderings, Ausst.-Kat. Westfälischer Kunstverein, Münster: Westfälischer Kunstverein, 1975; *Gemalte Fotografie – Rheinlandschaften. Theo Champion, F. M. Jansen, August Sander*, Text von Joachim Heusinger von Waldegg, Ausst.-Kat. Rheinisches Landesmuseum Bonn, Köln: Rheinland Verlag, 1975 *(Kunst und Altertum am Rhein, Nr. 60)*; *August Sander: Mensch und Landschaft*, Text von Volker Kahmen, Ausst.-Kat. Bahnhof Rolandseck, Rolandseck: Ed. Bahnhof Rolandseck, 1977.

[9] *New Topographics. Photographs of a Man-altered Landscape. Robert Adams, Lewis Baltz, Bernd und Hilla Becher, Joe Deal, Frank Gohlke, Nicholas Nixon, John Schott, Stephen Shore, Henry Wessel, Jr.*, Ausst.-Kat. International Museum of Photography, George Eastman House, Rochester, 1975.

[10] Vgl. Gunther Sander: »Aus dem Leben eines Photographen«, in: *Menschen ohne Maske*, a.a.O., S. 309. Die Beschlagnahmung fand jedoch erst 1936 statt. Darauf verweist ein Brief vom Transmare-Verlag an August Sander, 26.11.1936 (vgl. Anne Ganteführer: »Der Photograph August Sander und sein künstlerisches Umfeld im Rheinland«, in: *Moderne und Nationalsozialismus im Rheinland. Vorträge des Interdisziplinären Arbeitskreises zur Erforschung der Moderne im Rheinland*, hrsg. von Dieter Breuer und Gertrude Cepl-Kaufmann, Paderborn/München/Wien/Zürich: Ferdinand Schöningh, 1997, S. 433 und 445, Anmerkung 2), sowie ein weiterer Brief vom Transmare-Verlag an August Sander, 5.12.1936 *(Dokument REWE-Bibliothek, a.a.O.)*.

[11] Ulrich Keller: »Die deutsche Portraitfotografie von 1918 bis 1933«, in: Ulrich Keller, Herbert Molderings, Winfried Ranke: *Beiträge zur Geschichte und Ästhetik der Fotografie*, Lahn-Gießen: Anabas-Verlag, 1977, S. 64. Siehe weiterhin: Wolfgang Kemp: *August Sander. Rheinlandschaften*, a.a.O., S. 46; Joachim Heusinger von Waldegg: *Gemalte Fotografie – Rheinlandschaften*, a.a.O., 1975, S. 14; und Ulrich Keller, in: *August Sander. Menschen des 20. Jahrhunderts*, a.a.O., S. 30-31.

[12] Vgl. z. B. Barbara Auer: »August Sander«, in: *Mythos Rhein. Ein Fluß im Fokus der Kamera*, hrsg. von Richard W. Gassen und Bernhard Holeczek, Ausst.-Kat. Scharpf-Galerie des Wilhelm-Hack-Museums, Ludwigshafen am Rhein: Wilhelm-Hack-Museum, 1992, S. 14; Klaus Honnef: »Der Tod und der Rhein. Ein Strom im Lichte des fotografischen Bildes«, in: *Der Rhein – Le Rhin – De Waal. Ein europäischer Strom in Kunst und Kultur des 20. Jahrhunderts*, hrsg. von Hans M. Schmidt, Friedemann Malsch, Frank van de Schoor, Ausst.-Kat. Rheinisches Landesmuseum Bonn, Köln: Wienand, 1995, S. 222.

[13] August Sander, Manuskript von *Chronik zur Mappe 3 Herdorf/Siegerland*, o.J. [fünfziger Jahre] *(Dokument REWE-Bibliothek, a.a.O.)*.

[14] Vgl. August Sander, »Daten zum Lebenslauf«, maschinenschriftliches Manuskript, o.J. *(Dokument REWE-Bibliothek, a.a.O.)*.

[15] *Linzer Tagespost*, 1906, zitiert nach Gabriele Conrath-Scholl: »August Sander (1876-1964). ›Aus der Werkstatt des Alchimisten bis zur exakten Photographie‹«, in: *August Sander – Photographien 1902-1939*, hrsg. von der Kulturstiftung der Länder in Verbindung mit der Kulturstiftung der Stadtsparkasse Köln/August Sander Archiv, Berlin/Köln, 1995, S. 9.

[16] Briefpapier von August Sander, Dürener Straße 201, Cöln-Lindenthal, o.J. [1911-1914] *(Dokument REWE-Bibliothek, a.a.O.)*.

[17] Carl Georg Heise: »Landschaftsphotos sind gefährlich, sie verlocken zu sehr zu Wirkungen, die den Malern abgesehen sind« (Einleitung zu Albert Renger-Patzsch: *Die Welt ist schön*, München: Kurt Wolff Verlag, 1928, S. 9).

[18] In seiner Rezension der Ausstellung berichtet zum Beispiel der Kritiker Ludwig Neundörfer: »Die Landschaft fehlt auch fast vollkommen« (»Photographie – Die Bildkunst der Gegenwart«, in: *Kölnische Volkszeitung*, 70. Jg., Nr. 433, 23.6.1929).

[19] Vgl. August Sander: *Wesen und Werden der Photographie*. 1. Vortrag: »Aus der Alchimistenwerkstatt bis zur exakten Photographie«, Rundfunkvortrag, WDR, 15.3.1931 *(Dokument REWE-Bibliothek, a.a.O.)*, sowie zahlreiche Werbeinserate in der Zeitschrift *a bis z. organ der gruppe progressiver künstler*, Köln, zwischen Oktober 1929 und November 1932: »fotograf august sander. die exakte fotografie«.

[20] August Sander, Brief an Prof. Erich Stenger, 21.7.1925 *(Dokument Agfa Foto-Historama, Köln)*.

[21] C.: »Rund um den ›Kölner Künstlertag‹«, in: *Rheinisch-Westfälische Zeitung*, 29.11.1927 *(Dokument REWE-Bibliothek, a.a.O.)*.

[22] Ü.: »Die bunte Welt in Schwarz und Weiß«, in: *Kölner Stadt-Anzeiger*, 2.12.1927, Abendausgabe, abgedruckt in: *Vom Dadamax zum Grüngürtel. Köln in den 20er Jahren*, Kölnischer Kunstverein, Köln, 1975, S. 149.

[23] Vgl. Gabriele Conrath-Scholl: »August Sander: Menschen des 20. Jahrhunderts – Aspekte einer Entwicklung«, in: *Vergleichende Konzeptionen. August Sander, Karl Blossfeldt, Albert Renger-Patzsch, Bernd und Hilla Becher*, hrsg. von der Photographischen Sammlung/SK Stiftung Kultur, Köln, München/Paris/London: Schirmer/Mosel, 1997, S. 29 und 32, Anmerkung 17.

[24] August Sander: »Menschen des 20. Jahrhunderts«, maschinenschriftliches Manuskript, o.J. *(Dokument REWE-Bibliothek, a.a.O.)*.

[25] Vgl. Franz Mathias Jansen, Brief an August Sander, 19.9.1927, und Reichsbahnzentrale für den Deutschen Reiseverkehr, Brief an August Sander, 6.7.1929 *(Dokumente REWE-Bibliothek, a.a.O.)*.

[26] August Sander, Brief an Frau Dr. Julius Vorster, 20.1.1931 *(Dokument REWE-Bibliothek, a.a.O.)*.

[27] August Sander, Brief an die Redaktion der *Velhagen & Klasings Monatshefte*, 30.1.1931 *(Dokument REWE-Bibliothek, a.a.O.)*. Zwei dieser Mappen von 1930 können nachgewiesen werden. Die eine, welche mit zwölf Blättern vollständig erhalten ist, befindet sich im Bestand der Photographischen Sammlung/SK Stiftung Kultur – August Sander Archiv, Köln. Die andere wird im Kreismuseum von Blankenheim in der Eifel aufbewahrt und enthält elf der zwölf Originalphotographien. Eine dritte Mappe zu diesem Thema wurde von Sander 1935 zusammengestellt (vgl. Tafeln 2-13).

[28] Vgl. G.: »Lichtbilder stellen aus. Kunstgewerbemuseum«, in: *Kölner Stadt-Anzeiger*, 19.12.1930, und »Kölner Lichtbildner«, in: *Kölnische Zeitung*, 22.12.1930 *(Dokumente REWE-Bibliothek, a.a.O.)*.

[29] Vgl. August Sander, Brief an Hans Schoemann, 26.7.1946 *(Dokument REWE-Bibliothek, a.a.O.)*. In diesem Brief heißt es: »Mein Kulturarchiv ist gerettet, das andere Archiv der Kunden – etwa 30 000 Platten – ist noch in diesem Fruehjahr ein Raub der Flammen geworden. Es bedeutet dies auch einen harten Verlust fuer mich.«

[30] Vgl. August Sander, Briefe an Herrn Neitzert, 1.6.1943, an Trudel Dübell, 9.6.1943, an Hans Schmitt, 3.9.1945, an Dr. Wilhelm Boden,

2.1.1946, sowie die Listen o. T., o.J. [um 1946], »August Sander«, o. J. [um 1946], »August Sander«, o.J. [1952] und »August Sander. Programm für die Fortsetzung meiner Arbeit«, 1952 (*Dokument REWE-Bibliothek*, a.a.O). Die anderen in diesen Listen erwähnten Bände sind: *Studien, der Mensch. Die organischen und anorganischen Werkzeuge des Menschen, Kölner Maler der Gegenwart, Die Werkstatt eines Photographen im 20. Jahrhundert* und *Der Kölner Karneval in seiner geistigen Bedeutung*.

31 Der Inhalt von drei Schaukästen ist uns heute leider nicht mehr bekannt, jedoch hat August Sander einen Monat vor der Ausstellung versichert, er wolle »von allem etwas« zeigen, wobei er seine 1927 aufgenommenen Sardinienbilder, seine Studien zu »menschlichen Werkzeugen«, seine Aufnahmen aus den Bereichen Botanik, Tiere, Architektur und Industrie anführt (August Sander, Brief an seine Tochter Sigrid, 20.3.1951, *Dokument REWE-Bibliothek*, a.a.O.).

32 So befinden sich im Bestand der Photographischen Sammlung/SK Stiftung Kultur – August Sander Archiv, Köln, zum Thema Landschaft die folgenden, jedoch nur bedingt mit der jeweiligen Originalauswahl an Photographien vollständig bestückten Mappen: *Mensch und Landschaft im Siegerland; Mensch und Landschaft im Siegerland. Herdorf; Das Siegtal. Der Badeort Stromberg; Das Siegtal. Evgl. Pfarrkirche in Leuscheid; Hachenburg/Westerwald und Umgebung; Das Rheintal von Mainz bis Köln; Köln und sein Siebengebirge; Königswinter und das Siebengebirge; Das Siebengebirge. Flora-Fernsichten; Oberösterreich – Steiermark; Das Sauerland* sowie eine weitere Anzahl von Mappen über die Stadt Köln.

33 August Sander, Briefe an Peter Abelen, 16.1.1951, sowie an Anna und Ludwig-Ernst Ronig, 5.11.1950 (*Dokumente REWE-Bibliothek*, a.a.O.).

34 In den zwanziger Jahren lernte er verschiedene Künstler, darunter Franz Wilhelm Seiwert und Heinrich Hoerle aus der Gruppe der »Kölner Progressiven«, kennen, mit denen er fortan in ständigem Austausch stand.

35 Vgl. z.B. *Illustrirte Zeitung*, Nr. 4852 »Das Rheinland«, 10.3.1938, S. 316; Otto Brües: *Das Rheinbuch*, Berlin/Leipzig: Bong, o. J. [1938], S. 139; *Stadt und Land im Wehrkreis VI*, hrsg. vom Wehrkreiskommando VI, Münster i. Westf., 1942, S. 168–169; *Land am Rhein*, hrsg. von Ochs, Essen: Girardet, o. J. [1933–1945] (*Deutsche Lande/Deutsche Städte*), S. 44–45; *Das Tor ist offen nach Deutschland*, hrsg. vom Bundesministerium für den Marshallplan, Bonn: Verlag für Publizistik, o. J. [ca. 1952], S. 23; Hans Jürgen Hansen: *Bonn und das Siebengebirge*, Hamburg: Urbes Verlag, 1953, S. 40–41; *Land an Rhein und Ruhr*, Frankfurt am Main: Umschau Verlag, 1955 (*Die Deutschen Lande*, Band 8: *Nordrhein-Westfalen I*), S. 17; *Nordrhein-Westfalen. Landschaft, Mensch, Kultur und Arbeit*, Frankfurt am Main: Umschau Verlag, 1955, S. 25; *Entlang dem Rhein. Strom und Straßen – Städte, Berge, Burgen*, hrsg. von Walther Flaig, Wien: Anton Schroll Verlag, 1956, S. 66.

36 Vgl. auch den Katalog *Gemalte Fotografie*, a.a.O., der mehrere Beispiele von Ansichtskarten mit vergleichbaren Motiven beinhaltet. Der Ausblick vom Vierseenplatz aus findet sich zudem auch in *An den Ufern des Rheins. Vom Bodensee bis zum Niederrhein*, Leipzig: Bibliographische Anstalt Adolph Schumann, [1901], S. 97 (unbekannter Photograph); der Ausblick durch den Rolandsbogen in Alfons Paquet: *Der Rhein. Vision und Wirklichkeit*, Düsseldorf: August Bagel Verlag, 1940, o. S. (Photographie von Paul Wolff/Alfred Trischler) oder in *Die schöne Heimat. Ein Buch des Gaues Köln-Aachen*, Text von Otto Brües, Köln: West-Verlag, 1943, S. 33 (Photographie von Nattermann).

37 Das allgemeine Ordnungsprinzip der Bilder ist in diesen Büchern demnach im wesentlichen geographisch bestimmt, jedoch selten systematisch. Der Verlauf des Weges durch die Region, den die Aneinanderreihung der Abbildungen vorgibt, bleibt nur in Ausnahmen bis zum Ende zusammenhängend und wird oft, insbesondere gegen Ende des Bands, durch Bildvergleiche unterbrochen.

38 *Die schöne Heimat. Bilder aus Deutschland*, Königstein im Taunus/Leipzig: Karl Langewiesche Verlag, 1915 (*Die Blauen Bücher*).

39 August Sander: *Wesen und Werden der Photographie*. 4. Vortrag: »Die wissenschaftliche Photographie«, Rundfunkvortrag, WDR, 5.4.1931, S. 4 (*Dokument REWE-Bibliothek*, a.a.O.).

40 Ebd., S. 3 und 4.

41 Das Handbuch *Künstlerische Landschaftsphotographie in Studium und Praxis*, das in August Sanders Bibliothek vorhanden ist, rät ausdrücklich von einem klaren Himmel ab. Vgl. A. Horsley Hinton: *Künstlerische Landschafts-Photographie in Studium und Praxis*, Berlin: Verlag Gustav Schmidt, 1903 [erste deutsche Ausgabe: 1896], S. 87–88 (*REWE-Bibliothek*, a.a.O.).

42 Diese befinden sich heute im Bestand der Photographischen Sammlung/SK Stiftung Kultur – August Sander Archiv, a.a.O.

43 Vgl. August Sander, Brief an Raoul Hausmann, 24.8.1929, sowie Raoul Hausmann, zwei undatierte Briefe an August Sander [1929 und ca. 1930] (*Dokumente REWE-Bibliothek*, a.a.O.).

44 August Sander, Brief an die Redaktion von *Velhagen & Klasings Monatshefte*, 7.5.1934 (*Dokument REWE-Bibliothek*, a.a.O.).

45 Vgl. August Sander, Brief an seine Tochter Sigrid, 6.12.1946 (*Dokument REWE-Bibliothek*, a.a.O.).

46 Vgl. August Sander, Bezeichnung der beschädigten oder zerstörten Gegenstände, o. J. [1945], Blatt 1 (*Dokument REWE-Bibliothek*, a.a.O.).

47 August Sander: *Die Eifel*, Düsseldorf: Verlag L. Schwann, o. J. [1933], o. S. (*Deutsche Lande – Deutsche Menschen*).

48 Anna Sander, Brief an ihren Sohn Erich, 26.5.1938 (*Dokument REWE-Bibliothek*, a.a.O.). Keines der Bilder dieses Auftrags konnte bisher identifiziert werden.

49 *Photographie der Gegenwart*, Museum Folkwang, Essen, 20.1.–17.2.1929; *Das Lichtbild*, München, Juni–September 1930.

50 Diese Vorliebe des Photographen für die »Erfassung der geologischen Formation« hebt zum Beispiel der Kunsthistoriker Carl Georg Heise hervor, in: *Albert Renger-Patzsch, der Photograph*, Berlin: Ulrich Riemerschmidt Verlag, 1942, S. 14 (*Werkstattbericht des Kunstdienstes Nr. 23*).

51 Vgl. *Gegen den kalten Blick der Welt. Raoul Hausmann – Fotografien 1927–1933*, hrsg. von Hildegund Amanshauser und Monika Faber, Österreichisches Fotoarchiv, Wien, 1986, S. 147.

52 Carl Gustav Carus: *Neun Briefe über Landschaftsmalerei. Geschrieben in den Jahren 1815 bis 1824*, Dresden: Wolfgang Jess, 1927, S. 187, 124.

53 August Sander: *Wesen und Werden der Photographie*. 5. Vortrag: »Die Photographie als Weltsprache«, Rundfunkvortrag, WDR, 12.4.1931, S. 8 (*Dokument REWE-Bibliothek*, a.a.O.).

54 August Sander: *Das Siebengebirge*, Bad Rothenfelde: L. Holzwarth-Verlag, 1934, o. S. (*Deutsches Land/Deutsches Volk*, Band 3).

55 Albert Renger-Patzsch behauptet, daß ihm der Begriff, nach der Verwendung in *Die Halligen*, von vielen Nachahmern gestohlen worden sei (undatiertes Manuskript eines Vortrags in Münster, Special Collections, Getty Center, Los Angeles). Der Albertus Verlag, der das Buch herausbrachte, übernahm ihn jedenfalls als Oberbegriff für seine gesamte Landschaftsreihe und weitete ihn sogar auf eine zweite Reihe aus, die dem »Gesicht der Städte« gewidmet ist. Zu Raoul Hausmann vgl. seinen Artikel »Einführung in die Bildkomposition IX«, in: *Camera*, Band 10, Nr. 3, September 1941, S. 65.

56 Zu Walter Benjamin vgl. »Karussell der Berufe«, o. J. [1930–1931], in: *Gesammelte Schriften II.2*, hrsg. von Rolf Tiedemann und Hermann Schweppenhäuser, Frankfurt am Main: Suhrkamp Verlag, 1977, S. 675. Zu Otto Neurath vgl. »Anti-Spengler«, 1921, in: *Empiricism and Sociology*, hrsg. von Marie Neurath und Robert S. Cohen, Dordrecht/Boston: D. Reidel Publishing Company, 1973 (Vienna Circle Collection), S. 196.

57 Wolfgang Kemp: *August Sander. Rheinlandschaften*, a.a.O., S. 44.

58 Vgl. zur Darstellung der Autobahnen im Dritten Reich z.B. die 1934–1943 veröffentlichte Zeitschrift *Die Straße*. Zur Frage der Integration der Straße in die Landschaft, vgl. Erich Heinicke: *Die Einheit von*

Straße und Landschaft, Berlin: Volk und Reich Verlag, 1936 (*Schriftreihe der »Straße«*, Nr. 5/6).

59 Es ist anzumerken, daß Sander diesen Bildern, obwohl es sich um eine Auftragsarbeit gehandelt haben könnte, durchaus Bedeutung beimaß, da er drei von ihnen für eine Einzelausstellung auswählte, die 1951 in Schleiden einen Überblick über sein Werk gab.

60 Vgl. Anmerkung 47.

61 August Sander: »Der deutsche Wald«, in: *Klöckner-Post*, Sonderheft 4 »Vom Werkstoff Holz«, 1936, S. 4 (*REWE-Bibliothek*, a.a.O.).

62 Eugen Diesel: *Das Land der Deutschen*, Leipzig: Bibliographisches Institut, 1933 [erste Auflage 1931], S. 17.

63 Vgl. Edwin Hoernle: »Das Auge des Arbeiters«, in: *Der Arbeiter-Fotograf*, 4. Jg., Nr. 7, 1930, S. 152.

64 August Sander: »Wildgemüse und was sie wirken« [sic], in: *Velhagen & Klasings Monatshefte*, Juni 1937, S. 361–364 (*REWE-Bibliothek*, a.a.O.).

65 August Sander, Brief an die Zeitschrift *Politics*, 6.12.1946 (*Dokument REWE-Bibliothek*, a.a.O.).

66 August Sander, Brief an die Redaktion von *Velhagen & Klasings Monatshefte*, 21.3.1934 (*Dokument REWE-Bibliothek*, a.a.O.).

67 Deutsche Gesellschaft für Photographie e. V., Laudatio für August Sander, anläßlich der Verleihung des Kulturpreises der Deutschen Gesellschaft für Photographie 1961 (*Dokument REWE-Bibliothek*, a.a.O.).

68 Vgl. August Sander, Mappenaufkleber »Mensch u. Landschaft im 20. Jahrhundert«, o. J. (*Dokument REWE-Bibliothek*, a.a.O.).

69 Der Begriff »geopolitisch« wurde am Anfang des Jahrhunderts von dem Schweden Rudolf Kjellén geprägt. In Deutschland wurde er ab Mitte der zwanziger Jahre vor allem von Karl Haushofer verbreitet, der ihm eine zentrale Bedeutung innerhalb der expansionistischen nationalsozialistischen Politik zuwies. Sander, der dieses Wort recht naiv nutzte, war sich offensichtlich der zunehmenden ideologischen Nebenbedeutung nicht bewußt.

70 August Sander, Briefe an Herrn Neitzert, 1.6.1943, und an Trudel Dübell, 9.6.1943 (*Dokument REWE-Bibliothek*, a.a.O.).

71 August Sander, Brief an Dr. Wilhelm Boden, 2.1.1946 (*Dokument REWE-Bibliothek*, a.a.O.). Die *Menschen des 20. Jahrhunderts* umfassen auf dieser Liste sieben Bände, die meisten anderen Projekte einen Band.

72 Auch wenn einige dieser Mappen vermutlich als Auftragsarbeiten entstanden sind, präsentierte Sander ein halbes Dutzend von ihnen 1958 in einer Einzelausstellung in Herdorf, seinem Heimatort, wobei er von Werken spricht, »die den rechtsrheinischen Menschen [...] erfassen sollen und [ich] beginne beim Siebengebirge bis oberen Westerwald-Siegerland« (August Sander, Brief an Renate Besgen, 11.4.1957, *Dokument REWE-Bibliothek*, a.a.O.).

73 DB: »Jetzt bekannt und berühmt. August Sander: Vom Haldenjungen zum Meisterphotographen und Ehrenbürger«, in: *Kölner Stadt-Anzeiger*, 6.5.1958 (*Dokument REWE-Bibliothek*, a.a.O.).

74 Vgl. Anmerkung 53, S. 6. Dies bemerkt auch Otto Brües 1936 (vgl. Anmerkung 4) zu diesen Portraits: »um den Menschen baut [Sander] die Großstadt, baut er die Landschaft«.

75 »August Sander zu seinem 60. Geburtstag«, in: *Kölnische Zeitung/Kölner Stadt-Anzeiger*, 17.11.1936, Abendausgabe (*Dokument REWE-Bibliothek*, a.a.O.).

76 Erna Lendvai-Dircksen: *Nordseemenschen*, München: Verlag F. Bruckmann, 1937 (*Deutsche Meisteraufnahmen*, Nr. 9), S. 2.

77 Norbert Krebs: »Natur und Kulturlandschaft«, in: *Zeitschrift der Gesellschaft für Erdkunde*, Berlin, 1923, S. 83.

78 Nikolaus Creutzburg: *Kultur im Spiegel der Landschaft. Das Bild der Erde in seiner Gestaltung durch den Menschen. Ein Bilderatlas*, Leipzig: Bibliographisches Institut, 1930, S. 5–6.

79 Vgl. Anmerkung 62 und 78.

80 Vgl. Julius Posener, Geleitwort zu Norbert Borrmann: *Paul Schultze-Naumburg 1869–1949. Maler, Publizist, Architekt. Vom Kulturreformer der Jahrhundertwende zum Kulturpolitiker im Dritten Reich*, Essen: Verlag Richard Bacht, 1989, S. 7.

81 Vgl. Paul Schultze-Naumburg: »Heimatschutz«, in: *Der Kunstwart*, 18. Jg., Nr. 1, 1. Oktoberheft 1904, S. 19–22 (*REWE-Bibliothek*, a.a.O.).

82 Vgl. Anmerkung 24.

83 Um ein Beispiel für das Echo, das diese Werke fanden, und für ihre Bedeutung für die Geschichte der Landschaftsphotographie zu geben, soll auf Roy E. Stryker hingewiesen werden, der für die berühmte amerikanische photographische Dokumentationskampagne der Farm Security Administration verantwortlich war. In seinem Artikel »Documentary Photographs« aus dem Jahr 1940 bezieht er sich auf das zehn Jahre zuvor veröffentlichte Buch von Creutzburg. Diese Erwähnung ist um so bedeutsamer, als sie zu einem Zeitpunkt geschieht, wo die Verweise auf intellektuelle Produktionen aus Deutschland in den Vereinigten Staaten selten werden.

84 Walther Petry: »Neue Photographie«, in: *Frankfurter Zeitung*, 27.4.1929.

85 Vgl. Robert und Bruno Schultz: »Rückblick«, in: *Das deutsche Lichtbild. Jahresschau 1931*, Berlin: Verlag Robert und Bruno Schultz, 1930, o.S.

86 Vgl. Anmerkung 84 sowie Walther Petry: »Film und Foto«, in: *Frankfurter Zeitung*, 28.10.1929.

87 Nikolaus Creutzburg: *Kultur im Spiegel der Landschaft*, a.a.O., S. III. Vgl. auch Richard Hartshorne: *Perspective On the Nature of Geography*, Chicago: Rand McNally & Co, 1959, S. 23; Marvin W. Mikesell: »Landscape«, in: *International Encyclopedia of the Social Sciences*, Band 8, New York: The Macmillan Company & The Free Press, 1968, S. 578.

88 Robert Gradmann: »Das harmonische Landschaftsbild«, in: *Zeitschrift der Gesellschaft für Erdkunde*, 1924, S. 133.

89 Karl H. Brunner: *Weisungen der Vogelschau. Flugbilder aus Deutschland und Österreich und ihre Lehren für Kultur, Siedlung und Städtebau*, München: Verlag Georg D.W. Callwey, 1928, S. 9.

90 Ebd., S. 9 und 99.

91 Alfred Döblin: »Von Gesichtern Bildern und ihrer Wahrheit«, Einführung zu August Sander: *Antlitz der Zeit*, a.a.O., 1929, S.11–12.

92 Vgl. A. Horsley Hinton: *Künstlerische Landschafts-Photographie in Studium und Praxis*, a.a.O., S. 74.

93 Vgl. z.B. Hans Windisch: »Weite offene Landschaften enttäuschen meistens. [...] Gerade die Landschaftsphotographie [...] muß das Intime, nie das Alltägliche suchen – oder sie wird zur Postkarten-Photographie der bekannten Art.« (Hans Windisch: *Der Photo-Amateur. Ein Lehr- und Nachschlagebuch*, München: Verlag Photo-Schaja, 1933, S. 35.) Vgl. auch Maximilian von Karnitschnigg: »Die Ferne im Landschaftsbilde«, in: *Camera*, 8. Jg., Nr. 2, August 1929, S. 48.

94 Wolfgang Born: »Zum Stilproblem der modernen Photographie«, in: *Photographische Rundschau und Mitteilungen*, Band 66, Nr. 5, 1929, S. 242.

95 Wilhelm Kästner: »Photographie der Gegenwart. Grundsätzliches zur Ausstellung im Museum Folkwang, Essen«, in: *Photographische Rundschau und Mitteilungen*, Band 66, Nr. 5, 1929, S. 94.

96 Ebd., S. 94.

97 Walter Peterhans: »Zum gegenwärtigen Stand der Fotografie«, in: *ReD*, Band 3, Nr. 5, 1930, S. 144.

98 Albert Renger-Patzsch: »Versuch einer Einordnung der Fotografie«, (Vortrag, gehalten am 27.1.1956 an der Albert-Ludwig-Universität in Freiburg im Breisgau), Folkwangschule für Gestaltung, Essen, Schrift 6, Oktober 1958, o.S. Renger-Patzsch schließt sich dem Amerikaner Edward Weston an, der 1922 die Landschaft mit einer künstlerischen Erfassung durch die reine Photographie unvereinbar erklärt: die Natur »is simply chaos [...] lacking in arrangement, and only possible when man isolates and selects from her«; »the conclusion from all this must

be that photography is much better suited to subjects amenable to arrangements or subjects already co-ordinated by man« (Edward Weston, 1922, in: *Photography: Essays & Images*, hrsg. von Beaumont Newhall, New York: The Museum of Modern Art, 1980, S. 227).

99 Hugo Sieker: »Absolute Realistik. Zu Photographien von Albert Renger-Patzsch«, in: *Der Kreis*, Band 5, März 1928, S. 144–148.

100 Raoul Hausmann: »Photographische Ziele«, in: *Photofreund*, Band 12, Nr. 5, 5.3.1932, aufgenommen in: *Raoul Hausmann. Sieg Triumph Tabak mit Bohnen. Texte bis 1933*, Band 2, hrsg. von Michael Erlhoff, München: Edition Text + Kritik, 1982, S. 176.

101 Raoul Hausmann: »Fotomontage«, in: *a bis z*, Nr. 16, Mai 1931, S. 61.

102 Raoul Hausmann: »Photographische Ziele«, a.a.O., S. 176.

103 Vgl. z.B. Fritz Kuhr: »Ist die Welt nur schön? (noch eine Renger-Kritik)«, in: *bauhaus*, 3. Jg., Nr. 2, April–Juni 1929, S. 28; Heinz Luedecke: »Schulter an Schulter«, in: *Der Arbeiter-Fotograf*, 4. Jg., Nr. 12, 1930, S. 275; Walter Benjamin: »Kleine Geschichte der Photographie«, 1931, a.a.O., S. 383.

104 Vgl. Anmerkung 17.

105 Vgl. Albert Renger-Patzsch: »Hochkonjunktur«, in: *bauhaus*, 3. Jg., Nr. 4, Oktober–Dezember 1929, S. 20.

106 *Albert Renger-Patzsch. Ruhrgebiet-Landschaften 1927–1935*, hrsg. von Ann und Jürgen Wilde, Text von Dieter Thoma, Köln: DuMont, 1982.

107 Carl Georg Heise: »Internationale Lichtbildausstellung veranstaltet vom ›Deutschen Werkbund‹ in Berlin«, o.O., o.J. [Oktober 1934] (Archiv Renger-Patzsch, *Special Collections*, Getty Center, Los Angeles). Vgl. auch Wilhelm Schöppe: *Meister der Kamera erzählen (wie sie wurden und wie sie arbeiten)*, Halle: Wilhelm Knapp Verlag, 1937, S. 42.

108 Lers.: »Atelierbesuch bei Renger-Patzsch«, in: *Heimat Wort*, 1930 (Kopie im Museum Folkwang, Essen).

109 Carl Georg Heise, in: *Albert Renger-Patzsch, der Photograph*, a.a.O., S. 12.

110 Eugen Diesel: *Das Land der Deutschen*, a.a.O., S. 5.

111 Ewald Banse, zitiert nach Robert Gradmann: »Das harmonische Landschaftsbild«, a.a.O., S. 141. Banse, der sogar eine »expressionistische« Geographie fordert (vgl. *Expressionismus und Geographie*, Braunschweig, 1920), war übrigens einer der ersten Photographen, die sich dem Nationalsozialismus anschlossen.

112 Carl Gustav Carus: *Neun Briefe über Landschaftsmalerei*, a.a.O., S. 133.

113 Vgl. Kurt Gerstenberg: Nachwort in Carl Gustav Carus: *Neun Briefe über Landschaftsmalerei*, a.a.O., S. 219.

114 Diese Werkausgabe befindet sich heute im Bestand der REWE-Bibliothek, a.a.O.

115 Vgl. August Sander: *Wesen und Werden der Photographie*. 3. Vortrag: »Die Photographie um die Jahrhundertwende*, Rundfunkvortrag, WDR, 29.3.1931, S. 7–9 (*Dokument REWE-Bibliothek*, a.a.O.).

116 Vgl. zum Beispiel Siegfried Passarge, der die Idee einer »vergleichenden Landschaftskunde« vertritt, die auf dem Beziehungsgeflecht von »Landschaftstypen« basiert (»Landeskunde und Vergleichende Landschaftskunde«, in: *Zeitschrift der Gesellschaft für Erdkunde*, 1924, S. 321–325). Diese Bedeutung, die dem Typus und dem Vergleich zukommt, wird ebenfalls von dem Amerikaner Carl Sauer in seinem einflußreichen Essay »The Morphology of Landscape« von 1925 unterstrichen (vgl. *Land and Life. A Selection from the Writings of Carl Ortwin Sauer*, hrsg. von John Leighly, Berkeley/Los Angeles: University of California Press, 1965, S. 322).

117 August Sander, Brief an Peter Abelen, 16.1.1951 (*Dokument REWE-Bibliothek*, a.a.O.).

118 Alfred Döblin: »Von Gesichtern Bildern und ihrer Wahrheit«, a.a.O., S. 14. Mit diesem Ausdruck, der bei der kritischen Rezeption von *Antlitz der Zeit* großen Anklang finden sollte, scheint Döblin sich Walther Petry anzuschließen, der einige Monate vorher (»Neue Photographie«, a.a.O.)

den idealen Photographen »ein wenig als vergleichende[n] Anatom der gegenständlichen Welt« definiert, bei dem einzig die Arbeit an Serien dem Werk einen kognitiven und dokumentarischen Wert sichere.

119 Vgl. Erich Sander, Notizbuch 1919–1934 (Bestand der Photographischen Sammlung/SK Stiftung Kultur – August Sander Archiv, a.a.O.) sowie Erich Sander, Postkarte an seinen Vater, 31.5.1934 (*Dokument REWE-Bibliothek*, a.a.O.).

120 Vgl. Dreb.: »Kreuz am Wege«, in: *Kölnische Zeitung*, Nr. 633, 22.11.1933, Mittwoch-Morgenblatt (*Dokument REWE-Bibliothek*, a.a.O.). Eine gekürzte Fassung des Artikels mit zwei Abbildungen wurde auch in der Zeitschrift *Werag*, 9. Jg., Nr. 13, 25.3.1934, S. 8, veröffentlicht.
Sander war nicht der einzige Photograph, der sich zu dieser Zeit für das Thema interessierte. So veröffentlichte das *Photofreund Jahrbuch 1931/32* einen Artikel von Dr. Kuhfahl: »Die Photographie bei der Steinkreuzforschung«, der die Amateurphotographen einlädt, sich derartigen Dokumentationen zu widmen (in: *Photofreund Jahrbuch 1931/32*, hrsg. von Willi Frerk, Berlin: Photokino-Verlag, 1931). Dieses Prinzip verbreitete sich ebenfalls in nicht unmittelbar künstlerischen Kreisen. So kommt es, daß die *Eifel-Kalender* seit 1927 die zwölf Monate des Jahres nicht mehr mit verschiedenen Ansichten von berühmten Stätten der Gegend, sondern mit einer klar definierten thematischen Gruppe bebildern (Burgen, Kirchen, Bürgerhäuser, Mühlen, Vulkanseen, Friedhöfe und eben auch Wegekreuze-Serien, die Ende 1929 und Ende 1932 erscheinen, vgl. *Eifel-Kalender*, hrsg. vom Eifelverein, Bonn: Verlag des Eifelvereins, Jahrgänge ab 1927).

121 Zu diesem Architekturprojekt vgl. August Sander, Brief an Fritz August Breuhaus de Groot, 26.5.1947 (*Dokument REWE-Bibliothek*, a.a.O.), zu dem Botanikprojekt vgl. Anmerkung 45. Seit seiner Inhaftierung forderte Erich Sander seinen Vater auf, sich an eine photographische Geschichte der industriellen Architektur vom 18. Jahrhundert bis zur Gegenwart im Rheingebiet zu wagen (vgl. seinen Brief vom 10.8.1936, *Dokument REWE-Bibliothek*, a.a.O.).

122 Walther Petry: »Neue Photographie«, a.a.O., o.S.

123 August Sander: *Das Siebengebirge*, a.a.O., o.S.

124 August Sander, Brief an seinen Sohn Erich, 19.12.1937 (*Dokument REWE-Bibliothek*, a.a.O.).

125 Ebd.

126 Albert Renger-Patzsch: »Sylt – Bild einer Insel (Landschaft als Dokument)«, in: *Sylt – Bild einer Insel*, München: Verlag F. Bruckmann, 1936, o.S. (*Deutsche Meisteraufnahmen*, Nr. 6). Die Notwendigkeit, die Serie auf die Landschaft anzuwenden, wird bereits in seinem Artikel »Vergewaltigung der Landschaft verboten«, in: *Foto-Beobachter*, Nr. 6, Juni 1935, S. 202, unterstrichen.

127 Andreas Feininger: »Reihenaufnahmen«, in: *Fotografische Gestaltung*, Harzburg: Walther Heering Verlag, 1937, S. 69.

128 Das Konzept der »total documentation« wird am Beginn der vierziger Jahre von dem Archivar und Photographen Paul Vanderbildt entwickelt, der für die Neuorganisation der Sammlung der Farm Security Administration verantwortlich ist.

129 August Sander, 4. Vortrag, 1931, S. 1 (*Dokument REWE-Bibliothek*, a.a.O.).

130 August Sander, 5. Vortrag, 1931, S. 8 (*Dokument REWE-Bibliothek*, a.a.O.).

SIEBENGEBIRGE

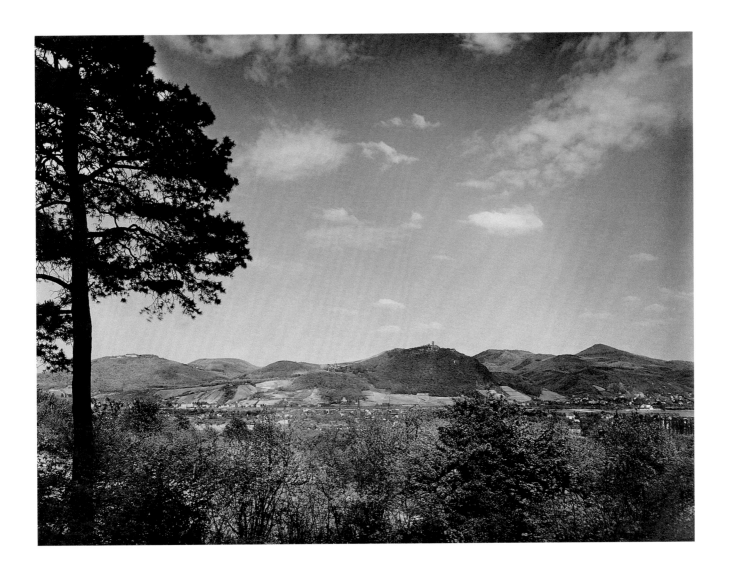

14 Das Siebengebirge, von Ließem aus gesehen, 1938

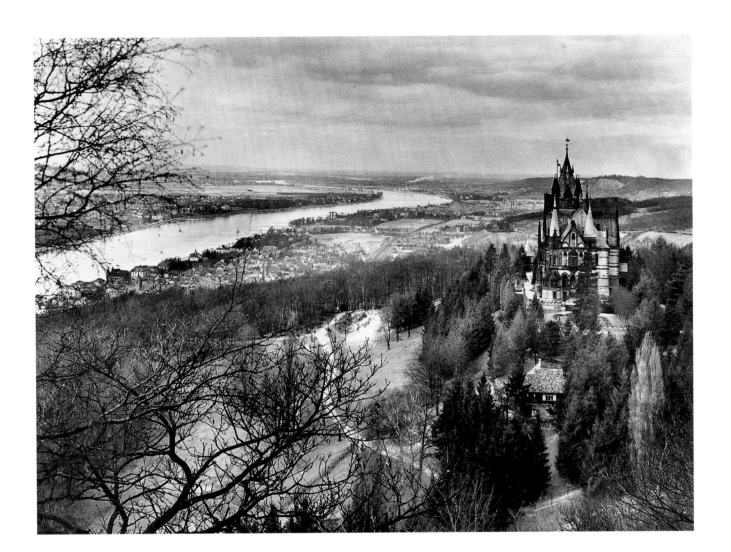

15 Blick über die Rheinniederung und Drachenburg, 30er Jahre

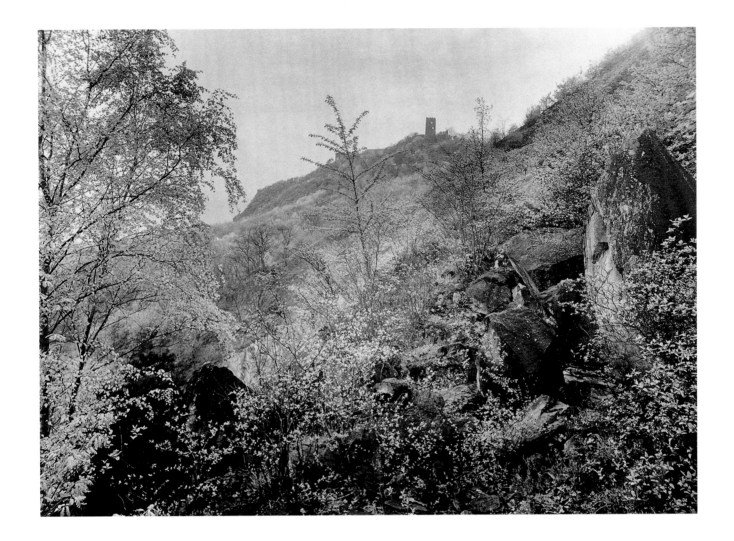

16 Blick auf den Drachenfels, 30er Jahre

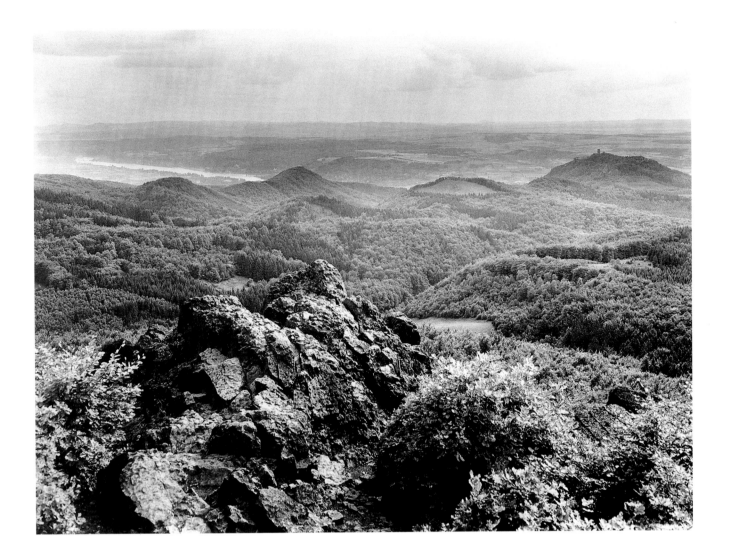

17 Blick vom Ölberg auf das Rheintal, 1939

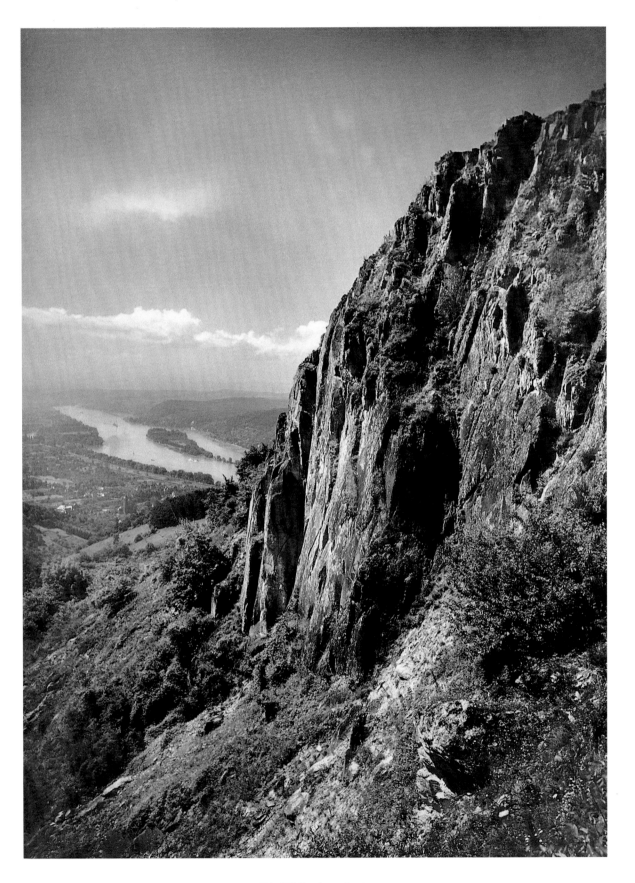

18 Die Wolkenburg, Juni 1937

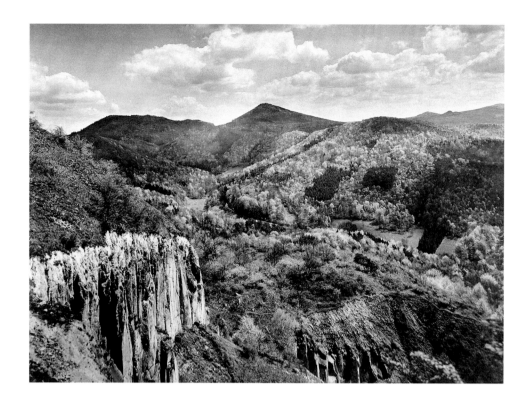

19 Die Wolkenburg [Frühling], Mai 1937

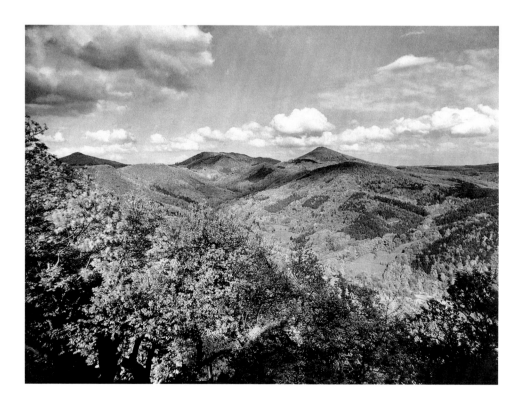

20 Blick auf die Löwenburg [Herbst], 30er Jahre

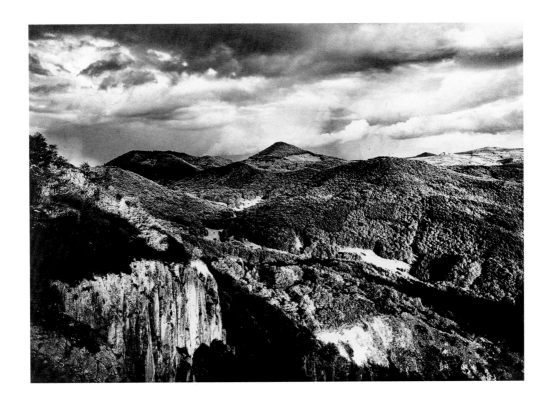

21 Blick von der Wolkenburg auf die Löwenburg [Sommer], 1930

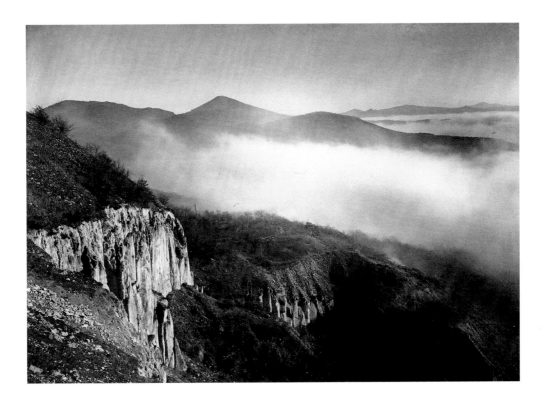

22 Die Wolkenburg, Nebelphoto [Winter], 31. Dezember 1936

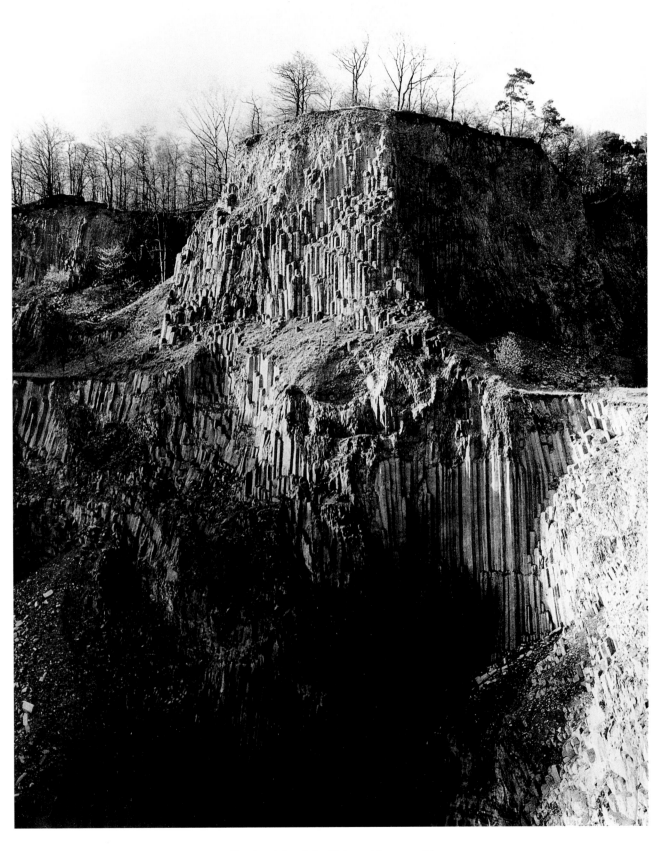

23 Basaltsteinbruch im Siebengebirge, 30er Jahre

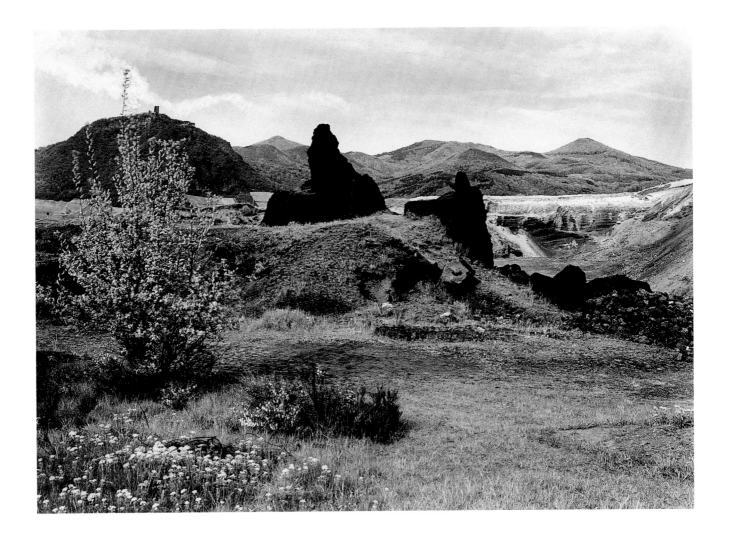

24 Blick vom Rodderberg auf das Siebengebirge, 30er Jahre

25 Die Wolkenburg, 1937

26 Motiv auf der Wolkenburg, 30er Jahre

27 Die Wolkenburg, Mai 1937

28 Wolkenburg, Lianen, April 1939

29 Die Wolkenburg, Lianen und Tannen, Frühlingsanfang 1938

30 Wolkenburg, 30er Jahre

31 Wolkenburg, 24. Dezember 1938

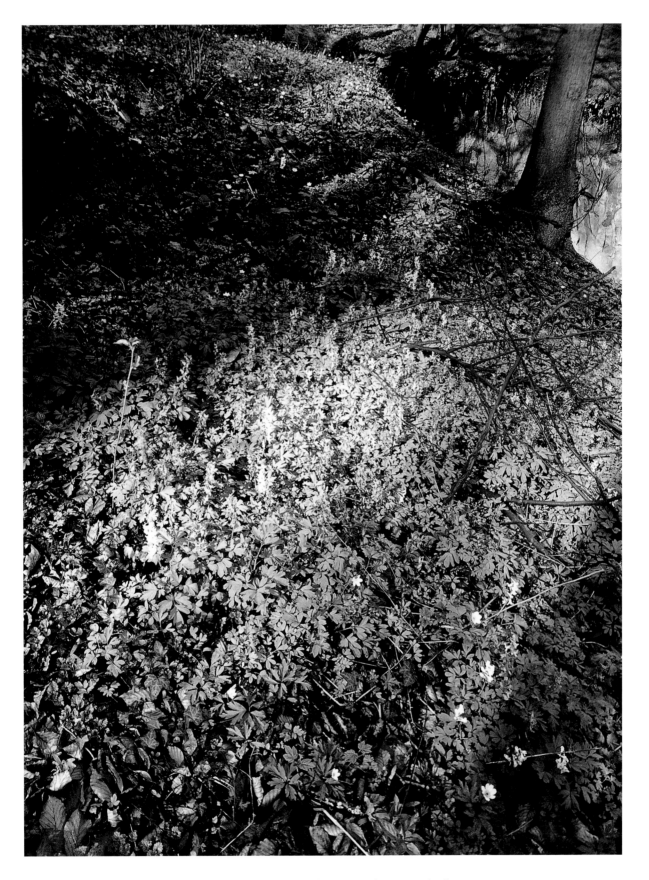

32 Die Wolkenburg, Waldboden mit Lerchensporn, April 1940

33 Partie aus dem Nachtigallental, Weg zum Drachenfels, 30er Jahre

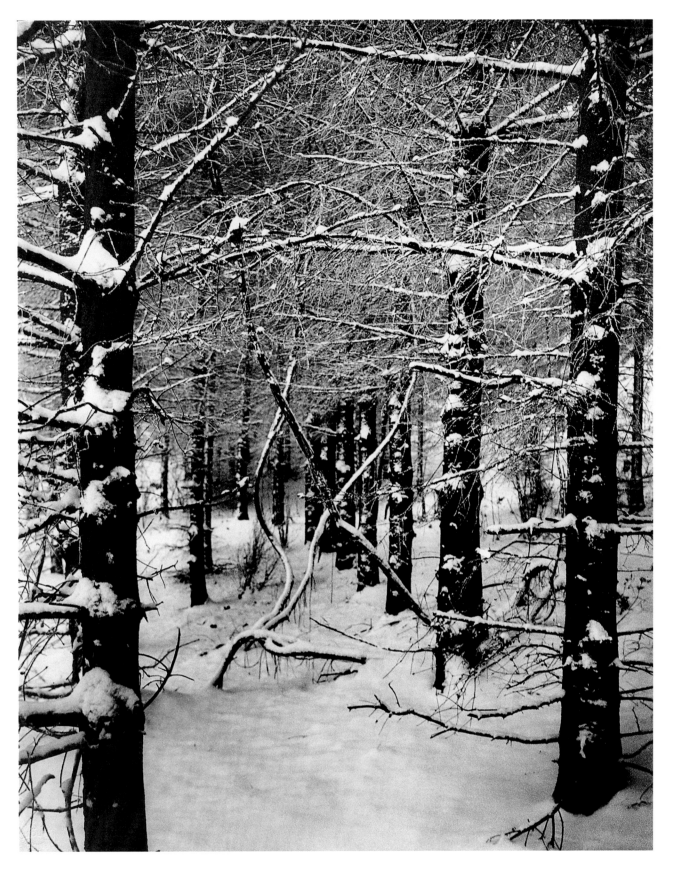

34 Wolkenburg, 24. Dezember 1938

35 Wolkenburg, 24. Dezember 1938

36 Die Wolkenburg, Lärche im Winter, Hintergrund Rheintal, 1940

AM MITTEL- UND NIEDERRHEIN

37 Der zugefrorene Rhein bei Oberwesel am Rhein, 1928/29

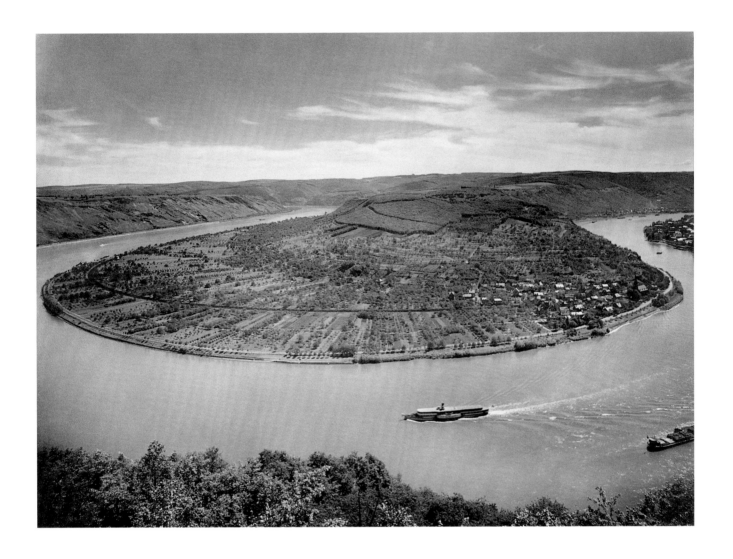

38 Rheinschleife bei Boppard, 1938

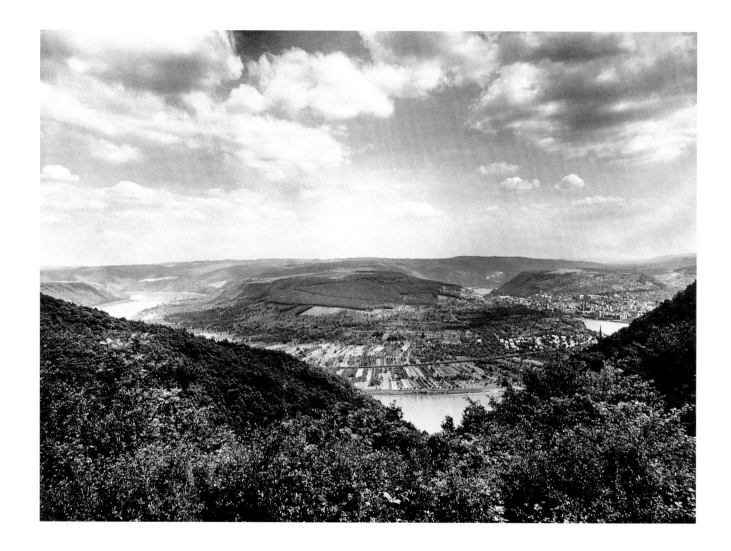

39 Der Vierseenplatz zu Boppard, 1938

40 Einfahrt zum Hunsrück bei Boppard, 1938

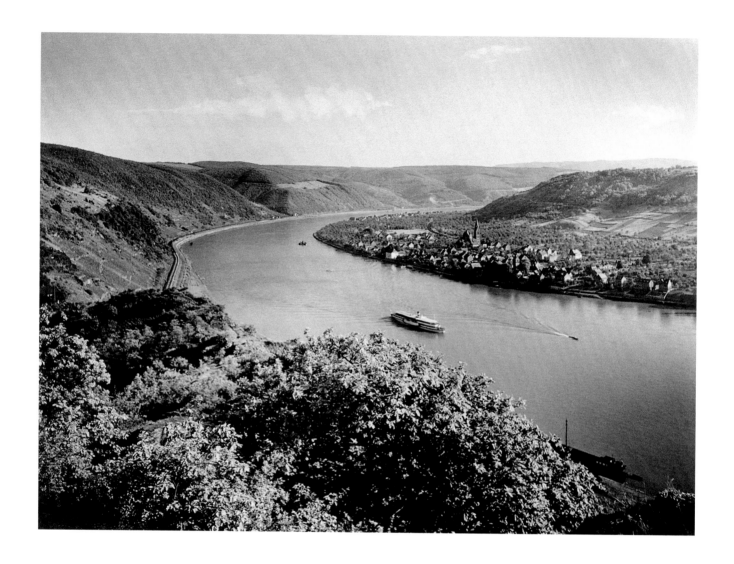

41 Blick von der Marksburg auf Ober- und Niederspay, 30er Jahre

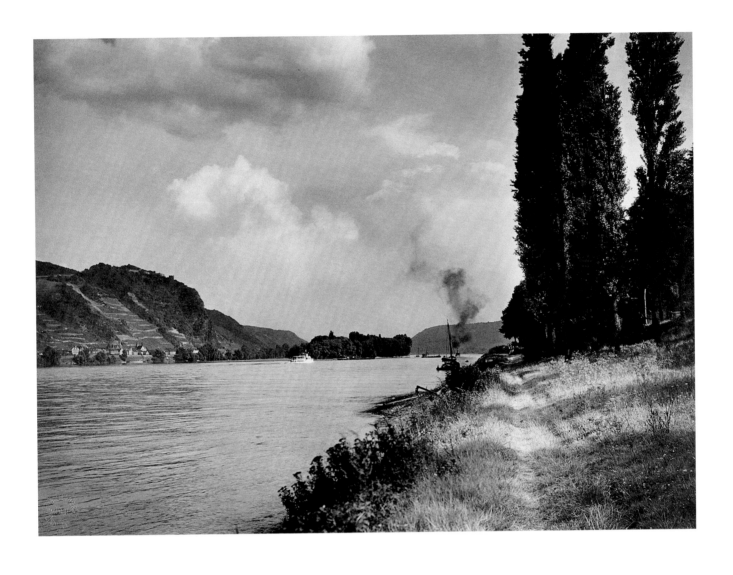

42 Blick auf die Ruine Hammerstein, 30er Jahre

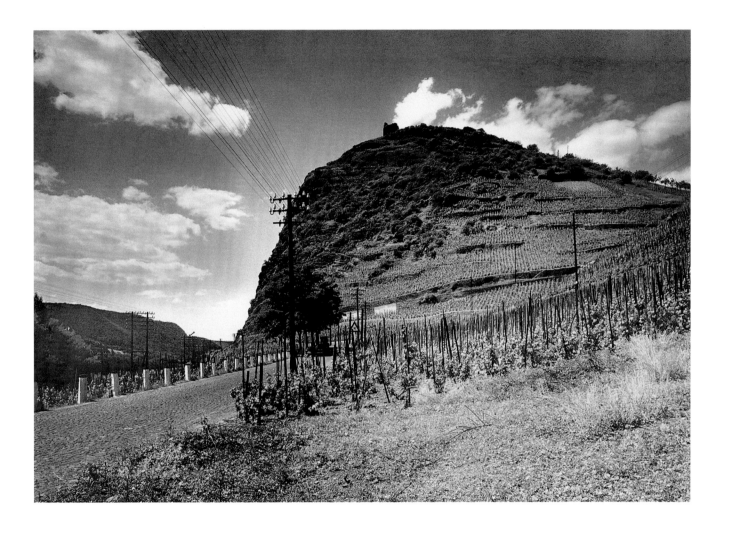

43 Hammerstein, 30er Jahre

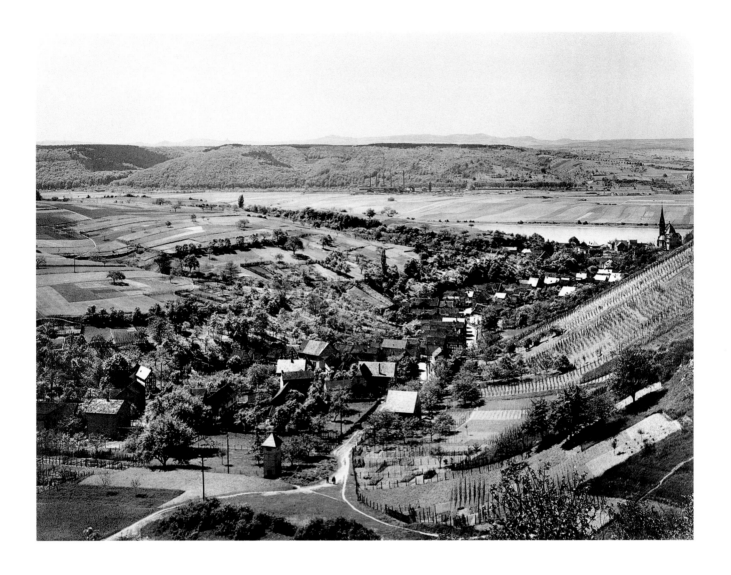

44 Leubsdorf, 30er Jahre

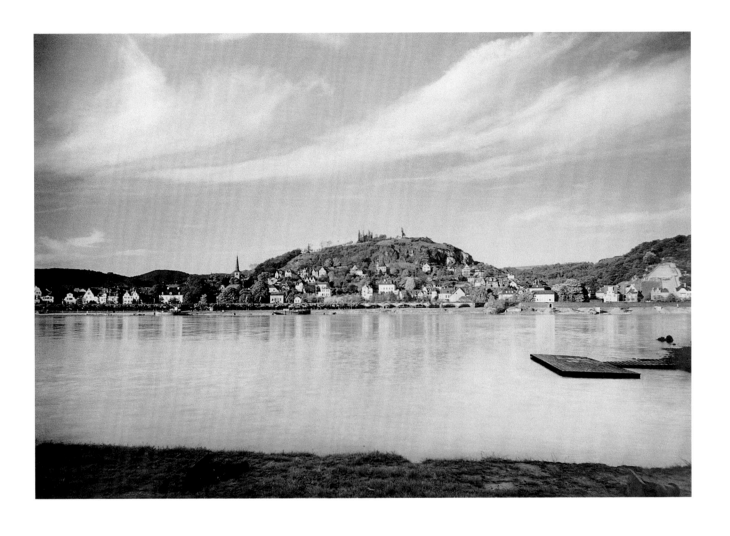

45 Die Stadt Linz, von Kripp aus gesehen, 30er Jahre

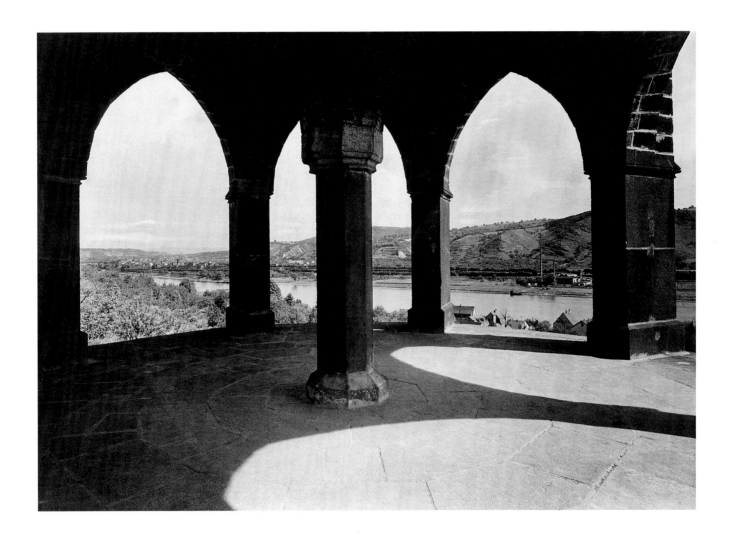

46 Der Königsstuhl zu Rhens, vor 1938

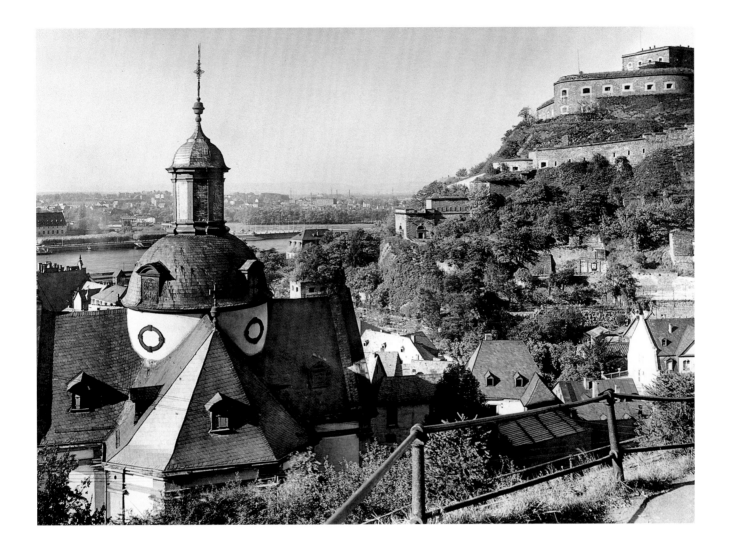

47 Kreuzkirche in Ehrenbreitstein, 1932

48 Alte Häuser in Rhens, vor 1938

49 Umwallung der Burg Heimerzheim, 30er Jahre

50 Viersen, 1939

51 Burg Linn, Krefeld, 1939

52 Krefeld, 1939

53 Eingang nach Kalkar, 1932

54 Schwarzpappeln, vor 1935

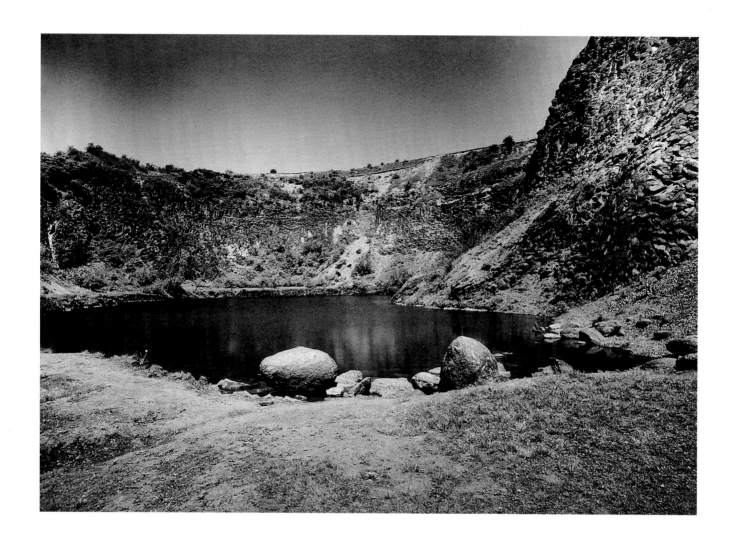

55 Der Schwarze See bei Leubsdorf nahe Linz, 30er Jahre

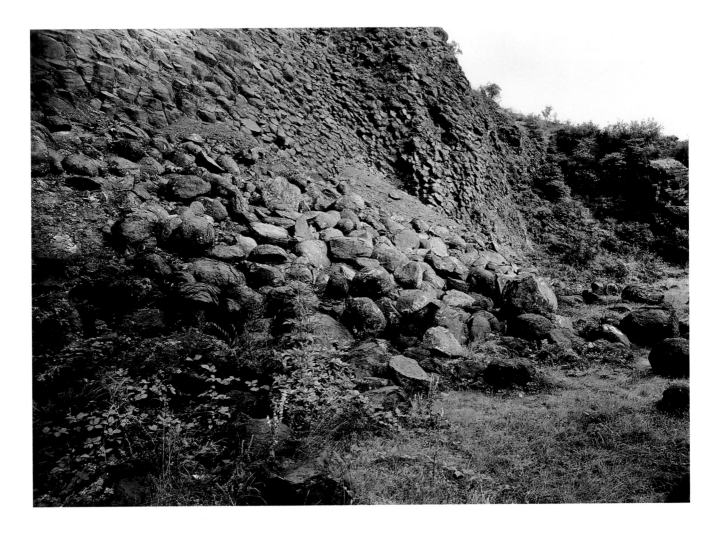

56 Basaltkugeln am Schwarzen See, 30er Jahre

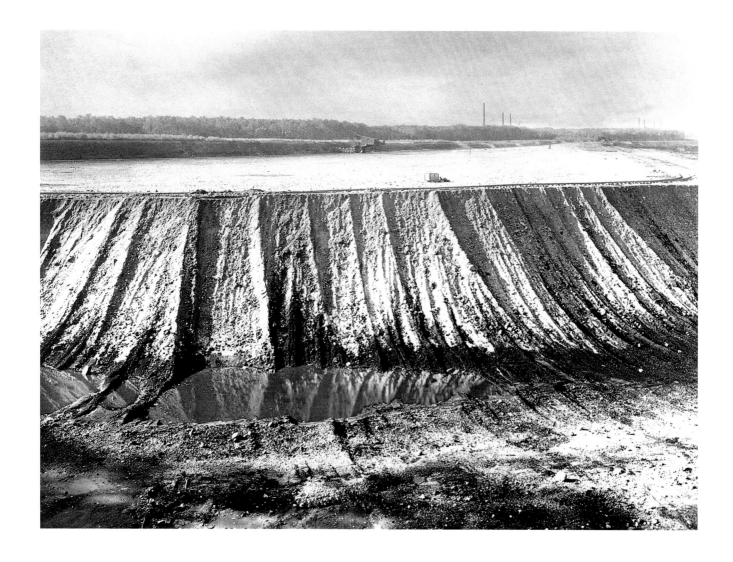

57 Niederrheinische Braunkohlengrube im Vorgebirge, 1928–1938

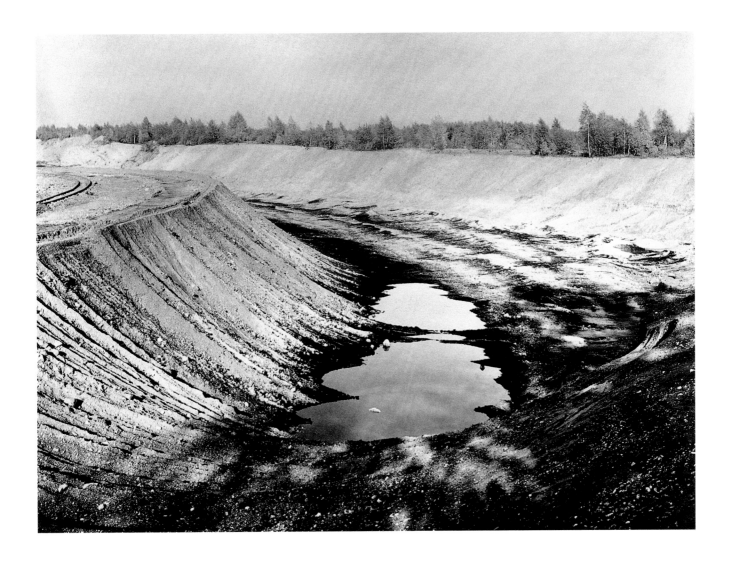

58 Braunkohlengebiet bei Euskirchen, 1928–1938

59 Bahnhof Godorf, 1922–1928

60 Godorf, Liegehafen im Bau, 1922–1928

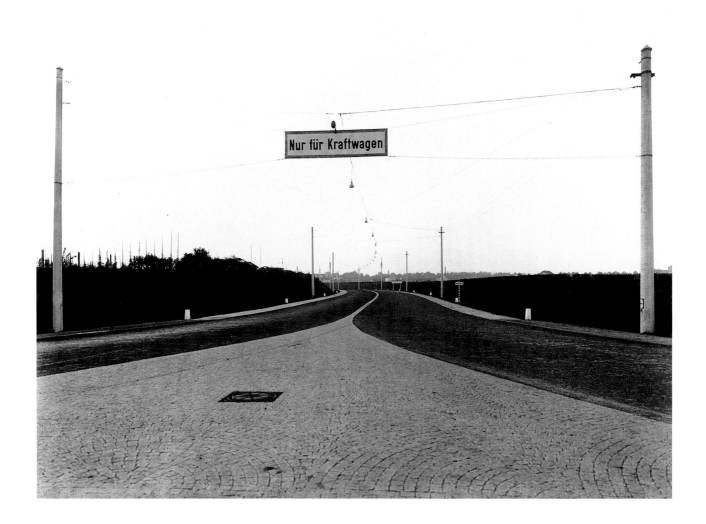

61 Die Bonn-Kölner Autostraße bei künstlichem Licht, 1932

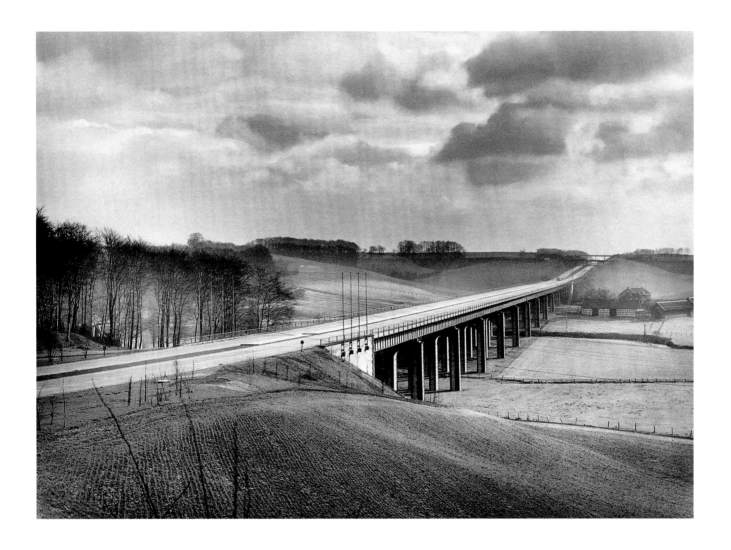

62 Reichsautobahnbrücke Neandertal, um 1938

WESTERWALD

63 Das Dorf Dahlhausen, 1952

64 Stromberg, 1953

65 Wiedtal, Kirche zu Almersbach, 30er Jahre

66 Stromberg, 1953

67 Stromberg, 1953

68 Stromberg, 1953

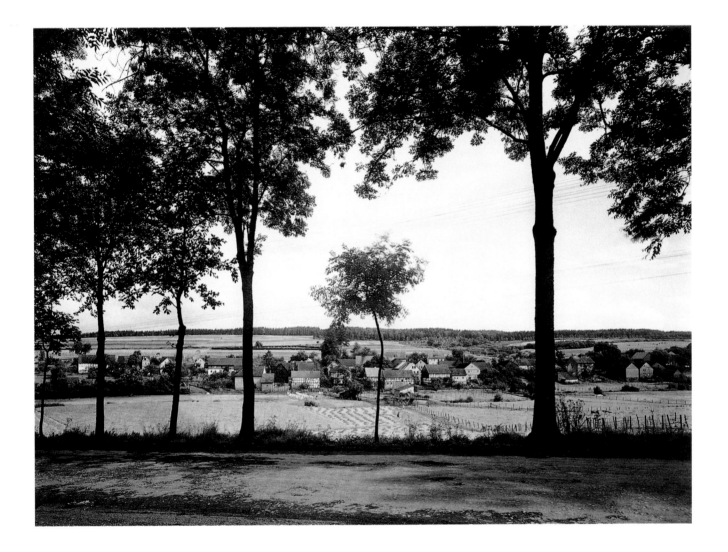

69 Das Dorf Michelbach, 1931

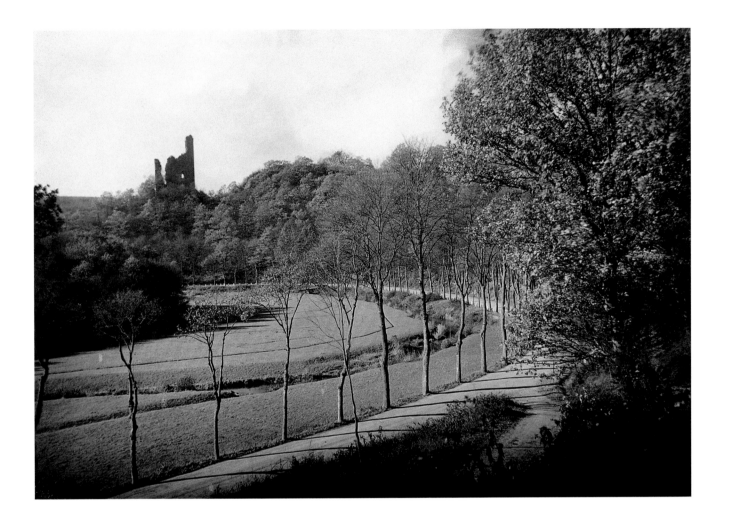

70 Burgruine Reichenstein im Westerwald, 30er Jahre

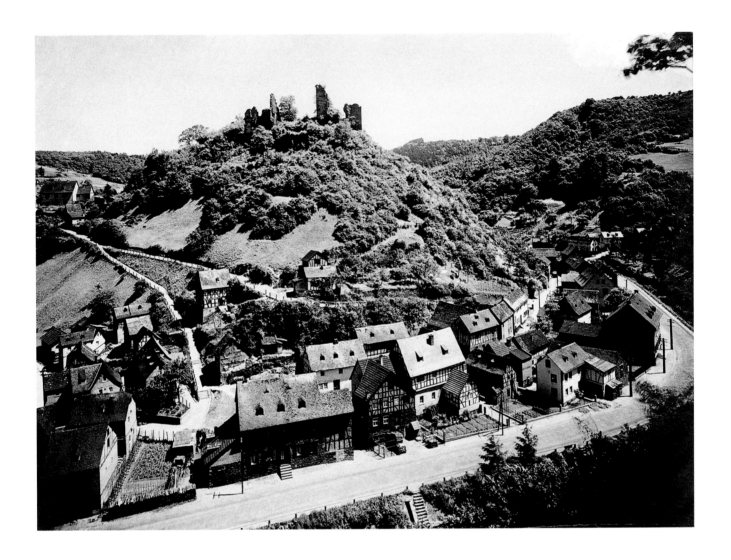

71 Isenburg im Saynbachtal, 30er Jahre

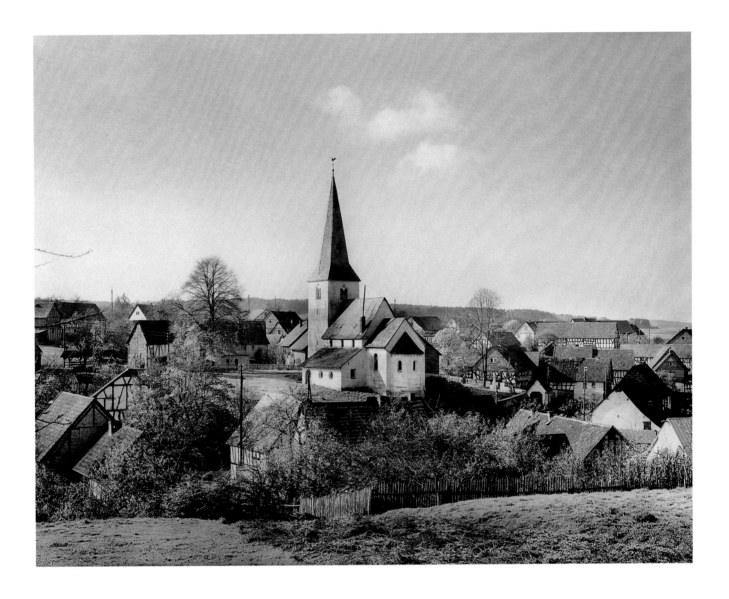

72 Dorf Höchstenbach, 30er Jahre

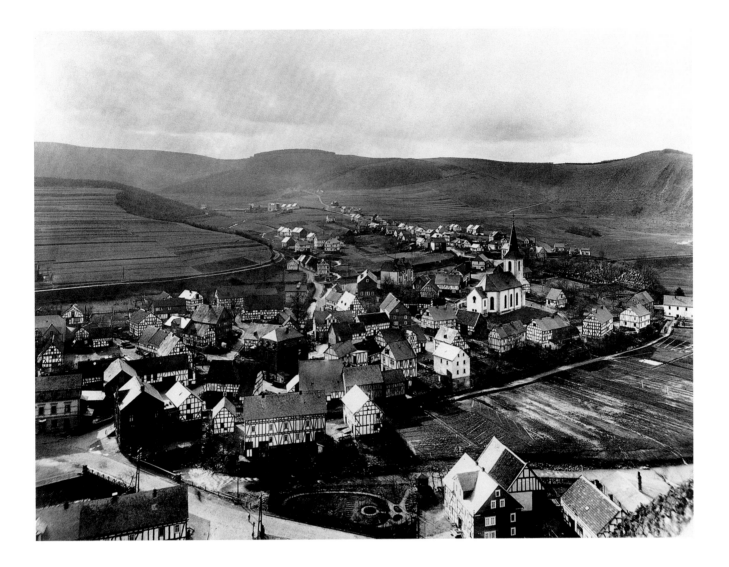

73 Herdorf, vom Kreuz aus gesehen, 1906

74 Leuscheid an der Sieg, 1952

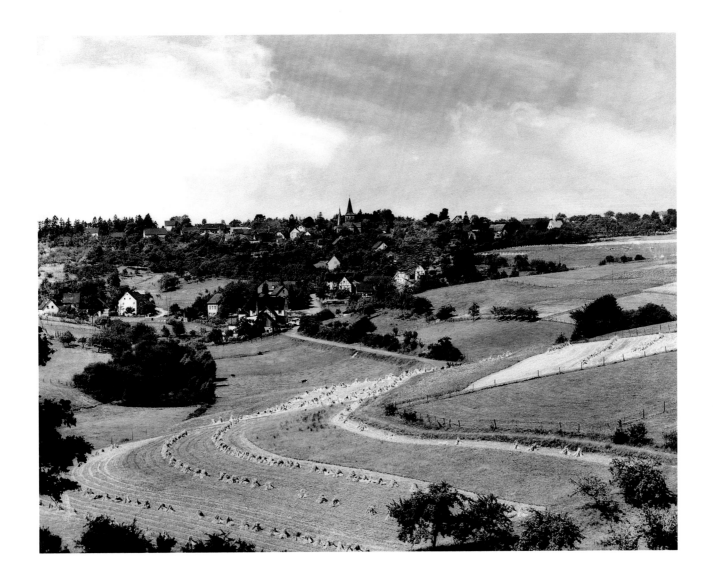

75 Das Dorf Leuscheid, 1952

Eifel

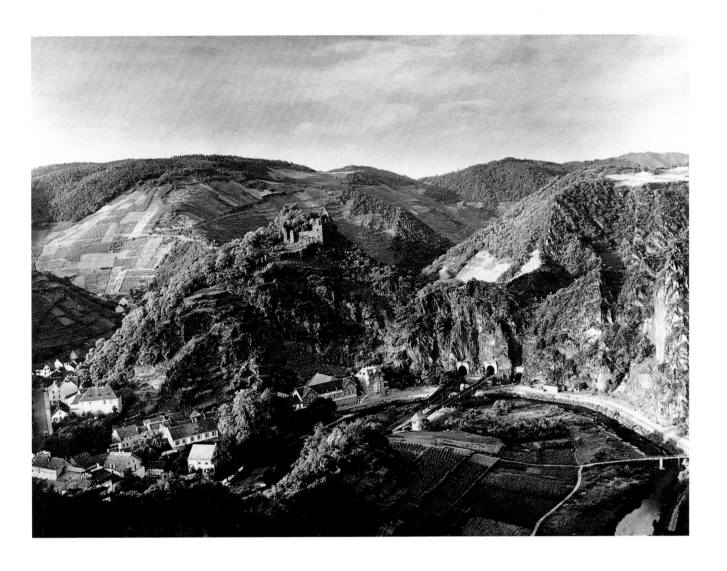

76 Altenahr mit Burg Are, 1933

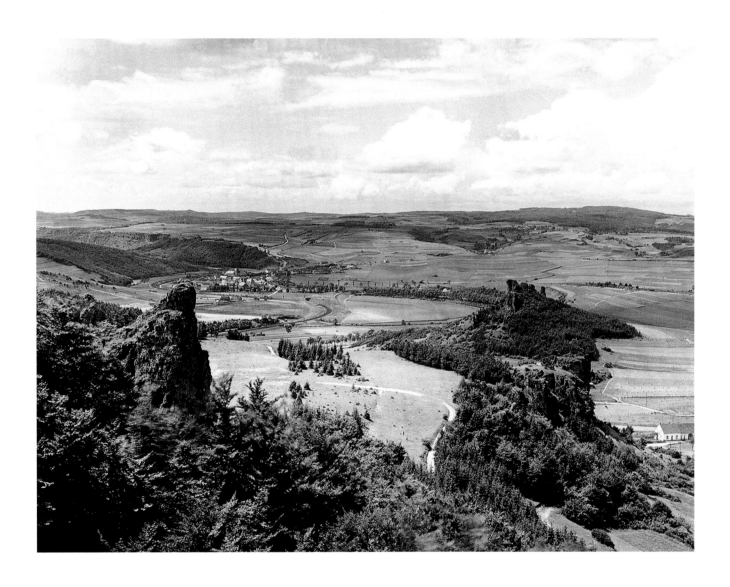

77 Monterley und Auberg bei Gerolstein mit Lissingen, 1933

78 Das Immerather Maar, 1933

79 Urftsee, Kreis Schleiden, um 1930

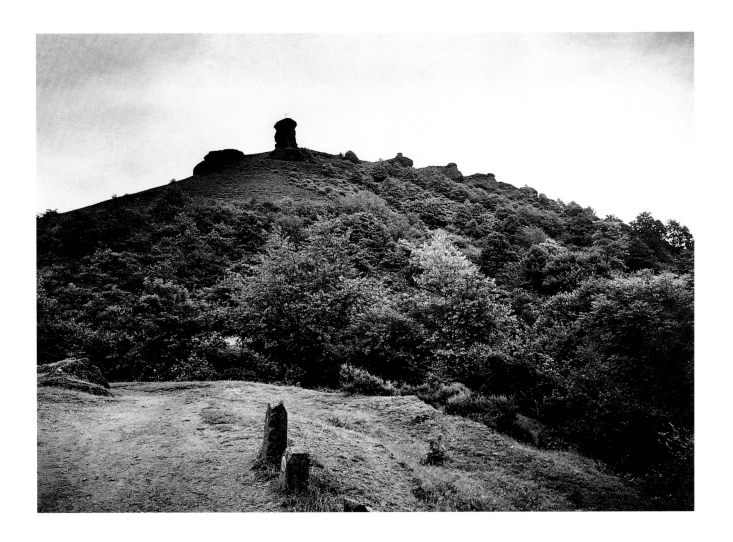

80 Felsbildungen im Rurtal bei Nideggen, vor 1933

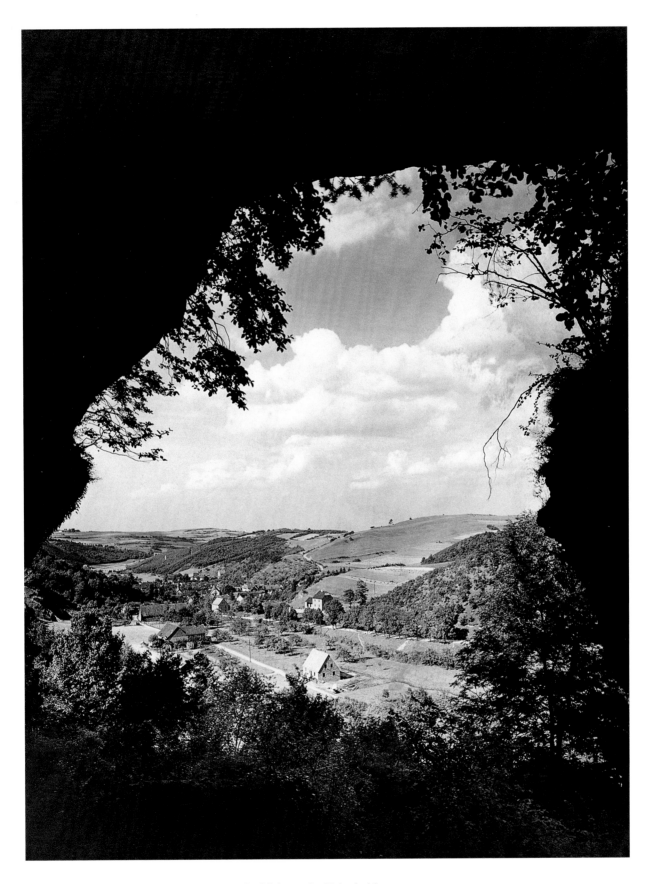

81 Ausblick aus der Kakushöhle, um 1930

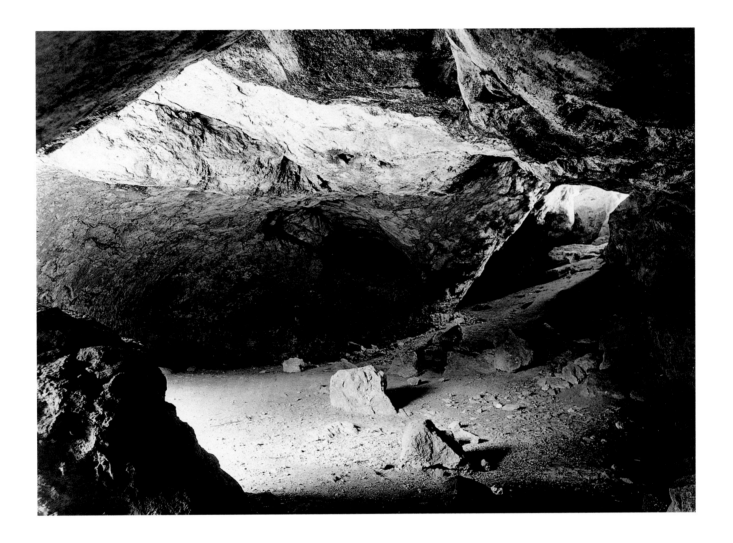

82 Die Kakushöhle bei Mechernich, um 1930

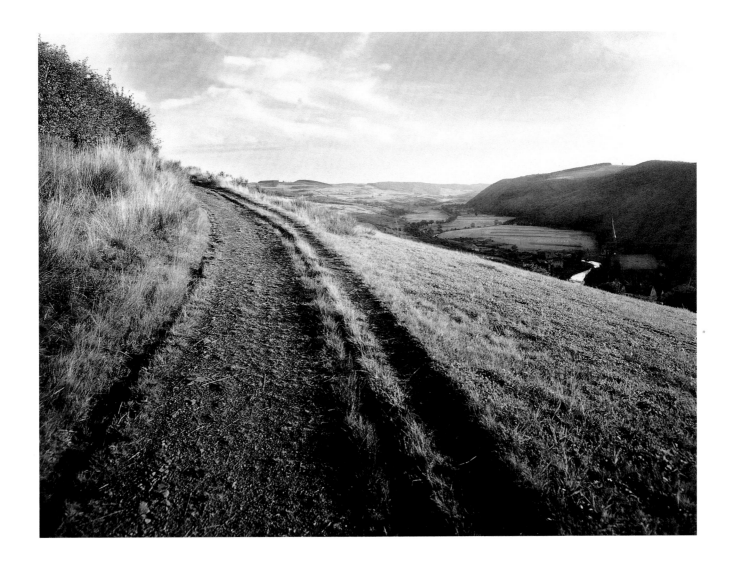

83 Gemünd/Eifel, um 1930

84 Waldweg, um 1930

85 Kelberg, um 1950

86 Baumgruppen auf dem Hohen Venn bei Windstille, 30er Jahre

87 Stadtkyll, 30er Jahre

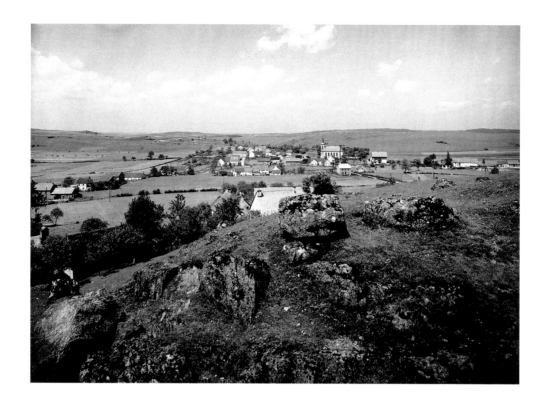

88 Wallersheim, 1930

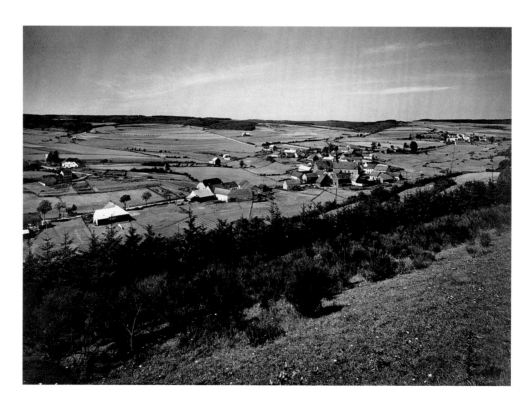

89 Olzheim, 1930

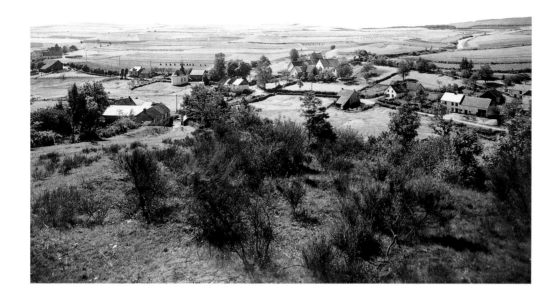

90 Wascheid, 1930

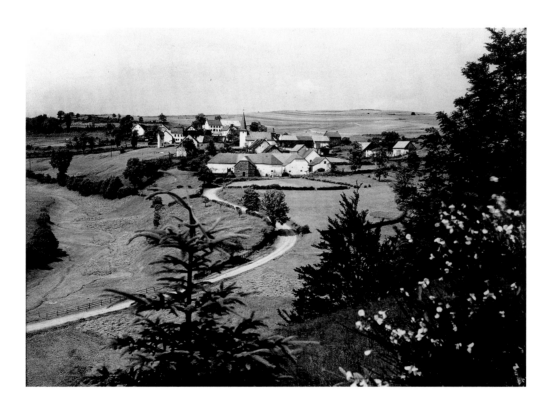

91 Kleinlangenfeld, 1930

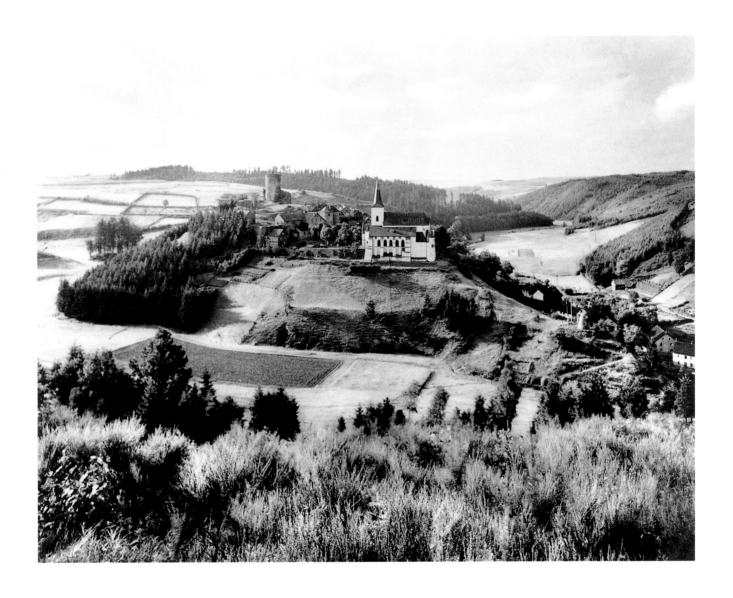

92 Reifferscheid, von Westen gesehen, um 1930

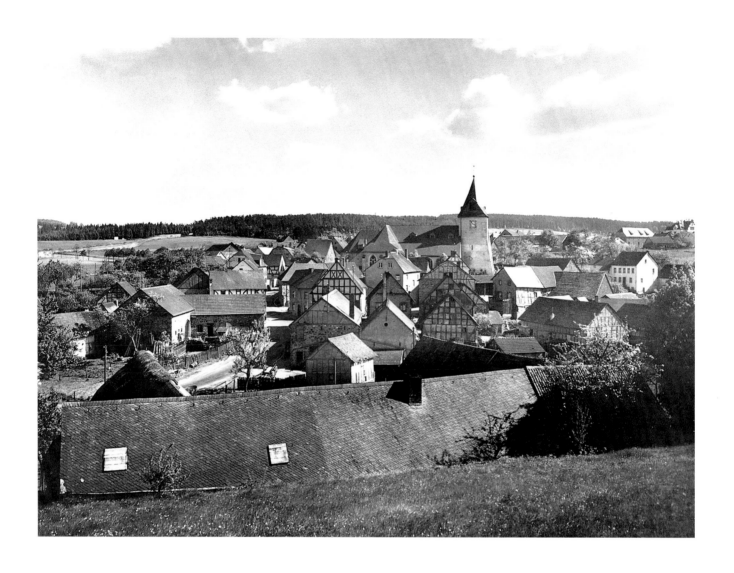

93 Kelberg, 30er Jahre

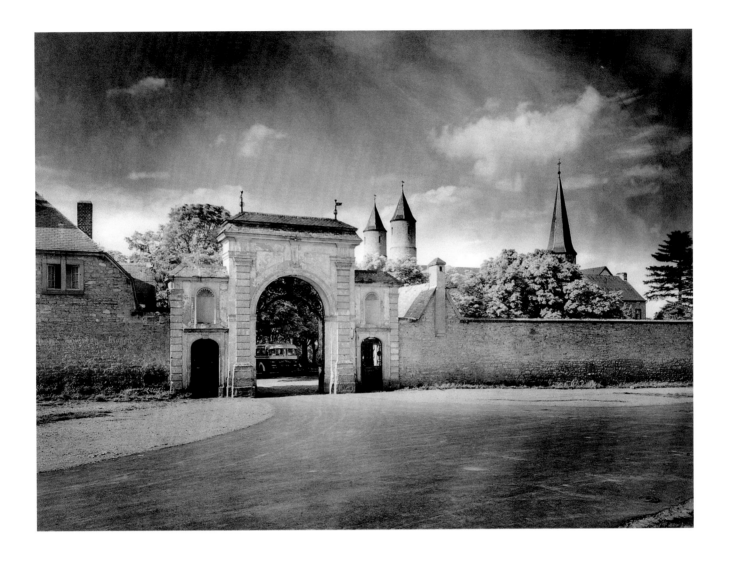

94 Klostereingang Steinfeld, um 1950

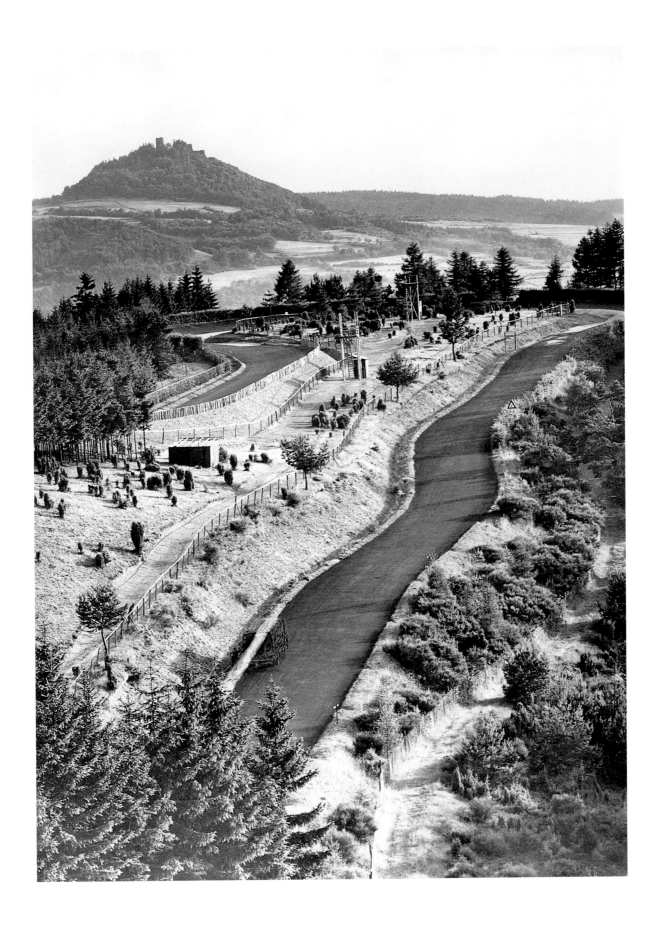

96 Nürburgring, 1937

97 Nürburgring am Hatzenbach, 1937

98 Nürburgring, 1937

99 Landschaft in der Eifel am Nürburgring, 1937

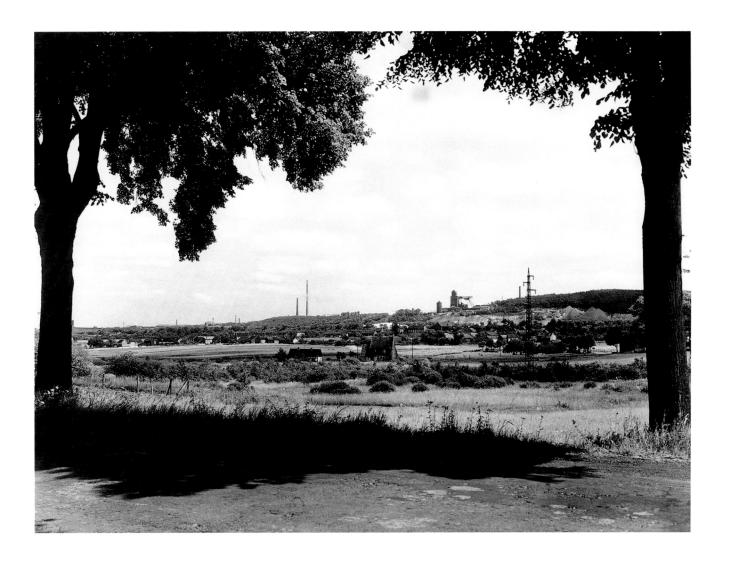

100 Bleiberg bei Mechernich in der Eifel, um 1930

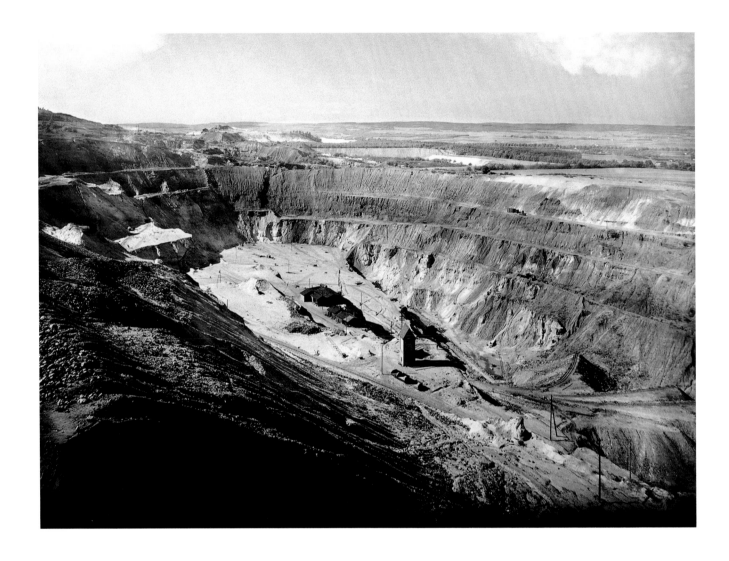

101 Bleiberg Mechernich, Tagebau, um 1930

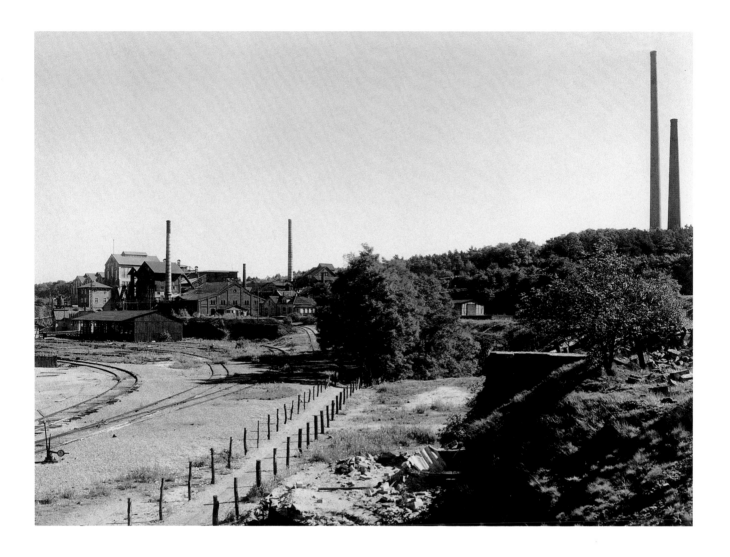

102 Mechernich, Bleihütte mit hohem Kamin, um 1930

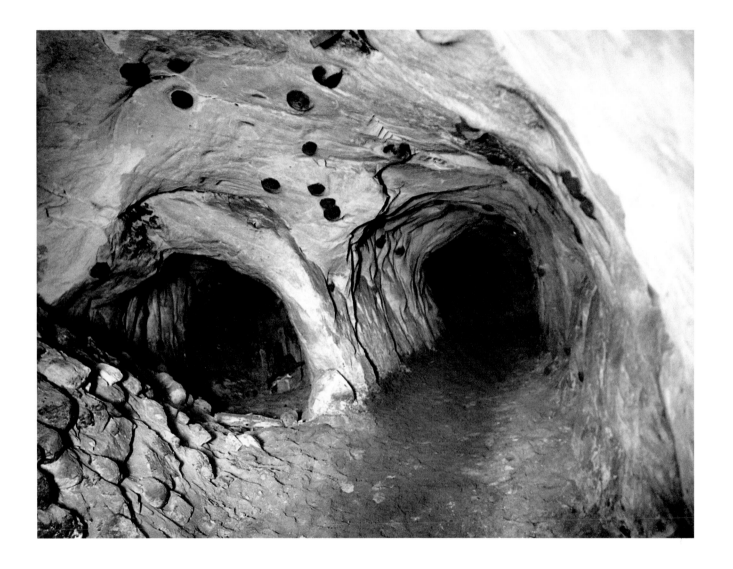

103 Mechernich, Bleiberg unter Tage, um 1930

WEGEKREUZE

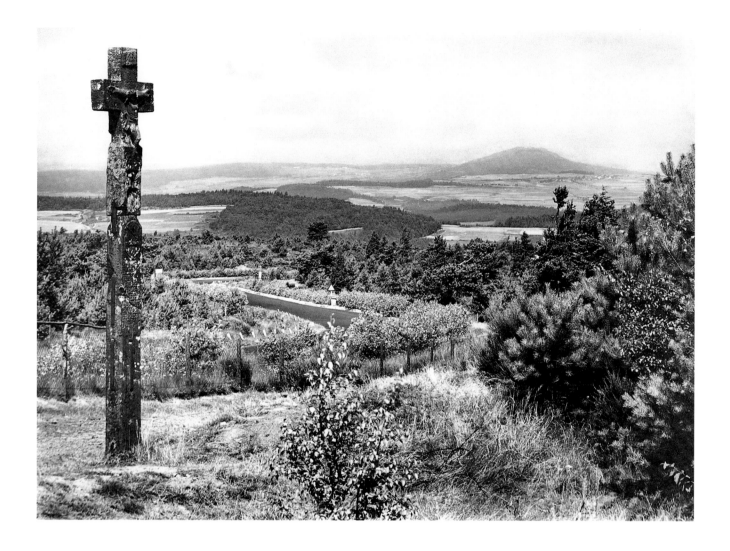

104 Schwedenkreuz am Nürburgring/Eifel, 1937

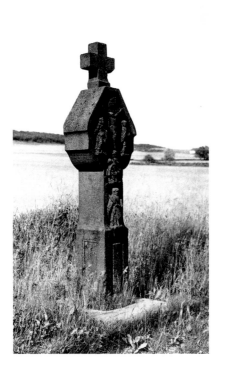

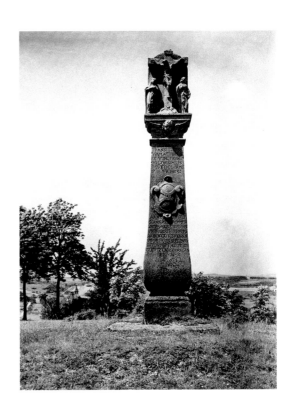

105 Wegekreuz in Weinsheim/Eifel, 1930

106 Wegekreuz in der Eifel bei Gerolstein, 1930

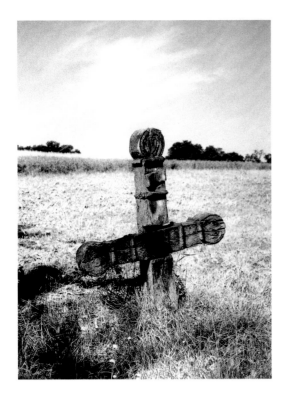

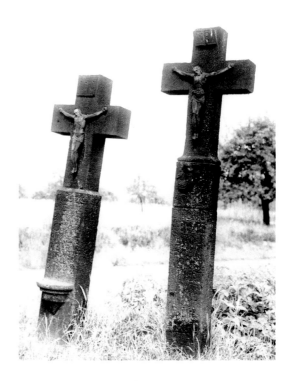

107 Wegekreuz bei Mühleip/Westerwald, vor 1933

108 Wegekreuz bei Oberlützingen am Rhein,
30er Jahre

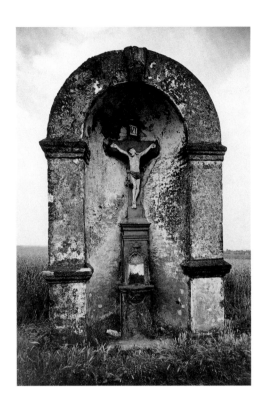

109 Wegekreuz bei Liblar-Düren, 30er Jahre

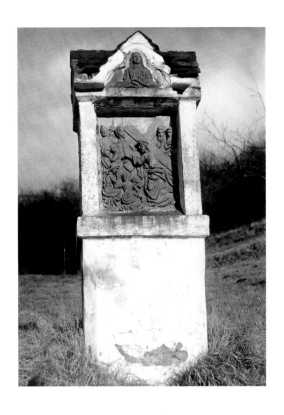

110 Kreuzstation zu Ockenfels/Rhein, vor 1934

111 Waldwegekreuz, Nordeifel, um 1930

112 Kreuz an einem Venn-Gehöft an der Schutzhecke, 1936

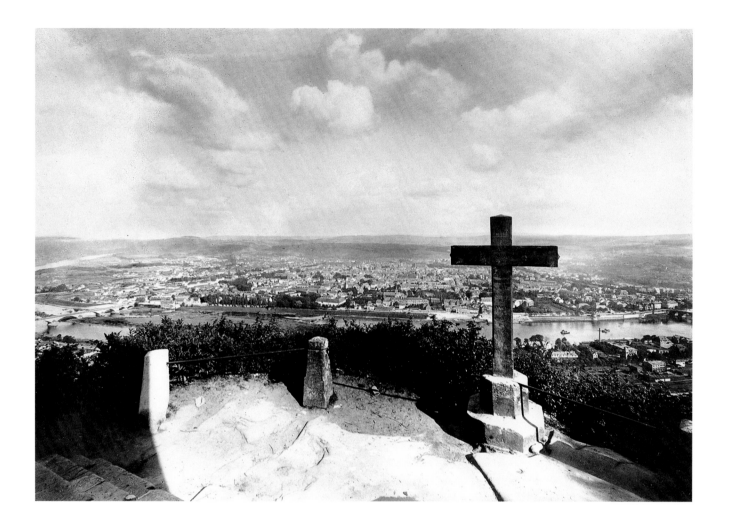

113 Trier, von der Mariensäule aus gesehen, um 1928

An der Mosel

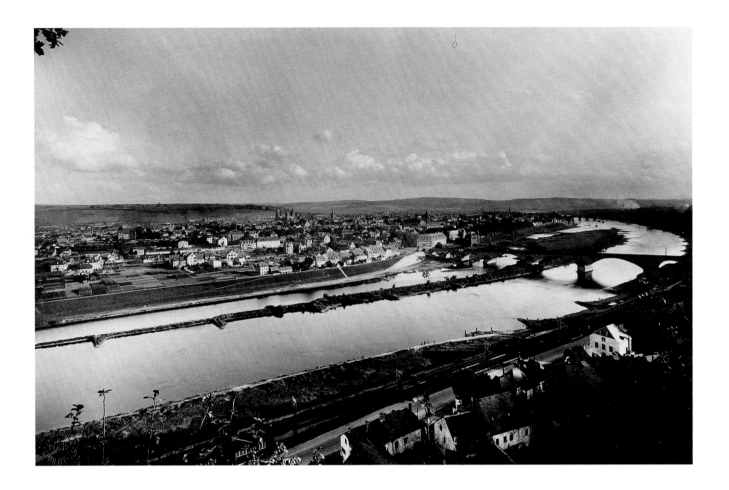

114 Trier, Totalansicht, um 1928

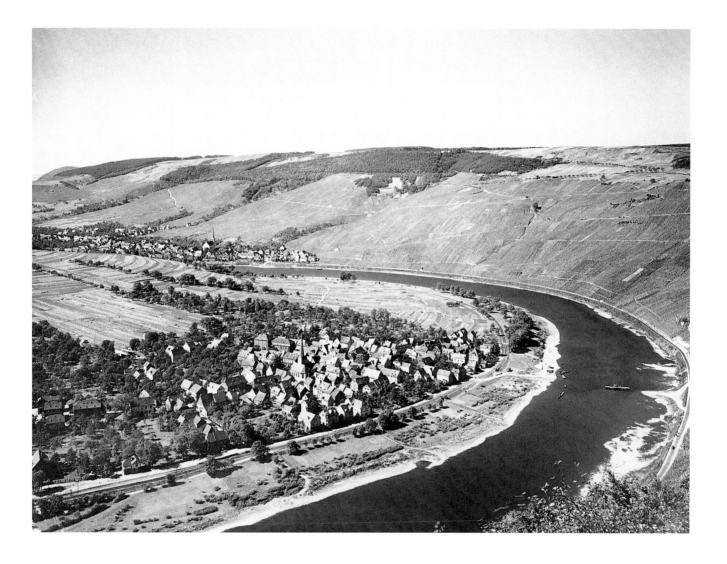

115 Blick vom Montroyal auf Wolf und Kröv bei Traben-Trabach, 1933

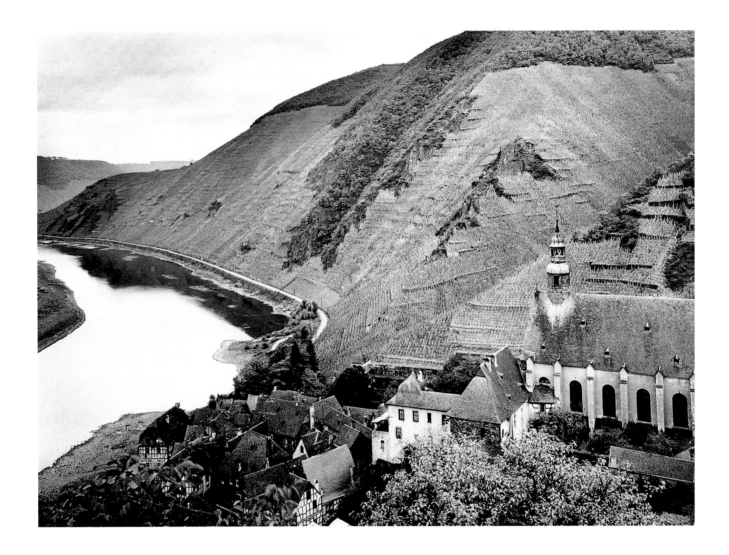

116 Beilstein, von der Burg aus gesehen, 1933

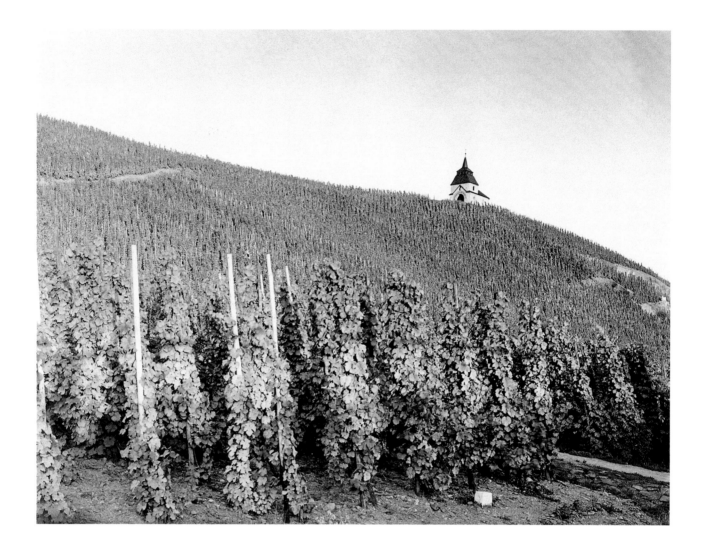

117 Trittenheimer Laurentiusberg, 1933

118 Winningen an der Mosel, 1928/29

119 Die zugefrorene Mosel bei Winningen, 1928/29

WESTFALEN

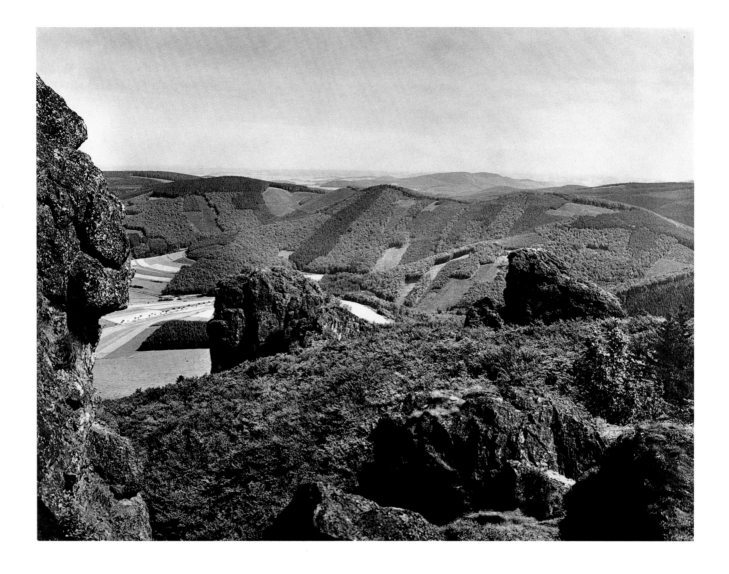

120 Bruchhauser Steine bei Brilon, 1934

121 Das Sorpetal, 1934

122 Edersee mit Sperrmauer, 1934

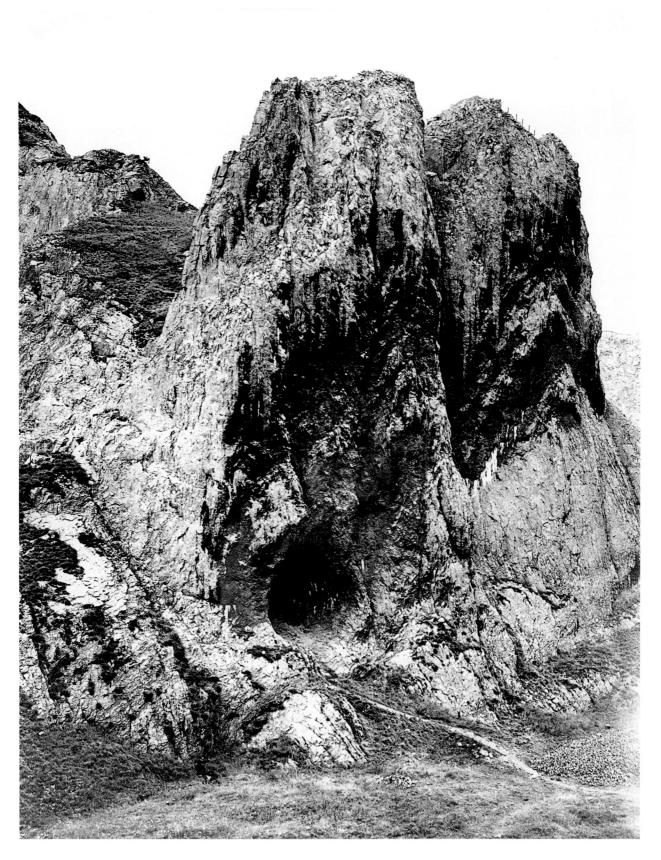

123 »Mönch und Nonne«, Kalkfelsen bei Letmathe, 1934

124 Allee zu einem Bauernhof bei Münster, 1912

125 Laasphe, 1934

126 Windmühle bei Nordwalde (Münster), 1912

127 Sümmern bei Iserlohn, Bauernhäuser, 1934

128 Westfälisches Bauernhaus in der Gegend von Münster, 1912

Bergisches Land

129 Das obere Sülztal bei Linde, 1933

130 Waldlandschaft im Herzbachtal, 30er Jahre

131 Müngstener Brücke, 30er Jahre

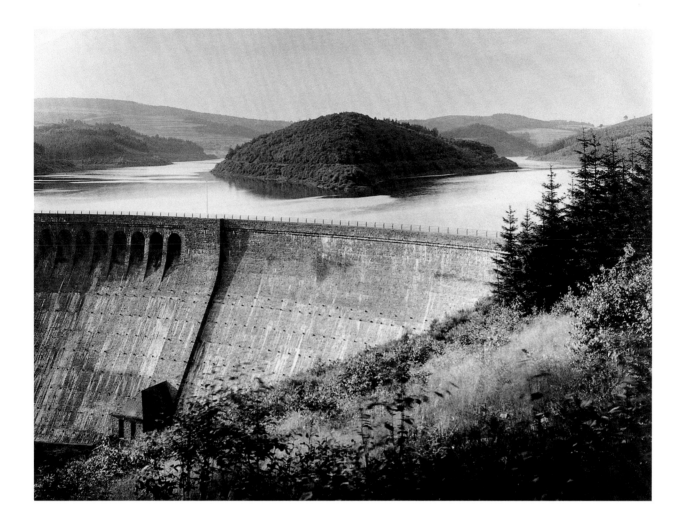

132 Aggertalsperre bei Gummersbach, 1933

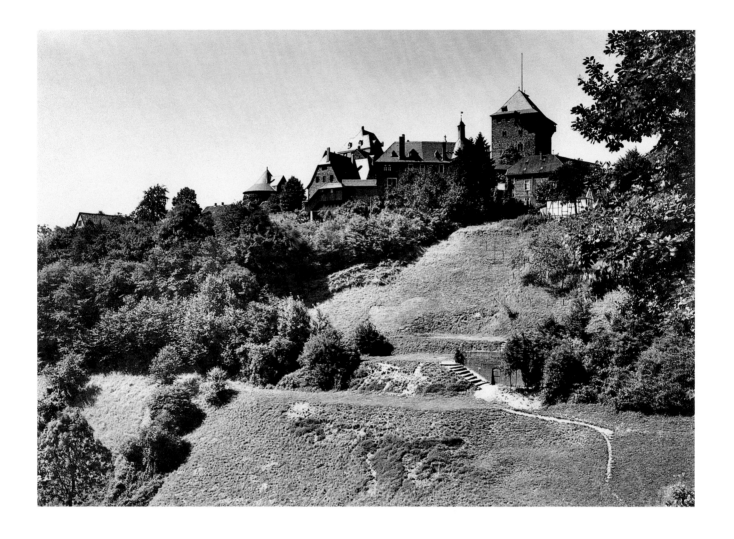

133 Schloss Burg an der Wupper, 1933

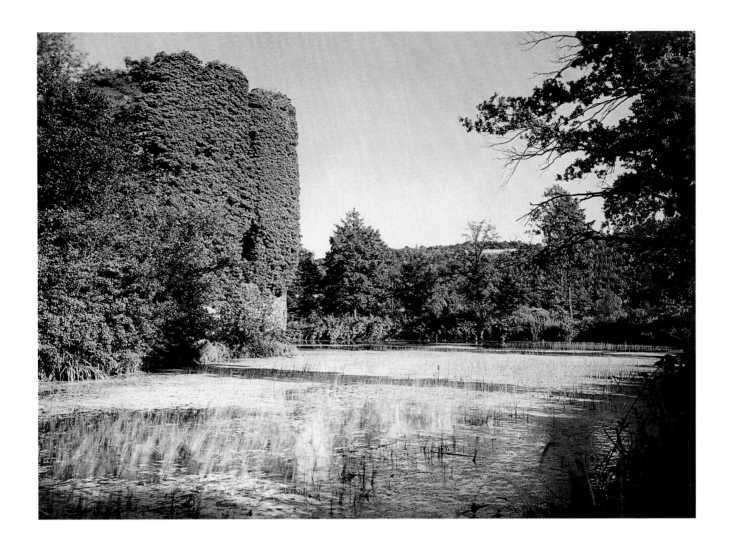

134 Ruine Bernsau bei Overath, 1933

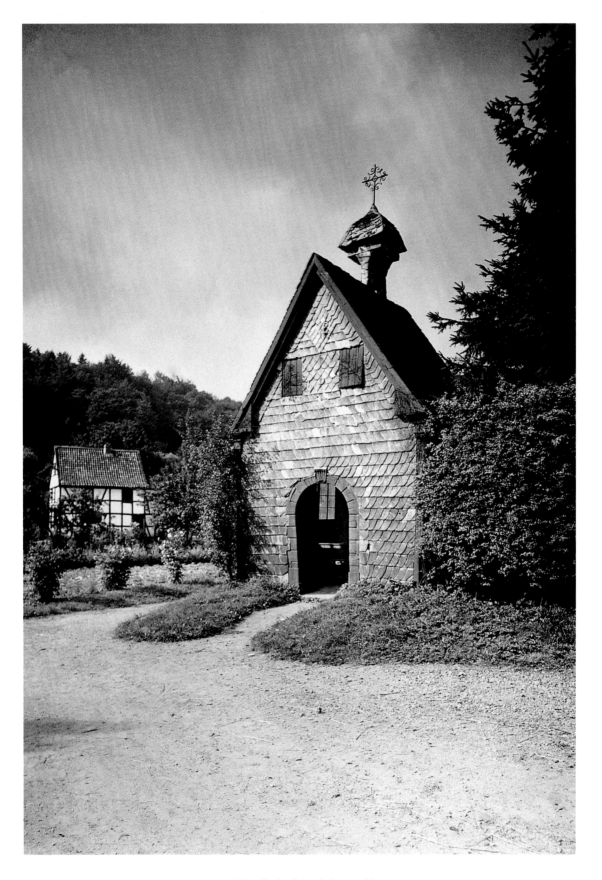

135 Kapelle in Odenthal, 20er Jahre

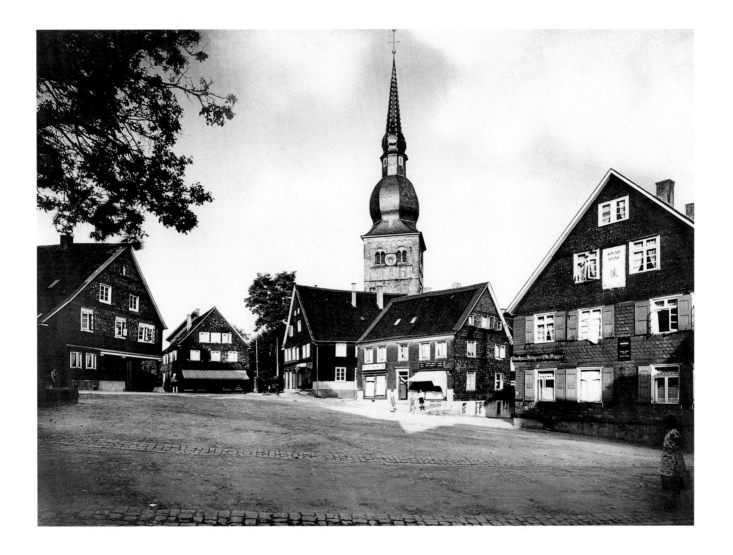

136 Wermelskirchen, Marktplatz, 1933

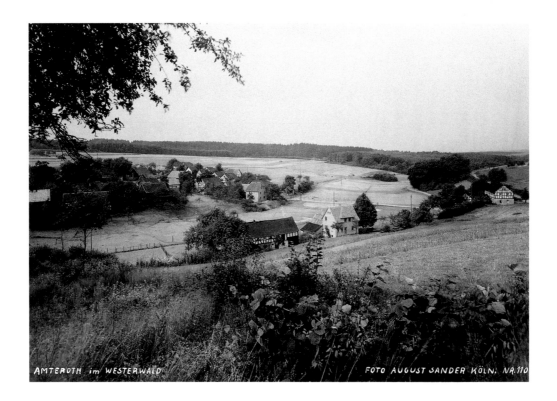

137 Amteroth im Westerwald, 30er Jahre

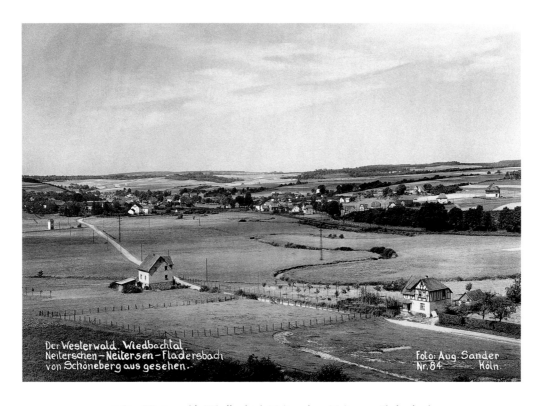

138 Der Westerwald. Wiedbachtal. Neiterschen-Neitersen-Fladersbach,
von Schöneberg aus gesehen, 30er Jahre

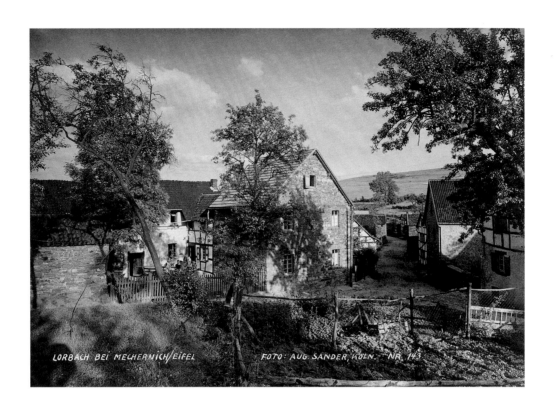

139 Lorbach bei Mechernich/Eifel, um 1930

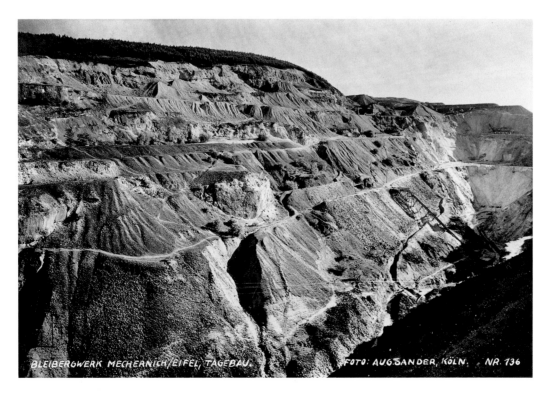

140 Bleibergwerk Mechernich/Eifel, Tagebau, um 1930

BÜCHER

141 Titelseite: *Die Eifel*, o.J. [1933] 142 Titelseite: *Bergisches Land*, o.J. [1933] 143 Titelseite: *Am Niederrhein*, 1935

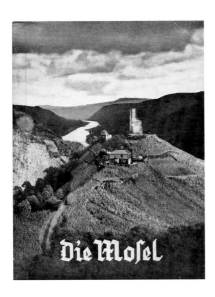
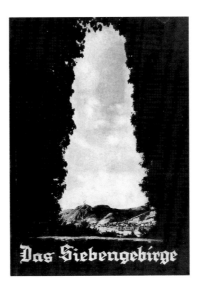
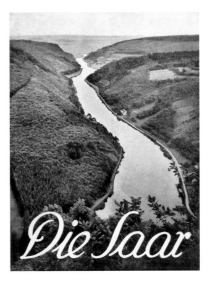

144 Titelseite: *Die Mosel*, 1934 145 Titelseite: *Das Siebengebirge*, 1934 146 Titelseite: *Die Saar*, 1934

TAFELVERZEICHNIS

Sämtliche Bildtitel und Datierungen beruhen auf Angaben, die August Sander auf seinen Abzügen, Passepartouts oder Trägerkartons, Negativen und Negativhüllen sowie in Dokumenten und in seinen eigenen Publikationen hinterlassen hat. Bei den im Buch abgebildeten Photographien handelt es sich um Gelatinesilberabzüge. Alle benannten Materialien befinden sich in der Photographischen Sammlung/SK Stiftung Kultur – August Sander Archiv,

Köln. Die im Tafelverzeichnis aufgeführten CT-, PS- und ASA-Nummern sind die seit 1992 zugewiesenen Inventarisierungsnummern des August Sander Archivs.

Die in den Tafeln 2–13 gezeigten Photographien stammen aus der Mappe *Der Rhein und das Siebengebirge*, die August Sander im Jahr 1935 als ein geschlossenes Werk zusammenstellte. Die einzelnen Aufnahmen entstanden zwischen 1929 und 1935.

18
Die Wolkenburg, Juni 1937
23,4 x 17,3 cm
CT 8/9

19
Die Wolkenburg [Frühling], Mai 1937
16,9 x 22,6 cm
CT 7/22

20
Blick auf die Löwenburg [Herbst],
30er Jahre
16,7 x 23,4 cm
CT 7/23

21
Blick von der Wolkenburg auf
die Löwenburg [Sommer], 1930
16 x 22,9 cm
CT 7/28

22
Die Wolkenburg, Nebelphoto [Winter],
31. Dezember 1936 [Neuabzug 1998]
16,1 x 22,9 cm
ASA 7/ –

23
Basaltsteinbruch im Siebengebirge,
30er Jahre [Abzug 50er Jahre]
29,9 x 23,4 cm
CT 7/65

24
Blick vom Rodderberg auf das
Siebengebirge, 30er Jahre
16,3 x 22,9 cm
CT 7/5

25
Die Wolkenburg, 1937
17,2 x 22,8 cm
CT 7/103

26
Motiv auf der Wolkenburg, 30er Jahre
17,2 x 23,3 cm
CT 7/37

27
Die Wolkenburg, Mai 1937
23,2 x 17,3 cm
CT 14/90

28
Wolkenburg, Lianen, April 1939
[Neuabzug 1998]
22, 9 x 17,3 cm
ASA 14/ -

29
Die Wolkenburg, Lianen und Tannen,
Frühlingsanfang, 1938
[Abzug 50er Jahre]
29,6 x 22,3 cm
CT 14/49

30
Wolkenburg, 30er Jahre
17 x 23,3 cm
CT 14/41

31
Wolkenburg, 24. Dezember 1938
17,4 x 23,8 cm
CT 14/15

32
Die Wolkenburg, Waldboden mit
Lerchensporn, April 1940
[Neuabzug 1998]
23 x 17,4 cm
ASA 14/ -

33
Partie aus dem Nachtigallental,
Weg zum Drachenfels, 30er Jahre
[Abzug 50er Jahre]
23,1 x 17,7 cm
CT 7/108

34
Wolkenburg, 24. Dezember 1938
[Abzug 50er Jahre]
29,1 x 23,2 cm
CT 14/7

35
Wolkenburg, 24. Dezember 1938
22,9 x 17,1 cm
CT 14/6

36
Die Wolkenburg, Lärche im Winter,
Hintergrund Rheintal, 1940
[Abzug 50er Jahre]
29,2 x 22,6 cm
CT 14/2

AM MITTEL- UND NIEDERRHEIN

37
Der zugefrorene Rhein bei Oberwesel
am Rhein, 1928/29
16,3 x 22,6 cm
CT 8/113

38
Rheinschleife bei Boppard, 1938
[Abzug 50er Jahre]
17,3 x 23,8 cm
CT 8/95

39
Der Vierseenplatz zu Boppard, 1938
16,8 x 23,2 cm
CT 8/53

40
Einfahrt zum Hunsrück bei Boppard,
1938 [Neuabzug 1998]
16,8 x 23,1 cm
ASA 8/–

41
Blick von der Marksburg auf Ober-
und Niederspay, 30er Jahre
[Abzug 50er Jahre]
16,9 x 22,9 cm
CT 8/32

42
Blick auf die Ruine Hammerstein,
30er Jahre
17 x 23,4 cm
CT 8/31

43
Hammerstein, 30er Jahre
11,2 x 16,1 cm
CT 8/96

44
Leubsdorf, 30er Jahre
[Abzug 50er Jahre]
17,8 x 23,8 cm
CT 1779

45
Die Stadt Linz, von Kripp aus gesehen,
30er Jahre
15,9 x 22,6 cm
CT 8/22

46
Der Königsstuhl zu Rhens, vor 1938
16 x 22,7 cm
CT 8/116

47
Kreuzkirche in Ehrenbreitstein, 1932
[Abzug 50er Jahre]
15,9 x 22,1 cm
CT 8/117

48
Alte Häuser in Rhens, vor 1938
17,1 x 23,5 cm
CT 690

49
Umwallung der Burg Heimerzheim,
30er Jahre
13,9 x 19,5 cm
CT 9/117

50
Viersen, 1939
16,7 x 23 cm
CT 9/44

51
Burg Linn, Krefeld, 1939
16,9 x 23 cm
CT 9/40

52
Krefeld, 1939
[Abzug 50er Jahre]
17,5 x 23,5 cm
CT 9/143

53
Eingang nach Kalkar, 1932
11,8 x 22,9 cm
CT 9/74

54
Schwarzpappeln, vor 1935
15,2 x 22,8 cm
CT 9/53

55
Der Schwarze See bei Leubsdorf
nahe Linz, 30er Jahre
15,8 x 22,6 cm
CT 8/68

56
Basaltkugeln am Schwarzen See,
30er Jahre [Neuabzug 1998]
15,9 x 22,4 cm
ASA 8/-

57
Niederrheinische Braunkohlengrube
im Vorgebirge, 1928–1938
[In Zusammenarbeit mit Ruth
Lauterbach-Baehnisch, Assistentin von
August Sander zwischen 1928 und 1938]
17,3 x 23,7 cm
CT 744

58
Braunkohlengebiet bei Euskirchen,
1928–1938
[In Zusammenarbeit mit Ruth Lauter-
bach-Baehnisch, Assistentin von
August Sander zwischen 1928 und 1938]
17,3 x 23,4 cm
CT 751

59
Bahnhof Godorf, 1922–1928
22,2 x 29 cm
Kölnisches Stadtmuseum, Köln

60
Godorf, Liegehafen im Bau, 1922–1928
[Neuabzug 1998]
22,1 x 28,9 cm
ASA 4/ -

61
Die Bonn-Kölner Autostraße bei
künstlichem Licht, 1932
[Neuabzug 1998]
17,6 x 23,6 cm
ASA 30/ -

62
Reichsautobahnbrücke Neandertal,
um 1938
17 x 23,4 cm
CT 9/59

WESTERWALD

63
Das Dorf Dahlhausen, 1952
17,9 x 24,1 cm
PS-1997-20

64
Stromberg, 1953
17,4 x 23,4 cm
CT 6/12

65
Wiedtal, Kirche zu Almersbach,
30er Jahre [Neuabzug 1998]
17,5 x 23,5 cm
ASA 6/638

66
Stromberg, 1953
21,2 x 28,9 cm
CT 6/128

67
Stromberg, 1953
21,3 x 29,1 cm
CT 6/125

68
Stromberg, 1953
21,5 x 29,1 cm
CT 6/126

69
Das Dorf Michelbach, 1931
[Neuabzug 1998]
17,4 x 23,7 cm
ASA 13/ -

70
Burgruine Reichenstein im
Westerwald, 30er Jahre
16,1 x 23,1 cm
CT 6/76

71
Isenburg im Saynbachtal, 30er Jahre
16,5 x 22,7 cm
CT 6/56

72
Dorf Höchstenbach, 30er Jahre
[Abzug 50er Jahre]
22,8 x 29,2 cm
CT 6/140

73
Herdorf, vom Kreuz aus gesehen,
1906 [Abzug 30er Jahre]
29,3 x 39,1 cm
CT 29/20

74
Leuscheid an der Sieg, 1952
17,9 x 23,9 cm
PS-1997-10

75
Das Dorf Leuscheid, 1952
23 x 29,1 cm
CT 6/88

EIFEL

76
Altenahr mit Burg Are, 1933
[In Zusammenarbeit mit Erich Sander]
16,6 x 22,8 cm
CT 13/196

77
Monterley und Auberg bei Gerolstein
mit Lissingen, 1933 [Neuabzug 1998]
[In Zusammenarbeit mit Erich Sander]
17,4 x 22,9 cm
ASA 31/664

78
Das Immerather Maar, 1933
[In Zusammenarbeit mit Erich Sander]
17,1 x 23,3 cm
CT 13/99

79
Urftsee, Kreis Schleiden, um 1930
13,8 x 18,5 cm
CT 453/5

80
Felsbildungen im Rurtal bei Nideggen,
vor 1933
16,3 x 23,2 cm
CT 13/124

81
Ausblick aus der Kakushöhle,
um 1930
23,4 x 17,6 cm
CT 13/28

82
Die Kakushöhle bei Mechernich,
um 1930
16,7 x 23,6 cm
CT 13/169

83
Gemünd/Eifel, um 1930
[Neuabzug 1998]
17 x 23 cm
ASA 13/–

84
Waldweg, um 1930
17 x 23 cm
CT 13/31

85
Kelberg, um 1950
11,4 x 16,6 cm
CT 13/210

86
Baumgruppen auf dem Hohen Venn
bei Windstille, 30er Jahre
16,1 x 22,5 cm
CT 13/119

87
Stadtkyll, 30er Jahre
[Neuabzug 1998]
16,9 x 23,2 cm
ASA 6/–

88
Wallersheim, 1930
[Abzug um 1950]
12 x 17,1 cm
CT 13/209

89
Olzheim, 1930
16,4 x 23,2 cm
CT 13/118

90
Wascheid, 1930
[Abzug um 1950]
11,7 x 17,1 cm
CT 13/208

91
Kleinlangenfeld, 1930
16,7 x 23,1 cm
CT 13/109

92
Reifferscheid, von Westen gesehen,
um 1930 [Abzug um 1950]
18 x 23,8 cm
CT 13/52

93
Kelberg, 30er Jahre
17,3 x 23,6 cm
CT 13/47

94
Klostereingang Steinfeld, um 1950
17,4 x 23,4 cm
CT 13/50

95
Nürburgring, 1937
23,5 x 17,3 cm
CT 13/140

96
Nürburgring, 1937
17 x 23,8 cm
CT 13/111

97
Nürburgring am Hatzenbach, 1937
16,9 x 23,3 cm
CT 13/143

98
Nürburgring, 1937
17 x 23,5 cm
CT 13/113

99
Landschaft in der Eifel am
Nürburgring, 1937
17,2 x 23,2 cm
CT 13/142

100
Bleiberg bei Mechernich in der Eifel,
um 1930 [Neuabzug 1998]
17 x 22,9 cm
ASA 13/−

101
Bleiberg Mechernich, Tagebau, um 1930
[Neuabzug 1998]
16,9 x 23,1 cm
ASA 13/−

102
Mechernich, Bleihütte mit hohem
Kamin, um 1930
[Neuabzug 1998]
16,7 x 23,1 cm
ASA 13/−

103
Mechernich, Bleiberg unter Tage,
um 1930 [Abzug 50er Jahre]
17,4 x 23,2 cm
CT 13/168

WEGEKREUZE

104
Schwedenkreuz am Nürburgring/Eifel,
1937
16,8 x 23,3 cm
CT 596

105
Wegekreuz in Weinsheim/Eifel, 1930
21,1 x 12,7 cm
CT 13/11

106
Wegekreuz in der Eifel bei Gerolstein,
1930
23 x 17,1 cm
CT 13/22

107
Wegekreuz bei Mühleip/Westerwald,
vor 1933
22,8 x 17 cm
CT 6/58

108
Wegekreuz bei Oberlützingen am
Rhein, 30er Jahre
23,5 x 17,3 cm
CT 8/14

109
Wegekreuz bei Liblar-Düren, 30er Jahre
23 x 15,7 cm
CT 9/26

110
Kreuzstation zu Ockenfels/Rhein,
vor 1934
22,6 x 16,3 cm
CT 8/15

111
Waldwegekreuz, Nordeifel, um 1930
21,7 x 15,5 cm
CT 13/25

112
Kreuz an einem Venn-Gehöft an der
Schutzhecke, 1936
23,3 x 17,4 cm
CT 13/12

113
Trier, von der Mariensäule aus gesehen,
um 1928
16,1 x 23,1 cm
CT 10/50

AN DER MOSEL

114
Trier, Totalansicht, um 1928
14,8 x 22,8 cm
CT 10/13

115
Blick vom Montroyal auf Wolf und
Kröv bei Traben-Trabach, 1933
[In Zusammenarbeit mit Erich Sander]
16,7 x 22,7 cm
CT 776

116
Beilstein, von der Burg aus gesehen,
1933
[In Zusammenarbeit mit Erich Sander]
12,4 x 17,3 cm
CT 10/25

117
Trittenheimer Laurentiusberg, 1933
[In Zusammenarbeit mit Erich Sander]
23,2 x 17,5 cm
CT 10/54

118
Winningen an der Mosel, 1928/29
15,4 x 21,8 cm
CT 10/44

119
Die zugefrorene Mosel bei Winningen,
1928/29
16,3 x 23,4 cm
CT 10/43

WESTFALEN

120
Bruchhauser Steine bei Brilon, 1934
[In Zusammenarbeit mit Erich Sander]
22,7 x 30,1 cm
CT 11/70

121
Das Sorpetal, 1934
[In Zusammenarbeit mit Erich Sander]
17,2 x 23 cm
CT 11/17

122
Edersee mit Sperrmauer, 1934
[In Zusammenarbeit mit Erich Sander]
22,5 x 30,2 cm
CT 11/68

123
»Mönch und Nonne«, Kalkfelsen bei
Letmathe, 1934
[In Zusammenarbeit mit Erich Sander]
22,7 x 17,6 cm
CT 11/23

124
Allee zu einem Bauernhof bei Münster,
1912 [Abzug 30er Jahre]
17 x 23,5 cm
CT 11/1

125
Laasphe, 1934
[In Zusammenarbeit mit Erich Sander]
22,9 x 30 cm
CT 11/69

126
Windmühle bei Nordwalde (Münster),
1912 [Abzug 30er Jahre]
17 x 23,1 cm
CT 11/66

127
Sümmern bei Iserlohn, Bauernhäuser,
1934
[In Zusammenarbeit mit Erich Sander]
17 x 23,2 cm
CT 11/2

128
Westfälisches Bauernhaus in der
Gegend von Münster, 1912
[Abzug 30er Jahre]
14,5 x 20,6 cm
CT 11/59

BERGISCHES LAND

129
Das obere Sülztal bei Linde, 1933
[In Zusammenarbeit mit Erich Sander]
14,5 x 20,6 cm
CT 12/6

130
Waldlandschaft im Herzbachtal,
30er Jahre
19,4 x 14,2 c
CT 12/34

131
Müngstener Brücke, 30er Jahre
16 x 23,2 cm
CT 12/2

132
Aggertalsperre bei Gummersbach, 1933
[In Zusammenarbeit mit Erich Sander]
14,3 x 19,5 cm
CT 12/18

133
Schloss Burg an der Wupper, 1933
[In Zusammenarbeit mit Erich Sander]
14,6 x 20,6 cm
CT 12/9

134
Ruine Bernsau bei Overath, 1933
[In Zusammenarbeit mit Erich Sander]
14,5 x 20,2 cm
CT 9/107

135
Kapelle in Odenthal, 20er Jahre
20 x 14,4 cm
CT 12/44

136
Wermelskirchen, Marktplatz, 1933
16,1 x 22,3 cm
CT 12/49

POSTKARTEN

137
Amteroth im Westerwald, 30er Jahre
[Postkartenvorlage]
14,1 x 20,1 cm
CT 1238

138
Der Westerwald. Wiedbachtal.
Neiterschen-Neitersen-Fladersbach,
von Schöneberg aus gesehen,
30er Jahre
[Postkartenvorlage]
15,9 x 22,4 cm
CT 1233

139
Lorbach bei Mechernich/Eifel, um 1930
[Postkartenvorlage]
17 x 23,7 cm
CT 1242

140
Bleibergwerk Mechernich/Eifel,
Tagebau, um 1930
[Postkartenvorlage]
17,1 x 23 cm
CT 1216

BÜCHER

141
Titelseite: *Die Eifel*, o.J. [1933]
20,3 x 15,6 cm

142
Titelseite: *Bergisches Land*, o.J. [1933]
20,9 x 15,7 cm

143
Titelseite: *Am Niederrhein*, 1935
20,5 x 15,8 cm

144
Titelseite: *Die Mosel*, 1934
20,3 x 15,5 cm

145
Titelseite: *Das Siebengebirge*, 1934
20,3 x 15,5 cm

146
Titelseite: *Die Saar*, 1934
20,3 x 15,5 cm

147
Die Wolkenburg, Winter 1940
[Neuabzug 1998]
17,4 x 22,9 cm
ASA 7/ –

BIBLIOGRAPHIE

I. BIBLIOGRAPHIE ZUR LANDSCHAFTS-PHOTOGRAPHIE VON AUGUST SANDER

Alle hier genannten Publikationen befinden sich in der REWE-Bibliothek im August Sander Archiv, Die Photographische Sammlung/SK Stiftung Kultur, Köln. Die mit * bezeichneten Titel liegen nur in Kopie vor.

A. VERÖFFENTLICHUNGEN VON AUGUST SANDER

Sander, August: »Die Photographie als Weltsprache«, 5. Rundfunkvortrag von Sanders Sendereihe *Wesen und Werden der Photographie* im WDR, 12.4.1931

Sander, August: »Die Donau fließt in den Rhein«, in: *Stadt-Anzeiger für Köln und Umgebung*, Nr. 462, 12.9.1933, Abend-Ausgabe, S. 1 (mit 3 Abb. von Sander)*

Bergisches Land, Text und Bilder von August Sander, hrsg. von Joh. Gg. Holzwarth, Düsseldorf: L. Schwann Verlag, o. J. [1933] (*Deutsche Lande – Deutsche Menschen*)

Die Eifel, Text und Bilder von August Sander, hrsg. von Joh. Gg. Holzwarth, Düsseldorf: L. Schwann Verlag, o. J. [1933] (*Deutsche Lande – Deutsche Menschen*)

Die Mosel, Text und Bilder von August Sander, Bad Rothenfelde: L. Holzwarth Verlag, 1934 (*Deutsches Land/Deutsches Volk*, Band 2)

Die Saar, Bilder von August Sander, Text von Josef Witsch, Bad Rothenfelde: L. Holzwarth Verlag, 1934 (*Deutsches Land/Deutsches Volk*, Band 4)

Das Siebengebirge, Text und Bilder von August Sander, Bad Rothenfelde: L. Holzwarth Verlag, 1934 (*Deutsches Land/Deutsches Volk*, Band 3)

Am Niederrhein, Bilder und Vorwort von August Sander, Einleitung von Ludwig Mathar, Bad Rothenfelde: L. Holzwarth Verlag, 1935 (*Deutsches Land/Deutsches Volk*, Band 1)

Sander, August: »Der deutsche Wald«, in: *Klöckner-Post*, Sonderheft 4 »Vom Werkstoff Holz«, 1936, S. 4–6 (mit 8 Abb. von Sander)

Sander, August: »Wildgemüse und was sie wirken«, in: *Velhagen & Klasings Monatshefte*, Juni 1937, S. 361–364 (mit 7 Abb. von Sander)

B. WEITERE LITERATUR (AUSWAHL)

Eifel-Kalender für das Jahr 1931, hrsg. vom Eifelverein, Bonn: Verlag des Eifelvereins, 1930, 2 Abb. von Sander: S. 52 und 75*

G.: »Lichtbildner stellen aus. Kunstgewerbemuseum«, in: *Kölner Stadt-Anzeiger*, 19.12.1930, Rezension

»Kölner Lichtbilder«, in: *Kölnische Zeitung*, 22.12.1930, Rezension

Werag, 5. Jg., Nr. 26, 29.6.1930, 1 Abb. von Sander: Titelseite*

Werag, 5. Jg., Nr. 41, 12.10.1930, 3 Abb. von Sander: S. 37 und 43*

Der Rhein ist frei. Festschrift zum 125jährigen Jubiläum der Kölnischen Zeitung, o. J. [1930], 17 Abb. von Sander: S. 8–10, 20, 30, 49–50, 52–54, 61

Eifel-Kalender für das Jahr 1932, hrsg. vom Eifelverein, Bonn: Verlag des Eifelvereins, 1931, 1 Abb. von Sander: S. 55*

»Die Eifel«, in: *Werag*, 7. Jg., Nr. 27 »Die schöne Eifel«, 3.6.1932, 6 Abb. von Sander: Titelseite und S. 4–5*

Eifel-Kalender für das Jahr 1933, hrsg. vom Eifelverein, Bonn: Verlag des Eifelvereins, 1932, 1 Abb. von Sander: S. 70*

»Im Mechernicher Bleiberg«, in: *Werag*, 7. Jg., Nr. 41, 9.10.1932, 1 Abb. von Sander: S. 47*

Werag, 7. Jg., Nr. 39, 25.9.1932, 1 Abb. von Sander: S. 618*

Dreb.: »Kreuz am Wege«, in: *[Kölnische Zeitung]*, Nr. 633, 22.11.1933, Mittwoch-Morgenblatt, 8 Abb. von Sander*

Mathar, Ludwig: »Alte Dorfkirchen«, in: *[Kölnische Zeitung]*, Nr. 676, 17.12.1933, Sonntagsblatt, 5 Abb. von Sander*

Schoneweg: »Die Heimat spricht… Westfälisches Bauerntum«, in: *Werag*, 8. Jg., Nr. 17, 23.4.1933, 5 Abb. von Sander: S. 4–5*

»Um die sieben Berge am Rhein«, in: *Werag*, 8. Jg., Nr. 31, 30.7.1933, 1 Abb. von Sander: S. 6*

Werag, 8. Jg., Nr. 28 »Zu unsern Rheinfahrten«, 9.7.1933, 1 Abb. von Sander: Titelseite*

»Das Ahrtal«, in: *Werag*, 9. Jg., Nr. 50, 9.12.1934, 3 Abb. von Sander: S. 7*

Die Eifel. Zeitschrift des Eifelvereins, 35. Jg., Nr. 9, September 1934, Ausgabe B, 1 Abb. von Sander: Titelseite*

Die Eifel. Zeitschrift des Eifelvereins, 35. Jg., Nr. 11, November 1934, Ausgabe B, 1 Abb. von Sander: Titelseite*

»Kreuze am Wege«, in: *Werag*, 9. Jg., Nr. 13, 25.3.1934, 2 Abb. von Sander: S. 8*

»Rund um den Drachenfels«, in: *Werag*, 9. Jg., Nr. 34, 19.8.1934, 4 Abb. von Sander: S. 4–5*

Schmitt, Hans: »Im gelobten Land der Kölner Bucht«, in: *[Kölnische Zeitung]*, Nr. 189, 15.4.1934, Sonntagsblatt, 2 Abb. von Sander*

Schmitt, Hans: »Wasser, in denen Geister wohnten«, in: *[Kölnische Zeitung]*, Nr. 481, 22.9.1934, Samstag-Abendblatt, 5 Abb. von Sander*

Henßen, Gottfried: *Volk am ewigen Strom*. Zweiter Band: *Sang und Sage am Rhein*, Düsseldorf: Grenzland-Verlag Hanns Hartung, o. J. [1934/35], 7 Abb. von Sander: S. 149, 217, 219, 279, 291, 313, 331

Schmitt, Hans: »Das Siebengebirge in der Windrose«, in: *Kölnische Zeitung/Stadt-Anzeiger*, Nr. 101, 24.2.1935, Sonntagsblatt, 5 Abb. von Sander

»Sender an der Saar«, in: *Werag*, 10. Jg., Nr. 51, 15.12.1935, 4 Abb. von Sander: S. 3*

»August Sander zu seinem 60. Geburtstag«, in: *Kölnische Zeitung/Kölner Stadt-Anzeiger*, Nr. 587, 17.11.1936, Abendblatt, 3 Abb. von Sander

Baur, Viktor: »Dank und Verpflichtung. Gedanken um Eifel und Eifelverein«, in: *Die Eifel. Zeitschrift des Eifelvereins*, 37. Jg., Nr. 9, September 1936, 1 Abb. von Sander: S. 114*

»Blick auf den Niederrhein«, in: *Werag*, 11. Jg., Nr. 25, 21.6.1936, 4 Abb. von Sander: S. 4–5*

Brües, Otto: »Pole der Lichtbildkunst«, in: *Kölnische Zeitung*, 17.11.1936, Morgenausgabe

»Schlacht hinterm Siebengebirge«; in: *Werag*, 11. Jg., Nr. 46, 15.11.1936, 1 Abb. von Sander: S. 2*

»Land an der Saar/Das schöne Saarbrücken«, in: *Werag*, 12. Jg., Nr. 22, 30.5.1937, 6 Abb. von Sander: Titelseite und S. 2–3*

»Rheinische Sagen: Der Rolandsbogen«, in: *Werag*, 12. Jg., Nr. 39, 26.9.1937, 1 Abb. von Sander: S. 7*

Werag, 12. Jg., Nr. 38, 19.9.1937, 1 Abb. von Sander: S. 6*

Illustrirte Zeitung, Nr. 4852 »Das Rheinland«, 10.3.1938, 8 Abb. von Sander: S. 316, 320, 330, 354, 357, 362, 400

Wanderfeld, Paul: »Eifelwald und Eifelbäume«, in: *Die Eifel. Zeitschrift des Eifelvereins*, 39. Jg., Nr. 4, April 1938, Ausgabe B, 1 Abb. von Sander: S. 44*

Brües, Otto: *Das Rheinbuch*, Berlin/Leipzig: Bong, o. J. [1938], 14 Abb. von Sander: S. 107, 128, 136–139, 144, 147, 152, 154–155, 167–168

»Die Schlacht hinter den Sieben Bergen«, in: *Werag*, 15. Jg., Nr. 4, 21.1.1940, 1 Abb. von Sander: o. S.*

Lengersdorf, Franz: »Unterirdisches Leben«, in: *Eifel-Kalender für das Jahr 1943*, hrsg. vom Eifelverein, Bonn: Verlag des Eifelvereins, 1942, 1 Abb. von Sander: S. 51*

Stadt und Land im Wehrkreis VI, hrsg. vom Wehrkreiskommando VI, Münster i. Westf., 1942, 6 Abb. von Sander: S. 50, 72, 168–170, 177, 214

Die schöne Heimat. Ein Buch des Gaues Köln-Aachen, Text von Otto Brües, Köln: West-Verlag, 1943, 1 Abb. von Sander: S. 85

Land am Rhein, hrsg. von Ochs, Essen: Girardet, o. J. [1933–1945] *(Deutsche Lande/Deutsche Städte)*, 4 Abb. von Sander: S. 44–45, 49, 53, 89

»Aug. Sander 75 Jahre alt«, in: *Kölner Stadt-Anzeiger*, 17.11.1951

»Ein Lichtbildner von internationalem Ruf«, in: *Rheinische Zeitung*, 17.11.1951, 1 Abb. von Sander

Lohse, Werner: »Der Lichtbildner August Sander«, in: *Heute und Morgen*, Nr. 12, 1951, S. 540–544

Neu, Heinrich: *Der Kreis Schleiden. Eine Übersicht über seine Geschichte*, Schleiden: H. Ingmanns, 1951 (*Beiträge zur Geschichte des Kreises Schleiden*, Heft 1), 2 Abb. von Sander: S. 13a und 20a

Der Rhein im Bild, Einleitung von Karl Korn, Wiesbaden: Kesselringsche Verlagsbuchhandlung, 1951, 2 Abb. von Sander: S. 72–73

Heimatkalender 1952 des Eifelgrenzkreises Schleiden, o. J. [1951], 2 Abb. von Sander: S. 21 und 32a

Heimatkalender 1953 des Eifelgrenzkreises Schleiden, o. J. [1952], 1 Abb. von Sander: S. 21

Das Tor ist offen nach Deutschland, hrsg. vom Bundesministerium für den Marshallplan, Bonn: Verlag für Publizistik, o. J. [ca. 1952], 1 Abb. von Sander: S. 23

Hansen, Hans Jürgen: *Bonn und das Siebengebirge*, Hamburg: Urbes Verlag, 1953, 2 Abb. von Sander: S. 40–41 und 50

Heimatkalender 1954 des Eifelgrenzkreises Schleiden, o. J. [1953], 4 Abb. von Sander: S. 21, 32b, 64, 75

Kneip, Jakob: »Das Dorf mit dem Heidentempel«, in: *Merian*, 7. Jg., Nr. 4 »Die Eifel«, 1954, 1 Abb. von Sander: S. 43

Heimatkalender 1955 des Eifelgrenzkreises Schleiden, o. J. [1954], 1 Abb. von Sander: S. 97

Land an Rhein und Ruhr, Einleitung von Otto Brües, Erläuterungen von Helmut Domke, Frankfurt am Main: Umschau Verlag, 1955 (*Die deutschen Lande*, Band 8: *Nordrhein-Westfalen I*), 6 Abb. von Sander: S. 17, 19, 29, 66, 73–74

Nordrhein-Westfalen. Landschaft, Mensch, Kultur und Arbeit, Einleitung von Otto Brües, Erläuterung von Helmut Domke, Frankfurt am Main: Umschau Verlag, 1955, 5 Abb. von Sander: S. 25, 27, 76, 83, 85*

Das Bildbuch vom Rhein von den Alpen bis zum Meer, hrsg. von Theodor Müller-Alfeld, Willy Eggers, Harald Busch, Frankfurt am Main: Umschau Verlag, 1956, 6 Abb. von Sander: S. 63, 66–68, 74

Entlang dem Rhein. Strom und Strassen – Städte, Berge, Burgen, hrsg. von Walther Flaig, Wien: Anton Schroll, 1956, 1 Abb. von Sander: S. 66

Schleidener Land – schönes Land. Ein Heimatbuch in Bildern, hrsg. vom Eifelverein, Düren, in Verbindung mit der Kreisverwaltung Schleiden, 1956, 21 Abb. von Sander: Titelseite und S. 20, 28, 30–32, 35–37, 39, 41, 50, 55, 69, 80, 85, 105, 118, 120–121, 125

Heimatkalender 1958 des Eifelgrenzkreises Schleiden, o. J. [1957], 3 Abb. von Sander: S. 32a, 53, 92

Heimatkalender 1959 des Eifelgrenzkreises Schleiden, o. J. [1958], 2 Abb. von Sander: S. 85 und 94

Hoffmann, Josef: *Wildrosen in Hauberg. Naturerzählungen aus dem Niederwald*, Rheinhausen/Niederrhein: Deutscher Wald-Verlag, 1959, 2 Abb. von Sander: S. 208a und 304a

Heimatkalender 1960 des Eifelgrenzkreises Schleiden, o. J. [1959], 5 Abb. von Sander: S. 62, 76, 104, 145, 151

Komm! Westfalen ladet ein, hrsg. vom Landesverkehrsverband Westfalen, Dortmund, o. J. [50er Jahre], 1 Abb. von Sander: o. S.

Der Niederrhein, Essen: Girardet, o. J. [50er Jahre], 3 Abb. von Sander: Titel- und Rückseite und S. 23

Heimatkalender 1963 des Eifelgrenzkreises Schleiden, o. J. [1963], 3 Abb. von Sander: S. 96a–96b, 138

Hoffmann, Josef: »Der Mann aus Betzdorf macht das besser…!«, in: *Siegener Zeitung*, 17.4.1963

August Sander. Rheinlandschaften. Photographien 1929–1946, Text von Wolfgang Kemp, München: Schirmer/Mosel, 1975

Gemalte Fotografie – Rheinlandschaften. Theo Champion, F. M. Jansen, August Sander, Text von Joachim Heusinger von Waldegg, Ausst.-Kat. Rheinisches Landesmuseum Bonn, Köln: Rheinland Verlag, 1975 (*Kunst und Altertum am Rhein*, Nr. 60)

Metken, Günter: »August Sander«, in: *du*, 35. Jg., Nr. 417, November 1975, S. 68, Rezension*

Molderings, Herbert: »August Sander Rheinlandschaften«, in: *Kritische Berichte*, 3. Jg., Heft 5/6, 1975, S. 120–131, Rezension*

Stadt und Land. Photographien von August Sander, Text von Herbert Molderings, Ausst.-Kat. Westfälischer Kunstverein, Münster: Westfälischer Kunstverein, 1975

Keller, Ulrich: »August Sander Rheinlandschaften«, in: *The Print Collector's Newsletter*, Band 6, Januar/Februar 1976, S. 169–171, Rezension*

August Sander. Mensch und Landschaft, Text von Volker Kahmen, Ausst.-Kat. Bahnhof Rolandseck, Rolandseck: Ed. Bahnhof Rolandseck, 1977

Sachsse, Rolf: *August Sander in Viersen*, hrsg. vom Verein für Heimatpflege Viersen, Viersen: Eckers, 1989 (*Viersen – Beiträge zu einer Stadt*, Nr. 15)

August Sander. Das Siebengebirge. Naturbilder aus den Jahren 1926 bis 1953, Texte von L. Fritz Gruber, August Sander, Claudia Gabriele Philipp, Stefan W. Krieg u. a., Ausst.-Kat. Schloß Drachenburg, Königswinter am Rhein, Nordrhein-Westfalen-Stiftung Naturschutz, Heimat- und Kulturpflege, 1990

Mythos Rhein. Ein Fluß im Fokus der Kamera, hrsg. von Richard W. Gassen und Bernhard Holeczek, Text von Barbara Auer, Ausst.-Kat. Scharpf-Galerie des Wilhelm-Hack-Museums, Ludwigshafen am Rhein: Wilhelm-Hack-Museum, 1992, S. 13–23

August Sander. Eine Reise nach Sardinien. Fotografien 1927, Text von Susanne Lange, Sprengel Museum und Sammlung Ann und Jürgen Wilde, Hannover, 1995

Der Rhein – Le Rhin – De Waal. Ein europäischer Strom in Kunst und Kultur des 20. Jahrhunderts, hrsg. von Hans M. Schmidt, Friedemann Malsch, Frank van de Schoor, Text von Klaus Honnef u. a., Ausst.-Kat. Rheinisches Landesmuseum Bonn, Köln: Wienand, 1995, S. 222–223, 227, 229

Im Bilde reisen. Moselansichten von William Turner bis August Sander, hrsg. von Elisabeth Dühr und Richard Hüttel, Ausst.-Kat. Städtisches Museum Trier, Koblenz: Görres Verlag, 1996, S. 313–325

II. ALLGEMEINE BIBLIOGRAPHIE ZUM WERK VON AUGUST SANDER (AUSWAHL)

August Sander: *Antlitz der Zeit. Sechzig Aufnahmen deutscher Menschen des 20. Jahrhunderts*, Einleitung von Alfred Döblin, München: Kurt Wolff/Transmare Verlag, 1929, Neudruck: München: Schirmer/Mosel, 1990 (*Schirmer's Visuelle Bibliothek*, Nr. 17)

»August Sander photographiert: Deutsche Menschen«, Texte von Alfred Döblin, Manuel Gasser, Golo Mann, in: *du*, Kulturelle Monatsschrift, Zürich, 19. Jg., Nr. 225, November 1959

August Sander: *Deutschenspiegel. Menschen des 20. Jahrhunderts*, Einleitung von Heinrich Lützeler, Gütersloh: Sigbert Mohn Verlag, 1962

August Sander. Menschen ohne Maske, Text von Gunther Sander, Vorwort von Golo Mann, Luzern/Frankfurt am Main: Verlag C. J. Bucher, 1971

August Sander. Menschen des 20. Jahrhunderts. Portraitphotographien 1892–1952, hrsg. von Gunther Sander, Text von Ulrich Keller, München: Schirmer/Mosel, 1980

August Sander. Köln-Porträt, hrsg. von Reinhold Mißelbeck, Einführung von Robert Frohn, Köln: Wienand Verlag, 1984

August Sander. Die Zerstörung Kölns. Photographien 1945–1946, hrsg. von Winfried Ranke, Text von Heinrich Böll, München: Schirmer/Mosel, 1985

August Sander. Köln wie es war, Texte von Rolf Sachsse und Michael Euler-Schmidt, Köln: Stadt Köln, 1988

August Sander. »In der Photographie gibt es keine ungeklärten Schatten!«, eine Ausstellung des August Sander Archives/Stiftung City-Treff, Köln, Konzeption: Gerd Sander, Texte von Christoph Schreier und Gerd Sander, Berlin: ARS NICOLAI, 1994

August Sander, hrsg. von Robert Delpire, Text von Susanne Lange, Paris: Centre National de la Photographie, 1995 (Photo Poche, Nr. 64)

August Sander. Köln wie es war, August Sander Werkausgabe, hrsg. vom Kölnischen Stadtmuseum und August Sander Archiv, Kulturstiftung Stadtsparkasse Köln, Texte von Susanne Lange und Christoph Kim, Amsterdam, 1995

AUSSTELLUNGEN (AUSWAHL) ZUR LANDSCHAFTSPHOTOGRAPHIE VON AUGUST SANDER

1930 Vereinigung Kölner Fachphotographen, Kunstgewerbemuseum, Köln (Dezember)

1951 »photokina. Internationale Photo- und Kino-Ausstellung«, Köln (20.-29.4.)

1951 August Sander und Heinrich Derichsweiler (Skulptur), Schleiden (November)

1958 Rathaus, Herdorf (April-Mai)

1970 »August Sander. Mensch und Landschaft, Bilder seiner Umwelt«, Bahnhof Rolandseck (14.6.-15.7.)

1975 »August Sander. Landschaftsphotographie 1929-1946«, Kunstraum München (16.9.-9.11.)

1975 »Stadt und Land. Photographien von August Sander«, Westfälischer Kunstverein, Münster (1.-30.11)

1975 »Gemalte Fotografie - Rheinlandschaften. Theo Champion, F. M. Jansen, August Sander«, Rheinisches Landesmuseum, Bonn (11.12.1975-26.1.1976)

1977 »August Sander. Mensch und Landschaft«, Bahnhof Rolandseck (1.3.-15.5.)

1979 »August Sander. Stadt und Land (The Town and the Country)«, Sander Gallery, Washington, D.C. (27.1.-7.3.)

1985 »August Sander. Rheinlandschaften«, Galerie für Kunstphotographie Zur Stockeregg, Zürich (29.1.-20.3.)

1989 »August Sander in Viersen«, Städtische Galerie im Park, Viersen (1.-29.10.)

1990 »August Sander. Das Siebengebirge. Naturbilder aus den Jahren 1926 bis 1953«, Schloß Drachenburg, Königswinter am Rhein (11.4.-30.6.)

1991 »August Sander. Das Siebengebirge und Menschen des 20. Jahrhunderts. Naturbilder und Porträts«, Verbindungsbüro Nordrhein-Westfalen, Brüssel (8.-24.5.)

1995 »August Sander. Eine Reise nach Sardinien. Fotografien 1927«, Sprengel Museum Hannover (26.11.1995-26.5.1996)

1996 »Ansichten der Natur. Photographien von Karl Blossfeldt, Raoul Hausmann, Albert Renger-Patzsch, August Sander sowie aus dem Folkwang-Auriga-Archiv (Ernst Fuhrmann, Lotte Jacobi)«, Raum 1, SK Stiftung Kultur, Köln (10.5.-9.6.)

BILDNACHWEIS

Sämtliche in diesem Katalog abgebildeten Photographien stammen aus der Photographischen Sammlung/SK Stiftung Kultur - August Sander Archiv, Köln. Ausgenommen sind:

Textabbildung 4: Aus dem Bestand der Sammlung Prof. L. Fritz Gruber, Köln.

Textabbildung 5: In: Richard Klapheck: *Eine Kunstreise auf dem Rhein von Mainz bis zur holländischen Grenze.* Erster Band: *Mittelrhein*, 2. Auflage, Düsseldorf: Verlag L. Schwann, 1928, S. 172. Die Photographie befand sich ehemals im Bestand der Neuen Photographischen Gesellschaft, Berlin, deren Rechtsnachfolger nicht ausfindig gemacht werden konnte. Wir bitten gegebenenfalls um Mitteilung.

Textabbildung 6: In: *Die Schöne Heimat. Bilder aus Deutschland*, Königstein: Langewiesche Verlag, Blaue Bücher, 1915, S. 21. Trotz intensiver Recherche konnte der Copyright-Inhaber nicht ausfindig gemacht werden. Wir bitten gegebenenfalls um Mitteilung.

Textabbildung 7: In: Hans Jürgen Hansen: *Bonn und das Siebengebirge,* Hamburg: Orbis Verlag, 1953, S. 51. © Walter Lüden.

Textabbildungen 10, 14, 15: © Albert Renger-Patzsch Archiv - Ann und Jürgen Wilde, Köln/VG Bild-Kunst, Bonn, 1999.

Textabbildung 12: In: Eugen Diesel: *Das Land der Deutschen*, Leipzig: Bibliographisches Institut 1933 [erste Auflage 1931], S. 17. Trotz intensiver Recherche konnte der Copyright-Inhaber nicht ausfindig gemacht werden. Wir bitten gegebenenfalls um Mitteilung.

Textabbildung 13: In: Paul Schultze-Naumburg: *Kulturarbeiten*, Band 9: *Die Gestaltung der Landschaft durch den Menschen*, 1917, o. S. Trotz intensiver Recherche konnte der Copyright-Inhaber nicht ausfindig gemacht werden. Wir bitten gegebenenfalls um Mitteilung.

Bildtafel 59: © Kölnisches Stadtmuseum, Köln.

BIOGRAPHIE

1876

August Sander wird am 17. November in Herdorf geboren.

1890–1896

Er arbeitet als Haldenjunge auf dem Gelände einer Herdorfer Eisenerzgrube. Dort macht er die Bekanntschaft mit einem Siegener Berufsphotographen, die sein Interesse für die Photographie auslöst. Kauf der ersten eigenen Photoausrüstung.

1896–1901

Militärzeit und Tätigkeit für den Trierer Photographen Georg Jung. Wanderjahre, u.a. nach Berlin, Magdeburg, Halle, Dresden, Leipzig, verbunden mit Atelierbesuchen und entsprechender Mitarbeit. Tätigkeit für die »Photographische Kunstanstalt Greif« in Linz a.D. (Österreich), die er im Folgejahr übernimmt.

1902–1909

In seine Linzer Zeit fallen die Heirat mit Anna Seitenmacher (1902) und die Geburt der Söhne Erich (1903) und Gunther (1907). Zahlreiche Ausstellungen und Ehrungen für photographische Verdienste.

1910–1920

Umzug nach Köln. Geburt der Tochter Sigrid (1911). Aufbau des Atelierbetriebs in Köln-Lindenthal, Dürener Straße 201, erschwert durch Sanders Einberufung zum Kriegsdienst (1914–1918).

Seit 1920

Kontinuierliche Erarbeitung neuer photographischer Methoden und Konzepte; Bekanntschaft mit der Gruppe »Progressive Künstler«. Die Idee für sein großes Portraitwerk *Menschen des 20. Jahrhunderts* reift. Als Vorausschau darauf erscheint das Buch *Antlitz der Zeit* (1929). Neben seinen Portraits entstehen zahlreiche Landschafts- und Architekturaufnahmen, Botanische Studien sowie Detailstudien, die zum Teil in Büchern, Zeitschriften und Ausstellungen veröffentlicht werden.

1944–1946

Sein Sohn Erich stirbt als politisch Verfolgter im Siegburger Zuchthaus (1944); das Kölner Atelier wird durch Bombenangriffe zerstört. Schrittweiser Umzug nach Kuchhausen (Westerwald). Dabei wird ein wichtiger Teil von Sanders photographischem Werk gerettet. Fortsetzung seiner photographischen Tätigkeit.

1951–1962

Weitere Ausstellungs- und Publikationsaktivitäten. Bundesverdienstkreuz erster Klasse und Kulturpreis der Deutschen Gesellschaft für Photographie (1960/61).

1957

Tod seiner Frau Anna Sander in Kuchhausen.

1964

August Sander stirbt am 20. April in Köln nach einem Schlaganfall.

147 Die Wolkenburg, Winter 1940